1天即可完成

U0034980

寫實 油畫基礎技法

大谷尚哉 著
角丸圓 編輯

只要6色＋白色就能描繪繽紛色彩的正宗入門書！

物體顏色的 3 色顏料（固有色用）

陰影顏色的 3 色顏料（陰影色用）

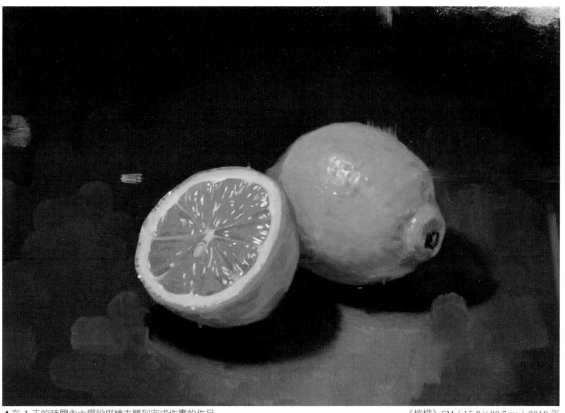

▲在 1 天的時間內由擺設描繪主題到完成作畫的作品　　　　　　　《檸檬》SM（15.8×22.7cm）2018 年

2 種白色顏料

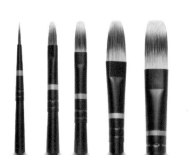

2 種類型的畫筆

前言⋯關於本書扉頁（第 1 頁）刊載的畫作「檸檬」

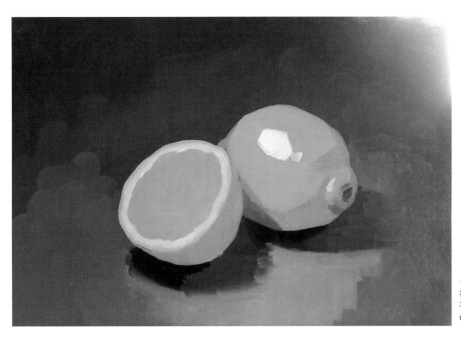

呈現大範圍的概況！

所謂「呈現大範圍的概況」指的是要以「整體概要」的角度去觀察。不要一開始就描繪細節部分，而是要將大範圍的顏色區塊（＝色塊）各別上色描繪出來。請參考本書的作畫過程圖。

◀作畫過程圖只有先將「色塊」各別上色描繪出來。這是第 1 頁刊載的畫作「檸檬」的描繪過程中途階段。

＊高光區⋯描繪主題本身具備光澤質感的話，光源（發出亮光的地方，這裡指的是人工照明。）就會因為反射而在描繪主題的表面呈現出明亮的部分。

在作畫過程的前半部分，要先將大範圍的區塊描繪出來。有時也會像這樣將剖面整個上色塗滿固有色的情形。

高光區（最為明亮的部分）的周邊

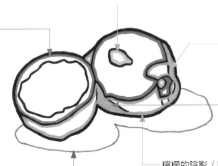

雖然畫面上沒有呈現出來，不過在檸檬的右側放置了一塊藍色的板子，因此會以反射光的形式，在陰影中呈現出稍微帶點藍色調的顏色。

＊反射光⋯照射在周邊物品或是台座的光線經過反射，映射在描繪主題上，使得描繪主題的部分位置看起來稍微明亮的現象。

＊固有色⋯指該物體本身所持有的顏色色調。本書調配該固有色時使用的黃色、紅色、藍色顏料稱為「固有色的 3 色顏料」。請參考第 6 頁。

左側檸檬的陰影（影）對右側檸檬造成影響的部分。即使在陰影中，看起來仍會有顏色差異的部分，要預先區分描繪出來。

檸檬的陰影（陰）部分。

由這 2 個物體落下的陰影（影）。

＊陰影⋯本書除了有必要分別說明的場合之外，將「陰」與「影」統稱為陰影。「陰」是光線無法照射到的暗區，「影」則是物體在周圍或是台座上形成的暗色形狀。

刻意展現出水果的剖面，並與完整的水果搭配組合

⋯本書有許多以這樣的配置方式進行描繪的範例。

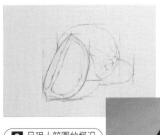

1 速寫構圖
在畫布上將形狀描繪出來。描繪出強調輪廓線的素描。

2 呈現大範圍的概況
運用色塊將物體的明亮面、陰暗面以及背景各別上色呈現出來。請將油畫顏料混色，調和出各種所需要的顏色。

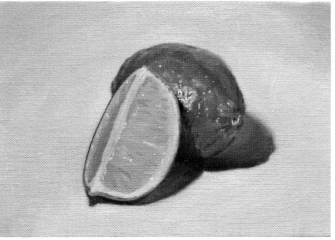

3 描繪出細節後即完成！
將各部位仔細地描繪，修飾至完成。

《萊姆》
中目畫布 SM
（15.8×22.7cm）

本書的目的

油畫是傳統的西洋繪畫技法之一。在日本國內外美術展所見到的油畫，即使經過了數百年的時間，仍然保持著光彩鮮艷，實在讓人感到驚訝。本書將要為各位解說如何讓看起來既專業又有些困難的油畫，可以在「短時間」、「看起來更寫實」的描繪方法。

- 描繪的步驟有其法則！
 …靜物畫或者是風景畫，可以透過一定的描繪步驟，按部就班的描繪出來。

- 短時間即可完成小畫面的畫作！
 …只要 1 天～1.5 天即可描繪完成，因此可以一邊觀察並表現出花朵蔬果的水潤質感。

- 可以達到「看起來和真的一模一樣！」的寫實表現
 …油畫可以從大範圍概況的速寫構圖，一直描繪到細緻的細節呈現。油畫顏料乾燥的時間比較慢，因此是一種可以很好地呈現出平順的暈色處理等表現手法，應用範圍非常廣泛的畫材。

只要準備好這些畫材、用具，立即就能體驗正宗的油畫繪製樂趣

6 色顏料 +2 種白色

2 種刷毛較軟的人工筆刷
圓筆與平筆

選擇 1 種用來溶化顏料的油

紙調色盤加上攜帶用的筆洗液

使用比 B4 尺寸稍小的畫布

F0（18×14cm）	SM（22.7×15.8cm）
F3（27.3×22cm）	F4（33.3×24.2cm）
P3（27.3×19cm）	P4（33.3×22cm）

＊B4 是 36.4×25.7cm。本書所介紹的範例最大尺寸是 4 號。

那麼就開始描繪 1 天即可完成的寫實油畫吧！

《蕃茄》Claessens 克林森中目畫布 SM（15.8×22.7cm）

妥善的擺放描繪主題

本書的範例製作了一個用來擺放描繪主題的盒子，使得配置好的物件在描繪的過程中能夠保持一定的光線照射方向。來自窗外的自然日光有可能因為時間的關係，產生光線強弱和方向的變化，因此本書都是使用人工照明燈光（請參考第26頁）。

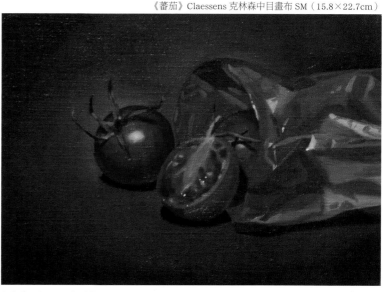

因為使用人工照明燈光的關係，可以讓高光區的位置、明亮部分和陰暗部分的比例更加明顯易懂。

3

目錄

第 **1** 章

首先要熟悉畫材的特性

第 1 章要為各位解說本書所使用的畫材特徵以及使用方法。請試著以最少的必要畫材，練習顏料的混色方法和塗色方法吧！這裡將實際擺設描繪主題物件，一邊進行混色，一邊介紹具體的分別塗色方法。

「顏料與筆刷」木製畫布板搭配白堊油畫底 SM（15.8×22.7cm）

＊白堊油畫底…在畫布板上塗滿白色吸水性顏料，是油畫經常使用的傳統打底方法。顏料是由白堊（碳酸鈣）與膠混合而成。

調色盤的顏色只有 6 種顏色…固有色 3 色＋陰影色 3 色

需要準備的顏料只有用來調合描繪主題色調的「固有色 3 色」，以及用來調合黑色
或暗色等陰影色的「陰影色 3 色」一共 6 種顏色。然後再加入以 2 種不同的白色顏
料混色而成的 1 色即可。

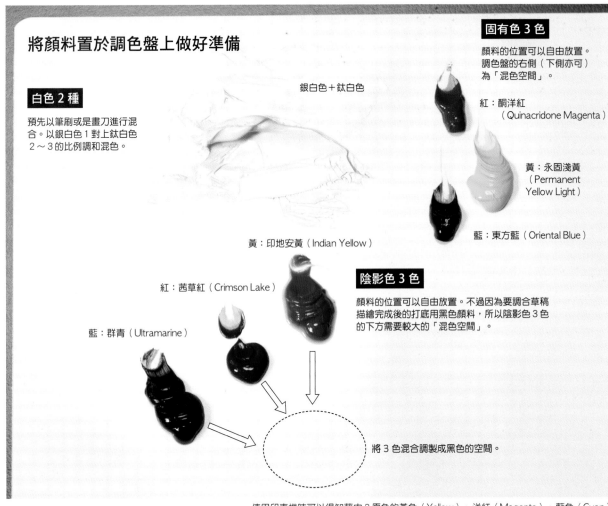

將顏料置於調色盤上做好準備

固有色 3 色

顏料的位置可以自由放置。
調色盤的右側（下側亦可）
為「混色空間」。

紅：酮洋紅
（Quinacridone Magenta）

黃：永固淺黃
（Permanent
Yellow Light）

藍：東方藍（Oriental Blue）

銀白色＋鈦白色

白色 2 種

預先以筆刷或是畫刀進行混
合。以銀白色 1 對上鈦白色
2～3 的比例調和混色。

黃：印地安黃（Indian Yellow）

紅：茜草紅（Crimson Lake）

陰影色 3 色

顏料的位置可以自由放置。不過因為要調合草稿
描繪完成後的打底用黑色顏料，所以陰影色 3 色
的下方需要較大的「混色空間」。

藍：群青（Ultramarine）

將 3 色混合調製成黑色的空間。

使用印表機時可以得知藉由 3 原色的黃色（Yellow）、洋紅（Magenta）、藍色（Cyan）
墨水混合後可以調合成任何一種顏色。而印刷油墨則是除了 3 色再加上黑色，得以呈現出
更為複雜的色調。基於相同的思維方式，本書選擇了 3 種原色，試著以最少種類的顏料來
調合出各種不同的混色。

便利的紙調色盤

F4 尺寸（有開孔）…有可以讓手指穿入手持
固定的開孔。

無開孔 F4 尺寸…上述照片使用的是這種產品。

這是經過表面加工處理，使水分及油分不易滲入的
白色紙張層疊而成的產品。使用完後只要撕下最上
面一張丟棄即可。尺寸有各種不同大小，本書選用
的是適當大小的 F4（305×230mm）。產品有
無開孔及有開孔 2 種類型，請依個人喜好使用。如
果空間足夠的話，將調色盤放置於台上會比較方便
作業。

固有色 3 色為調合物件色調用

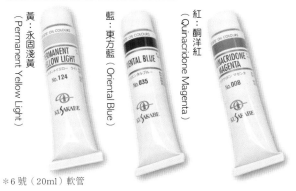

黃：永固淺黃（Permanent Yellow Light）
藍：東方藍（Oriental Blue）
紅：酮洋紅（Quinacridone Magenta）

＊6 號（20ml）軟管

固有色 3 色是用來調合描繪的對象＝描繪主題本身所具備的各種顏色的顏料。色彩相當鮮艷（彩度高）。如果要調整變暗的話可以加入陰影色，想要調整變亮的話則加入白色來混色。

陰影色 3 色是黑色及暗部混色用

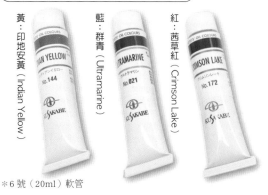

黃：印地安黃（Indian Yellow）
藍：群青（Ultramarine）
紅：茜草紅（Crimson Lake）

＊6 號（20ml）軟管

陰影色 3 色是準備來調合成漂亮的黑色顏料。主要是使用於背景的色調和陰影面的暗部顏色、鈍色的混色用途。

油畫的白色饒富趣味！混合 2 種白色的理由

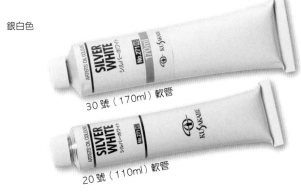

銀白色

30 號（170ml）軟管
20 號（110ml）軟管

乾燥相對較快，也不容易形成龜裂的穩定白色顏料。具備溫和的白色，與鈦白色相較之下更有透明感。是一種傳統的顏料，耐久性也在很多作品上得到歷史的驗證。

鈦白色

30 號（170ml）軟管
20 號（110ml）軟管

遮蓋底層顏料塗色的能力優秀，是一種「發色很好的白色」。如果不介意乾燥時間稍微有些遲的話，只使用鈦白色一種白色也可以。

準備白色顏料

活用 2 種白色的特徵進行混色！

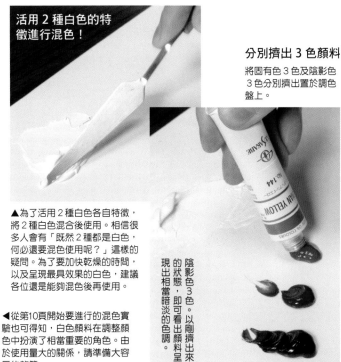

分別擠出 3 色顏料

將固有色 3 色及陰影色 3 色分別擠出置於調色盤上。

▲為了活用 2 種白色各自特徵，將 2 種白色混合後使用。相信很多人會有「既然 2 種都是白色，何必還要混色使用呢？」這樣的疑問。為了要加快乾燥的時間，以及呈現出最具效果的白色，建議各位還是能夠混色後再使用。

◀從第 10 頁開始要進行的混色實驗也可得知，白色顏料在調整顏色中扮演了相當重要的角色。由於使用量大的關係，請準備大容量的軟管。

陰影色 3 色。以剛擠出來的狀態，即可看出顏料呈現出相當暗淡的色調。

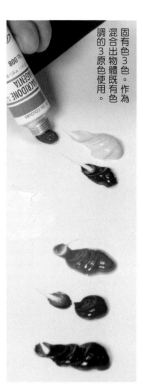

固有色 3 色。作為混合出物體既有顏色的調的 3 原色使用。

以 2 色混色＋白色

固有色 3 色

這是用來調合出物體色調的「固有色 3 色」，分別以 2 種顏色混色後的顏色樣本。以 2 色分別混色後，可得到鮮艷的「紫色」、「綠色」及「橙色」。若再加上白色（鈦白色與銀白色混合後的顏料），可以得出明亮的色調。另外也請參考薄塗在畫布上的顯色效果。

＊東方藍的著色力較強，而酮洋紅的著色力較弱，因此混色時的分量要加以調節。

＊（固）指的是固有色 3 色的顏料。（固）紅色是酮洋紅；（固）黃色是永固淺黃；（固）藍色是東方藍。

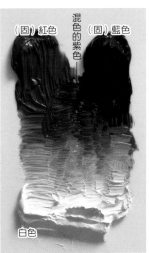

（固）紅色　混色的紫色　（固）藍色　　白色

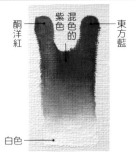

酮洋紅　混色的紫色　東方藍　白色

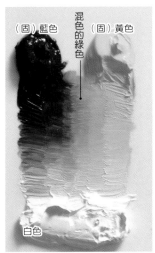

（固）藍色　混色的綠色　（固）黃色　　白色

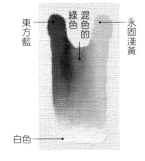

東方藍　混色的綠色　永固淺黃　白色

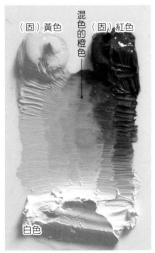

（固）黃色　混色的橙色　（固）紅色　　白色

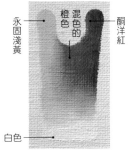

永固淺黃　混色的橙色　酮洋紅　白色

陰影色 3 色

這是用來調合出黑色、暗色以及偏灰色調的「陰影色 3 色」，分別以 2 種顏色混色後的顏色樣本。以 2 色分別混色之後，可以得到較深的「紫色」、「綠色」以及「橙色」。加入白色調整成明亮的色調後，可以清楚看到顏料本身的色調。請比較看看薄塗在畫布上的顏色，與固有色 3 色以 2 色混合後的顏色差異。特別是綠色看起來會呈現出鈍色調。

＊因為茜草紅的著色力較強，因此照片上的混色有經過分量的調節。

＊（陰影）指的是陰影色 3 色的顏料。（陰影）紅色是茜草紅；（陰影）黃色是印地安黃；（陰影）藍色是群青。「混色後的黑色」指的是將陰影色 3 色混合調製而成的黑色。「混色後的白色」指的是將銀白色與鈦白色混合後的白色。

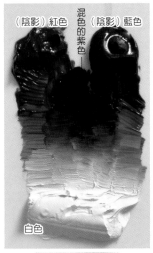

（陰影）紅色　混色的紫色　（陰影）藍色　　白色

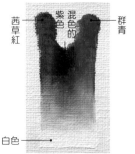

茜草紅　混色的紫色　群青　白色

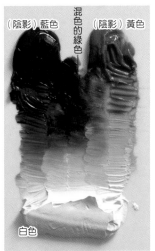

（陰影）藍色　混色的綠色　（陰影）黃色　　白色

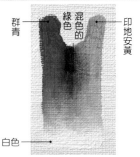

群青　混色的綠色　印地安黃　白色

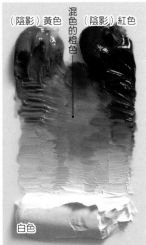

（陰影）黃色　混色的橙色　（陰影）紅色　　白色

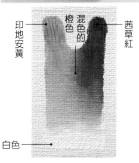

印地安黃　混色的橙色　茜草紅　白色

以 3 色混色＋白色

固有色 3 色

這是將固有色 3 色中取 2 色混色後，再混合第 3 色時的顏色樣本。3 色混合後的彩度會變得較低，讓色調呈現較沈穩的感覺。由於各種顏色具備的著色力（指將混合對象的顏料染成自己所具備的色彩特徵的能力）不同等特徵上的差異，即使將 3 色混合在一起也不會呈現出完全的黑色或灰色（無色彩）。

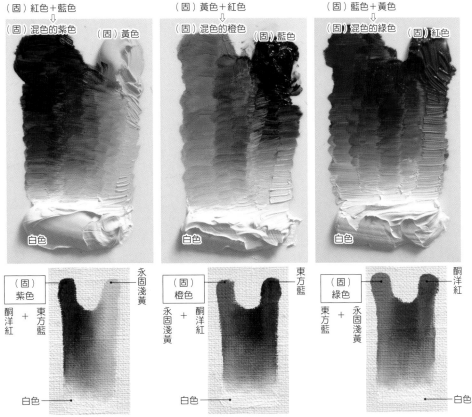

（固）紅色＋藍色 → （固）混色的紫色　（固）黃色

（固）黃色＋紅色 → （固）混色的橙色　（固）藍色

（固）藍色＋黃色 → （固）混色的綠色　（固）紅色

白色　白色　白色

（固）紫色 ＝ 酮洋紅 ＋ 東方藍 → 永固淺黃　白色

（固）橙色 ＝ 永固淺黃 ＋ 酮洋紅 → 東方藍　白色

（固）綠色 ＝ 東方藍 ＋ 永固淺黃 → 酮洋紅　白色

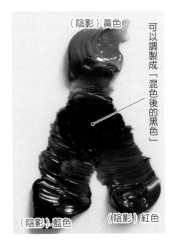

（陰影）黃色

可以調製成「混色後的黑色」

（陰影）藍色　（陰影）紅色

印地安黃　混色後的黑色

群青　茜草紅

陰影色 3 色

這是將陰影色 3 色中取 2 色混色後，再混合第 3 色時的顏色樣本。

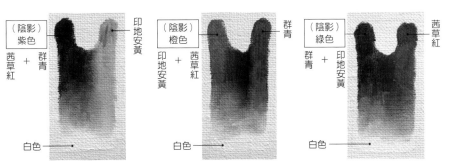

（陰影）紫色 ＝ 茜草紅 ＋ 群青 → 印地安黃　白色

（陰影）橙色 ＝ 印地安黃 ＋ 茜草紅 → 群青　白色

（陰影）綠色 ＝ 群青 ＋ 印地安黃 → 茜草紅　白色

將陰影色 3 色混色後，外觀看起來會變成漆黑色，不容易分辨出色調。本書將這種 3 色混合後調製而成的無彩色的顏色作為「混色後的黑色」使用。此外，也可以再加上白色來調合成灰色，或是將混入的 3 色顏料的分量經過調節後，用來呈現出帶有色調的灰色。

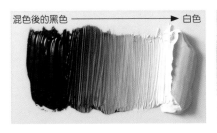

混色後的黑色 → 白色

將陰影色 3 色混合調製而成的「混色後的黑色」再加上白色呈現出的漸層色。可以使用於單色畫（參考第 43 頁）。

柑橘類 固有色 3 色的混色實驗

仔細觀察水果，調合出明亮部分的顏色。

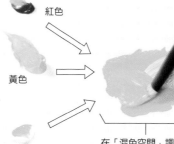

混色後的白色

調色盤上的顏色為固有色 3 色

試著調合出檸檬的顏色

皮的顏色

① ② ③

④

①用畫筆沾取黃色，置於調色盤的混色空間。檸檬皮的色調是黃色加上些許的紅色。

②以沾取黃色顏料的同一支畫筆，沾取些許紅色，然後③混入黃色。
④因為調合出來的顏色稍微偏暗，因此再加入少量的白色。

紅色

黃色

白色

在「混色空間」調整顏料的顏色。

塗在畫布上試試看。

由於調製檸檬的顏色是以黃色為主，因此其他顏色的顏料只要少量擠在調色盤上即可。

> **混色要一點一點進行！**
>
> 請將其他顏色，一點一點地加入基底的顏色（這裡是黃色）。藉由 3 色＋白色的混合方式，一邊鍛鍊觀察顏色變化的能力，一邊進行混色的練習吧！

剖面的顏色

藍色

紅色

黃色

①在混色空間調合下一種顏色。

皮的顏色→

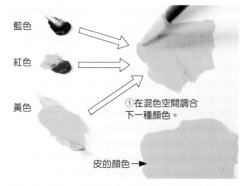

②以用畫筆推開的方式擴展面積。

③

④

塗在畫布上試試看

①剖面的顏色是比皮的顏色更鈍的顏色。以黃色為基底色，加入紅色和藍色兩種顏料。使用皮的顏色混合時的畫筆。

②以畫筆沾取黃色，置於混色空間。

③用畫筆沾取一點點藍色，加進黃色顏料中，
④再沾取些許紅色，加入黃色顏料中。最後再加入一些白色來調整明亮度。

比較描繪主題和混色後的顏色

雖然會因為光線的照亮方式而會呈現出各種不同的色調，在這裡試著調合了看起來明亮部分的果皮顏色以及剖面的顏色。只是加入紅色就可以調合成近似檸檬皮的顏色。不過剖面的顏色出乎意外地呈現較暗感覺的低彩度顏色。

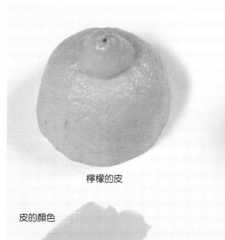

檸檬的皮

皮的顏色

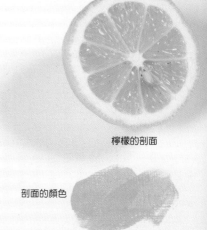

檸檬的剖面

剖面的顏色

＊彩度…指顏色的鮮艷程度。這裡彩度最高的顏色是自軟管直接擠出來的黃色。加入紅色或藍色後會使得彩度降低。白色、灰色、黑色則是稱為無彩色，不具有色相和彩度。本書使用的黑色是由陰影 3 色混合調製而成（參考第30頁）。有時也會如同背景塗色的灰色那樣，稍微添加一些色調後再使用。

試著調合出萊姆的顏色

皮的顏色

①以較多的黃色＋藍色來調合出綠色，然後再加入紅色。

藍色

紅色

黃色

混色後的白色

較多黃色

較多藍色

調色盤的顏色是固有色3色

塗在畫布上試試看

②加入藍色來調整顏色。

③稍微再加入一些黃色。

好像有點太偏向藍色了？

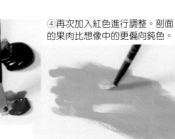

❶ ❹
❸
❷

④一點一點加入顏色，調合成接近想要的顏色。如果只有黃色＋藍色的話會顯得過於鮮艷，因此此要再加入紅色、白色來調整。

剖面的顏色

①剖面看起來出乎意料之外的呈現黃色，因此要以黃色當作基底。

①因為是相當沈穩的顏色，所以要把彩度降低。使用與皮的顏色混合時相同的畫筆，在混色空間將黃色推開。

②混入少量的紅色。

③混入少量的藍色。

④再次加入紅色進行調整。剖面的果肉比想像中的更偏向鈍色。

⑤最後加入白色，將混色後的顏色稍微調亮一點點。

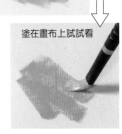

塗在畫布上試試看

比較描繪主題和混色後的顏色

以色相環呈現的混色示意圖

黃色

綠色

紅色

藍色

以固有色3色作為3原色，將黃色與藍色混合後即可得到綠色

將2種原色混合後調製的顏色（在此是綠色）稱為2次色。

實際上以顏料進行的混色，黃色＋藍色調合而成的綠色要加上紅色來降低彩度，然後再加入白色來調整明度。

※明度…指的是顏色的明亮或是灰暗程度。加入白色可以提升明度，但同時會降低彩度。

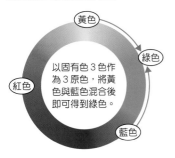

萊姆的皮

萊姆的剖面

皮的顏色

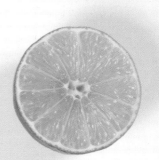

剖面的顏色

試著調合出柳橙的顏色

混色後的白色

些許藍色

調色盤上的顏色是固有色 3 色

皮的顏色

 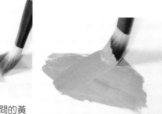

①橙色是將紅色加入黃色調合而成。先將黃色置於混色空間。

②以畫筆沾取少量的紅色…

③混入混色空間的黃色。

④以畫筆將黃色與紅色充分混合。

⑤稍微再加入一些紅色。

塗在畫布上試試看

這次只將黃色和紅色混合後的彩度就已經恰到好處，所以不需要混入藍色也沒關係。

剖面的顏色

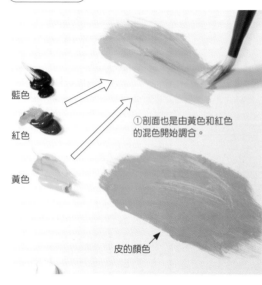

藍色

紅色

黃色

①剖面也是由黃色和紅色的混色開始調合。

皮的顏色

②

③

④

⑤如果無法確認正確的色調的話，可以一邊確認最初調合而成的果皮顏色，一邊進行混色。

剖面的顏色要調整成比果皮顏色的色調還要再沈穩一些。所以要稍微多加入一些黃色，②再加入少量的藍色。③然後再加入黃色，④再加入紅色來進行調整。

塗在畫布上試試看

經過觀察後，可以得知柳橙的剖面呈現出比果皮更加沈穩的色調。

比較描繪主題和混色後的顏色

以色相環呈現的混色示意圖

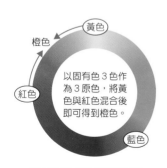

黃色

橙色

紅色

藍色

以固有色 3 色作為 3 原色，將黃色與紅色混合後即可得到橙色。

將 2 種原色混合後調製的橙色稱為 2 次色。

以顏料混色調合剖面的果肉部分的顏色時，是將藍色加入以黃色＋紅色調合而成的橙色，降低彩度來調整成想要的顏色。

柳橙的皮

皮的顏色

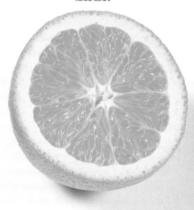

柳橙的剖面

剖面的顏色

試著調合出葡萄柚（紅寶石）的顏色

混色後的白色　　調色盤上的顏色是固有色 3 色

只需要擠出一點點藍色

皮的顏色

如果是一般的葡萄柚，色調會與檸檬相似，因此這裡選擇的是紅寶石品種。皮的顏色會比較接近柳橙的色調。

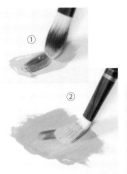

⑥以畫筆沾取紅色…

塗在畫布上試試看

將黃色置於混色空間，①加入紅色。②以畫筆將 2 種顏色充分混合。

加入少量的③藍色來控制鮮艷程度（降低彩度）。接著再加入④黃色，⑤充分混色後觀察色調。

⑦混合顏料來調整色調。相較於柳橙果皮的顏色，會呈現出更深的紅色調。

如果只有黃色和紅色會顯得過於鮮艷，因此要再加入藍色。

剖面的顏色

紅寶石品種的葡萄柚，果肉的紅色調顯得相當鮮艷。

②加入紅色。

③加入一點點藍色。

④

⑤

⑥試著再多加入一點紅色。

稍微再增加一些紅色調

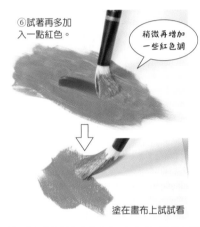

塗在畫布上試試看

①直接使用混色果皮顏色時的畫筆。沾取紅色及黃色顏料，在混色空間推開。

④再加入紅色，並加入些微的⑤白色進行調整。

剖面的顏色是以紅色為基底，加入少量的黃色與藍色混合後，再添加一點點白色來調整明亮程度。

比較描繪主題和混色後的顏色

葡萄柚的果皮色調雖然呈現出黃橙色～橙色的各種深淺不一顏色，而這裡是以比柳橙的果皮顏色更偏紅色調的部分為印象進行混色。由於剖面的果肉呈現出較強的紅色，因此調色重現顏色時試著不要過於偏向鈍色。

＊在第10～13頁的混色實驗中，用來混色果皮顏色的畫筆也可以直接拿來調合剖面的顏色。

葡萄柚的皮

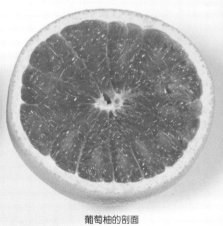

葡萄柚的剖面

皮的顏色

剖面的顏色

固有色與陰影色的關係…試著以斜光與側光照射

「紅色」的蘋果，也會因為光線的照射方式不同，讓眼睛看到的色調產生變化。
首先要為各位介紹的是由斜上方打光描繪的作品範例。

《蘋果》木製畫布板搭配白堊油畫底 SM（15.8×22.7cm）

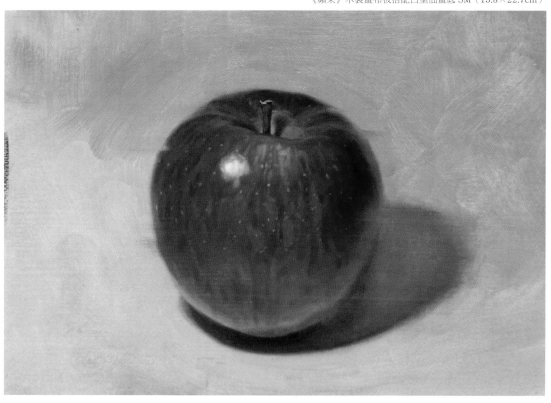

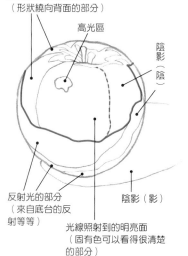

光線照射到的明亮面
（形狀繞向背面的部分）

高光區

陰影（陰）

反射光的部分
（來自底台的反
射等等）

陰影（影）

光線照射到的明亮面
（固有色可以看得很清楚
的部分）

紅線是非常明顯的明暗交界線。

＊明暗交界線…塊面與塊面之間形成的虛
擬界線。光線照射到的塊面與陰影塊面、
反射光的交界處所形成的明暗交界線看起
來會相當的明顯。

受到偏白光照射的情形…蘋果的顏色呈現方式

在畫面上描繪時，要如同這個蘋果一樣，依上
面、側面（明亮面及陰影面）、反射光面來掌
握顏色的變化。

依色相環呈現的用色示意圖

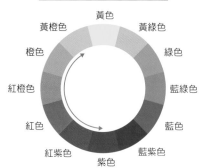

黃色
黃橙色　　黃綠色
橙色　　　　　綠色
紅橙色　　　　藍綠色
紅色　　　　　藍色
紅紫色　　藍紫色
紫色

第11～12頁使用的色相環顏色是連續性變
化的圖形，而這裡為了方便理解用色的個
別顏色，是以12色相分離示意圖的方式呈
現。

固有色指的是該件物體本身所擁有的色調。也就是在以偏白色光線照射的條件下，某種
程度靠近觀察物體時，表面明確呈現出來的顏色。如同第10～13頁進行的檸檬果皮及剖
面的混色實驗，在這裡蘋果看起來最鮮艷明亮的塊面部分的色調即為固有色。

＊色相…指的是紅色或是黃色這些所謂的色調。將各色相彩度最高的純色依照一定的規則順序排列成環
狀後，即成為色相環。在這裡為了要說明顏料的三原色，因此以黃色、紅色、藍色為基準進行排列。

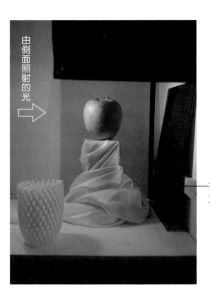

在鏡子裝上藍色半透明的壓克力板，製作出反射光。

接下來要做的是由蘋果正側面打光的實驗。當光線來自側面時，左右的明亮與灰暗程度會有很明顯的差異。畫面的左側是明亮面（看得見固有色的面），中央是最灰暗的面（明暗交界線醒目的部分），右側則是藍色反射光的面。

光線照射到的明亮面

高光區

陰影（陰）（形狀圍繞至後側的部分）

藍色的反射光

白色布料的反射光

陰影（影）

紅線是非常醒目的明暗交界線。被紅線所圍繞的向畫面前方突出的部分會形成陰影的面。

受到藍色反射光照射的情形

依色相環呈現的用色示意圖

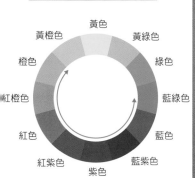

黃色
黃橙色　　黃綠色
橙色　　　　綠色
紅橙色　　　藍綠色
紅色　　　　藍色
紅紫色　　藍紫色
紫色

在白色光線的環境下，是以黃橙色～紫色的色調來描繪蘋果。但若加上藍色的反射光時，蘋果的色調看起來就會有很大的變化。就連鋪設在下方的白色布料都會摻入藍色的色調。次頁開始要為各位解說此件作品的製作過程。本書都是在白色的畫布下打好草稿後開始描繪，不過這件作品是事先將畫布塗上灰色底料後再開始描繪，因此請將此件作品當作是以大略塗布色塊的方式進行作畫的作品範例來參考。

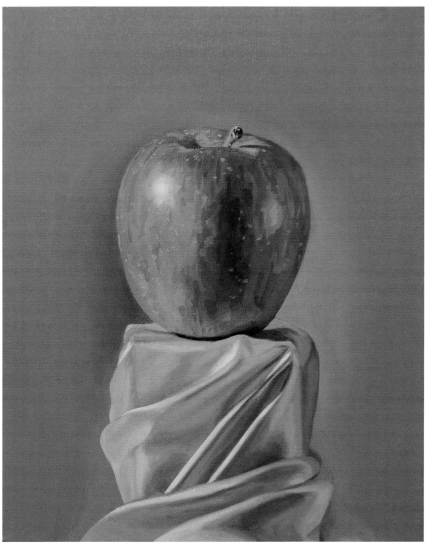

《蘋果》中目畫布（灰色石膏打底）F3 號（27.3×22cm）

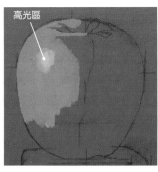

高光區

1 一開始要先設置高光區，從受到光線照射的明亮面開始上色。

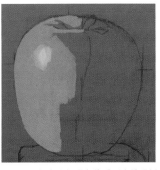

2 到這裡為止都是在將受到光線照射的塊面各別上色。下側部分是偏向紅橙色的色調。

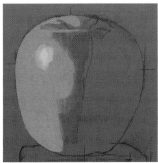

3 由此開始是陰影面的上色。朝向畫面前方突出的部分要塗上稍微灰暗的紅色。

1 起筆描繪

在畫布上描繪出強調輪廓線的形狀線稿。

⬇

2 呈現大範圍的概況

接下來要以概略的色塊來為物件上色。將油畫顏料進行混色，製作出各種所需要的顏色。
以概略的方式進行觀察，畫面左方是明亮面，中央是灰暗的陰影面，右方是包含藍色反射光在內的陰影面。

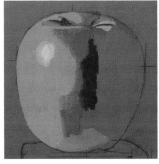

4 在上方的塊面凹陷處加上明暗，下側部分則要塗上反射光的明亮顏色。前頁示意圖中的醒目明暗交界線，是由固有色的紅色與陰影色3色調合成的黑色所構成。

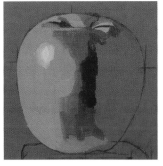

5 這是將看起來呈現暗紅色的陰影面上色後的階段。使用的是將固有色3色混色後的顏料。

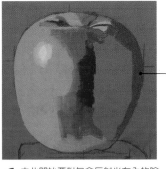

6 由此開始要對包含反射光在內的陰影面上色。鈍色的部分是加入陰影色3色調合的黑色進行混色。

形狀環繞至後方的部分。描繪主題的紅色與反射光相互混雜，形成相當鈍的顏色。

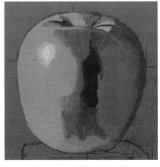

7 上藍色反射光的塊面。鮮艷的藍色是反射的部分。

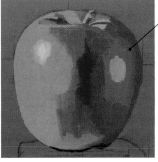

8 對反射光的塊面中藍色反射得最為鮮艷的部分上色。

因為蘋果是紅色的，所以會呈現出紅色與壓克力板的藍色相互混雜後的顏色。

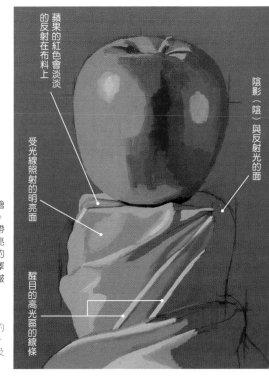

蘋果的紅色在布料上的反射在布料上

陰影（陰）與反射光的面

受光線照射的明亮面

醒目的高光區的線條

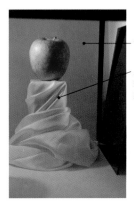

背景是灰色的紙

用布料將木塊以纏繞的方式包捲起來製作出一些皺褶。

9 先以概略的各別上色來描繪纏繞在底座上的緞面白布。這裡是以6階段不同的灰色（帶色調的灰色）來各別上色從明亮面到陰影面的區塊。絹質緞布的特徵是柔滑的手感和沈穩的光澤感，並且可以折疊構成優美的皺褶紋路形狀。

＊帶色調的灰色…將白色加上以陰影色3色調合後的黑色、混色後成為灰色，然後再加入少量的固有色，就成為稍微帶有色調的顏色。帶紅色調的灰色，以及帶藍色調的灰色都是常用的顏色。

與蘋果相同，白布也要加上反射光

陰影（陰）（形狀環繞到後方的部分）

藍色反射光的面

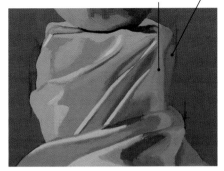

10 白布也要塗上藍色的反射光顏色。因為是白色布料的關係，會如實呈現出藍色壓克力板的顏色。與蘋果的 **7** 同樣塗上略帶灰暗的藍色，然後再加上稍微有些鮮艷的藍色。

比較色調、明亮度、鮮艷度來調製顏色

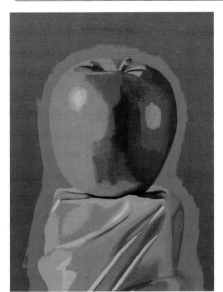

◀進行背景的灰色混色時的訣竅

· 背景會比布料的明亮面還要更暗。
· 比起蘋果和布料的陰影面還要更明亮。
· 各部位的明亮度及色調，請實際觀察描繪主題和背景之後再作判斷。

11 蘋果與白布的概略色塊各別上色完成後，接著進行背景的塗色。將白色混入以陰影色 3 色調合而成的黑色，一邊注意明亮程度，一邊調合出灰色的色調，然後再加入固有色 3 色來調整色調。
畫布上雖然有在開始描繪前就事先塗上的灰色底色，這裡的色調要比底色更加明亮。

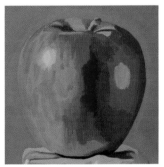

12 因為是圓弧形狀的關係，描繪時要注意讓色塊呈現出平滑的感覺。

13 明亮的塊面也同樣要在高光區周圍模糊處理，沿著曲面進行描繪。

◀呈現出表面質感的訣竅

蘋果表面有垂直方向分布的條狀紋路，但如果以細筆描繪出大量線條的方式來呈現，就會無法表現出平滑的曲面！所以要找出「紋路的顏色轉變界線」，以色塊為單位各別上色，這樣比較容易呈現出蘋果的質感，也可以縮短作業時間。

3 描繪出細節後即完成！

細部的描寫如果使用過細的畫筆會耗費太多時間，因此要時時提醒自己注意，有些部位可以視為較大的單位來進行上色。仔細描繪各部位來作出最後的修飾。

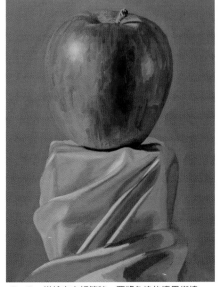

14 描繪白布細節時，要將色塊的邊界銜接起來。

▶最後修飾的訣竅

描繪出蘋果表面的顆粒斑點模樣。如果全部描繪出來的話，除了會耗費過多時間，也會讓模樣顯得過於搶眼。因此只要將特別明顯，足夠呈現出蘋果感覺的部分描繪出來即可。這次的示範作品，描繪的顆粒斑點數量只有實際的一半左右。

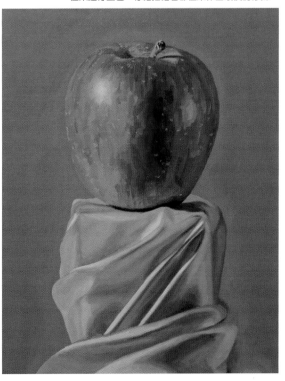

15 完成。由於受到藍色反射光的影響，蘋果和白布的固有色都會產生變化。

試著以固有色 3 色製作而成的色相環

＊（固）指的是固有色3色的顏料。（固）
紅色是酮洋紅；（固）黃色是永固淺黃；
（固）藍色是東方藍。

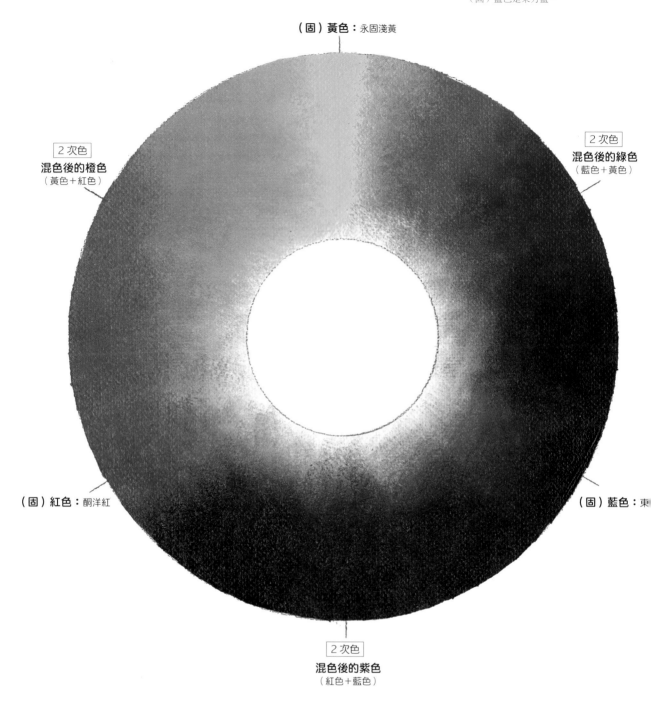

（固）黃色：永固淺黃

[2 次色]
混色後的橙色
（黃色＋紅色）

[2 次色]
混色後的綠色
（藍色＋黃色）

（固）紅色：酮洋紅

（固）藍色：東

[2 次色]
混色後的紫色
（紅色＋藍色）

固有色3色的黃色、紅色、藍色各自的深淺和著色力（指的是將混合對象的顏料染
上自己色調的能力）都不相同。即使用兩者相同的分量也無法調合出理想中的2次
色，所以請一點一點地添加顏料，一邊觀察色調的變化來進行混色。而這個過程也
是使用顏料來調合色彩的有趣之處。實際上混色後的感覺是東方藍較深，而酮洋紅
有稍淺的傾向。第19頁的顏料樣本是將色相環上的12色分別混入黑色（以陰影色3
色調合而成）與白色（銀白色與鈦白色混合後的白色）後，塗成漸層色的範例。

＊（陰影）指的是陰影色3色的顏料。（陰影）紅
色是茜草紅；（陰影）黃色是印地安黃；（陰影）
藍是群青。「混色後的黑色」是將陰影色3色混合
後的黑色。「混色後的白色」指的是將銀白色與鈦
白色混合後的白色。之後將簡稱為「白色」。

黑色與白色混色後的顏色樣本

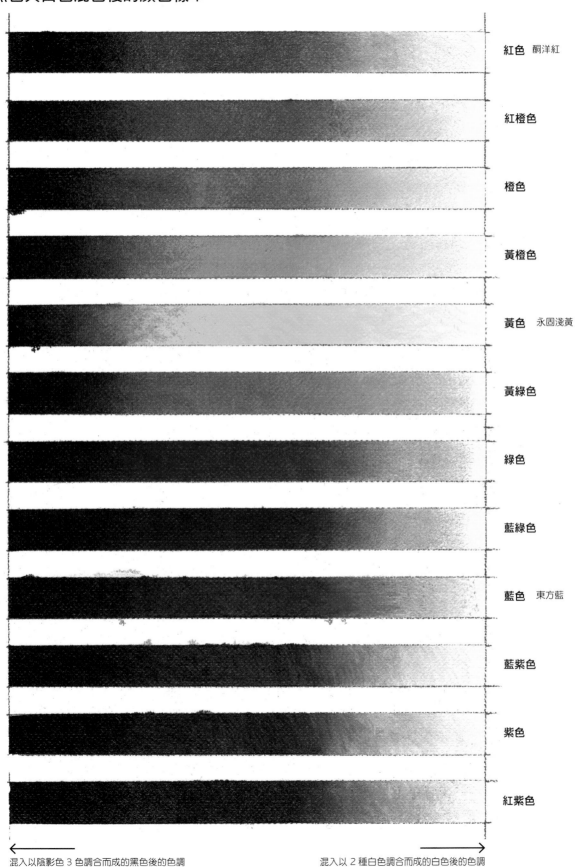

紅色　酮洋紅

紅橙色

橙色

黃橙色

黃色　永固淺黃

黃綠色

綠色

藍綠色

藍色　東方藍

藍紫色

紫色

紅紫色

混入以陰影色 3 色調合而成的黑色後的色調　　　　　　　　混入以 2 種白色調合而成的白色後的色調

試著找出畫中的色調

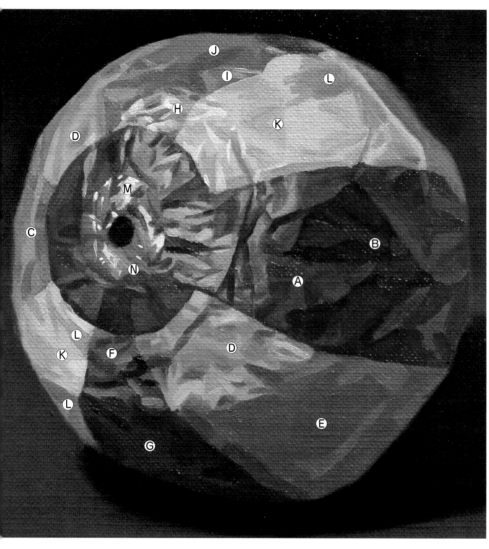

紅色部分

Ⓐ 比起（固）紅色，稍微帶點黃色調，明亮的顏色。

Ⓑ 類似酒紅色的色調。（固）紅色加上「混色後的黑色」即可得出近似的顏色。

Ⓒ 稍微帶黃色調的粉紅色。雖然是在紅色紙張上形成的高光區，但並非白色。

黃色部分

Ⓓ 比起（固）黃色，稍微帶點紅色調。

Ⓔ 與其說是黃色，不如說比較接近橙色。因為色彩不是太鮮艷的關係，加入了（固）藍色來降低彩度。

綠色部分

Ⓕ （固）黃色與（固）藍色混合後可得到綠色。稍微帶點黃色調。

Ⓖ 比Ⓕ的顏色更灰暗，帶藍色調。加入「混色後的黑色」，再少量添加（陰影）藍色。

藍色部分

Ⓗ 比起白色，帶著一點點藍色調。

Ⓘ 雖然都是藍色，但比（固）藍色的彩度低很多。加入（固）紅色和（固）黃色來讓色調變鈍之後，再混入白色來調整明度。

Ⓙ 稍微偏紫色的藍色。因為是較灰暗的顏色，所以需要加入少量的（陰影）紅來調色。

實際描繪時的步驟

1 先從畫面前方的紅色部分開始上色。接下來要各別上色黃色的部分。

2 掌握好概略的色塊分布後，將受到光線照射的面，與陰影的面之間的差異表現出來。上色的順序都可以，沒有特別規定。

3 在銀色的部分要塗上高光區的白色。白色與暗紫色之間的明暗對比，可以襯托表現出耀眼的光芒。

以固有色 3 色製作而成的色相環

加入黑、白混色後的顏色樣本

＊這裡的顏色樣本只是將彩度最高的色彩排列出來的範例。實際上要調合出描繪主題的固有色進行描繪時，在調合出接近這個顏色樣本的色調後，還需要藉由混色來調整彩度與色調。

白色部分

Ⓚ 給人淺紫色印象的色調。

Ⓛ 淺紅紫色。因為是陰影的部分，自然要選擇比Ⓚ更暗的顏色。

銀色部分

Ⓜ 因為是高光區的關係，使用白色。

Ⓝ 彩度低的暗紫色。

＊Ⓜ是白色

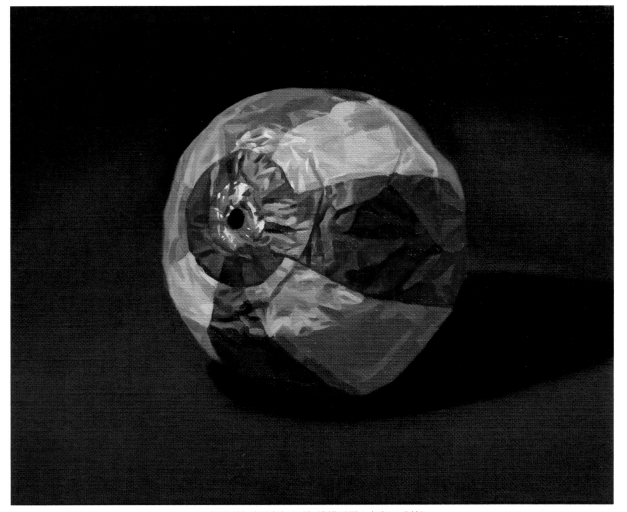

《紙氣球》中目畫布 F3 號（製作時間 3 小時 20 分鐘）

畫用液與相關的用具…調合及溶化顏料、清洗筆刷

在油畫中使用的描畫用調合油和清洗筆刷用的材料統稱為「畫用液」。首先要準備的是讓軟管擠出來的膏狀油畫顏料變得容易塗布、方便運筆的調合油。而沾附油畫顏料的筆刷無法用水清洗，所以也需要準備專用的洗筆液。

描繪時使用的調合油…Painting Oil（油畫調合油）

NEO PAINTING OIL

55ml　　　250ml

特徵：恰到好處的光澤感，緩和乾燥的調合油。

PAINTING OIL SPECIAL

55ml　　　250ml

特徵：光澤感強，乾燥速度稍快。本書所介紹的快速描繪方式很適合使用這種調合油。

油畫調合油是用來調合與溶化油畫顏料所需要的乾性油、揮發性油與樹脂等原料一起混合調製成易於使用的便利調合油。但如果要準備各種不同的油類來混合會太過耗費工夫，因此本書從草稿描繪到完成為止都只單獨使用一種調合油。

＊乾性油…諸如亞麻仁油、罌粟籽油皆是。會與空氣中的氧氣結合後，透過氧化聚合的作用，使得畫面具有耐久性。

＊揮發性油…諸如松節油、溶劑油皆是。顧名思義是一種會幾乎完全揮發的溶劑，因此是作為顏料的稀釋液使用。

＊樹脂…諸如達瑪樹脂、柯巴樹脂皆是。在顏料中溶入達瑪樹脂，可以改善顏料的延展性以及光澤感。合成樹脂也是常用的材料。

（使用前的準備）

▲將油畫調合油倒入調色皿。倒至虛線位置的高度，稍微振動也不至於灑出來的程度即可。如果是將調色盤放置於底座上描繪時，若能將調合油倒入陶製的調色皿（直徑 8.4〜10.5cm 左右的器皿）會更方便使用。使用完畢後，以廚房紙巾將油分擦拭乾淨。

油畫調合油與顏料的混合方式

①將「混色後的黑色」以油畫調合油溶化，以便作為打底使用。
溶化顏料時，使用筆刷沾取油畫調合油，移至混色空間。

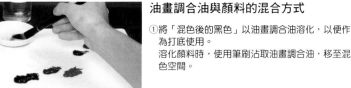

使用陰影色 3 色調製的「混色後的黑色」

②如果想要調整色調的話，可以用同一支筆刷的前端沾取顏料。

③然後在混色空間充分混合。因為是作打底的關係，油畫調合油的比例要多加一些。

畫筆及清洗筆刷時使用的油⋯油畫用筆以及洗筆液

準備 2 種類型的 INTERLON 畫筆

刷毛材質是尼龍，相當耐用的筆刷。毛的內側帶有捲度，筆尖的整齊度佳。

FILBERT（橢圓形平筆）

因為畫布較小的關係，主要使用的是 0～4 號筆。
各準備 2～3 支的話會更方便作畫。

INTERLON 畫筆的筆尖呈現白色，容易目視確認沾取顏料的色調以及分量。

尺寸稍微大的筆刷，用在打底及背景上色時很方便。刷毛的柔軟度以及恰到好處的彈性使得筆刷相當耐用，很適合用來描繪油畫。

長軸 0 號
長軸 2 號
長軸 4 號
長軸 6 號
長軸 12 號
長軸 16 號
2/0 號
0 號

ROUND（圓筆）

細小的圓筆便於用來描繪細部及高光區等細節。筆尖前端的刷毛相當集中，描繪起來很順手。

BRUSH CLEANER（油畫筆洗筆液）

無味 CLEANER

150ml 　　　 500ml

特徵：使用石油類溶劑的標準洗筆液。洗淨力強。

洗筆液在使用的過程中會變得愈來愈少，請先由大容器倒至小型容器。如果洗筆液變得髒污、洗淨力降低的話，請使用市面上販售的油處理材料將油分吸收後再丟棄。

150ml 　　　 500ml

特徵：洗淨力溫和，沒有臭味的類型。

洗筆液的使用方式

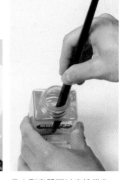

①先將筆尖上的顏料以廚房紙巾抹去。

②小型容器可以直接當作筆洗器，將筆刷插入容器內清洗。

③再次擦抹在廚房紙巾上。描繪時請注意不要讓筆刷沾上的洗筆液混入顏料中。

畫布與相關的用具…在小小的畫面上舒適地描繪

細目　　　　　中目

只要手邊準備好了將亞麻等材質編織而成的畫布固定在木框上的「帶框油畫布」，隨時都可以開始描繪油畫。

◀目紋較細的畫布適合用來描繪寫實的油畫。自己動手將畫布張貼固定在木框上需要專用的道具，建議直接購買帶框油畫布使用即可。

＊本書主要使用的是麻100%的「帶框油畫布 中目（壓克力顏料、油畫共用類型）」。粗目（有時也稱為荒目）畫布在描繪細部細節的時候，有可能畫布的編織紋路凹凸起伏會讓人感到在意。若使用中細目、細目、極細目（又稱為絹目）的畫布，會比較容易描繪細節部分。

中目的畫布 F4 號

中目畫布 SM（Thumb hole）
Claessens 克林森畫布
（A-Line Canvas AD）

＊Thumb hole 這個畫布尺寸，是來自於攜帶畫材用的超小型素描盒尺寸而得名。

這是將打底成白色的麻布，以畫布固定釘固定在木框上的產品。購買時請先確認畫布是否有受到拉扯起皺或是鬆脫？畫布固定釘的部分是否有破損的狀況？

為了不要妨礙畫框立在畫架上，可以先將畫布的邊緣切除。

邊緣切除乾淨的狀態。因為畫框既小又輕的關係，事先切除邊緣可以避免鬆垮的畫布將畫框頂起來造成不穩定。

如何讓畫布表面呈現平滑狀態

如果覺得中目的畫布「目紋太粗糙」的話，可以試著以打底劑來做打底處理。
準備打底劑（KUSAKABE 的柔軟、平坦型）與 AQYLA GOUACHE 的黑色顏料。只適用於壓克力顏料與油畫共同的畫布。

打底劑　柔軟、平坦型

黑色壓克力顏料
（AQYLA GOUACHE）

① 黑色約為 30%

②

① 將打底劑與黑色顏料放入調色皿。

② 以尼龍材質刷毛的筆刷充分混合。如果覺得塗料有些過硬的話，可以加入極少量的水來調整。

③ 趁著還沒有乾燥之前，快速刷塗在畫布上。筆刷朝向固定方向移動，可以刷塗得更均勻。

④ 只要經過一小時的時間，就會變成即使用手碰觸也不會沾在手上。等待72小時以上完全乾燥後再使用。

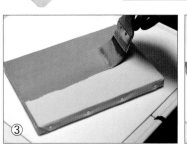
③

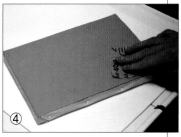
④

◀刷塗完畢後，就這樣使其充分乾燥。如果很在意筆刷痕跡的話，可以用400號左右的砂紙輕輕的研磨處理。

＊打底劑…壓克力顏料用的水溶性打底材料。如果想要加上顏色的話，可以加入壓克力顏料調色。

將畫布立於畫架上 …草圖描繪用具

請將畫布立於室內用的畫架上進行描繪。這裡使用的是素描用的畫架，不過因為畫布的尺寸很小的關係，使用小型的桌上型畫架也很方便。

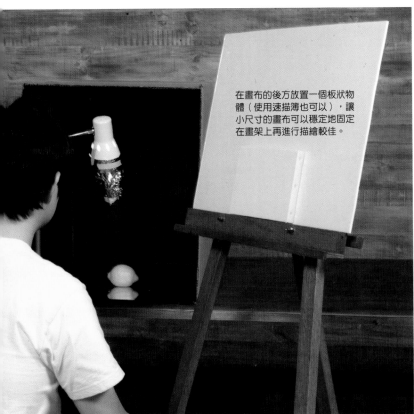

在畫布的後方放置一個板狀物體（使用速描簿也可以），讓小尺寸的畫布可以穩定地固定在畫架上再進行描繪較佳。

保護噴膠（鉛筆的定著劑）

220ml　　　420ml

可以用來防止描繪在紙上的鉛筆粉末掉落的噴膠式定著劑。

一邊觀察要畫的對象物（描繪主題），一邊以自動鉛筆（鉛筆也可以）描繪草圖。然後要在鉛筆描繪的草圖上薄薄地塗上一層以陰影色調製而成的「混色後的黑色」當作打底。如果直接塗上顏料的話，鉛筆的線條就會溶化消失，因此要先噴上保護噴膠使草圖的線條定著。噴上一層，充分乾燥後，再噴上一層保護噴膠。一共噴上 3～4 層後，即使塗上油畫顏料，自動鉛筆的線條也不會溶化，方便後續的作畫。

草圖完成後，在距離畫面 20～30cm 處，連同沒有線條的部分一併噴上保護噴膠。

廚房紙巾

可以用來擦拭塗抹在畫布上的打底顏料（照片上），或是作畫中、收拾用具時用來擦拭筆刷（照片下）。使用抹布或是衛生紙的話，會在畫面上留下細小的纖維，因此建議使用廚房紙巾。

捲狀的廚房紙巾使用起來較方便。請選用厚度較厚，吸收性較好，不容易掉屑的產品。

草圖用具

橡皮擦 MONO smart

厚度 5.5mm 的硬質塑料材質橡皮擦。因為是薄型的形狀，方便用來擦掉細微部分。

自動鉛筆

線描的用具只要使用手邊現有的用具即可

讓描繪主題「成為一幅畫」的舞台製作

將想要描繪的物件進行配置的作業,稱為「擺設描繪主題」或是「舞台布置」。
先製作描繪主題用的箱子,藉由簡單的燈光,使得配置於箱中的物件在描繪過程
中可以保持來自一定方向的光源照射。

作為舞台使用的箱子製作方法

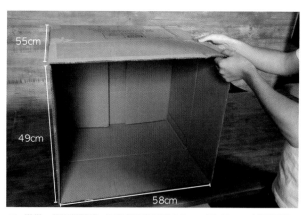

1 準備一個瓦楞紙箱。這裡使用的是寬 58cm、高 49cm,以及深度 55cm 的紙箱。

2 準備 5 張用來黏貼在內側的紙張。這裡因為是黑色背景,所以使用黑色紙張;如果使用白色紙漲的話,就會形成白色的空間。如果預先在切割下來的紙張四角落貼上雙面膠帶,可以黏貼得更加美觀。

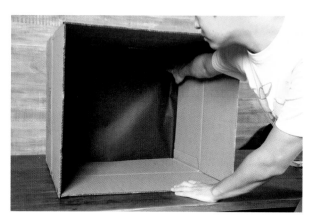

3 首先要黏貼作為後方背景那一面的紙張。或者是可以將布固定在箱中,或是塗上白色或黑色的塗料(打底劑)也可以。

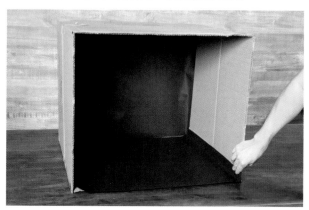

4 在底面也同樣地黏貼紙張。因為是用來擺放描繪主題的場所,請避免造成皺折或是鬆垮的狀態。

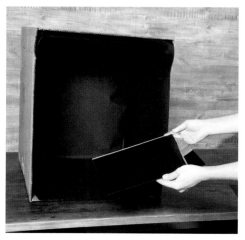

5 這次在底面要預先放置一塊壓克力板的鏡子,然後再將檸檬布置在鏡子上方。鏡中的倒影也要描繪出來。

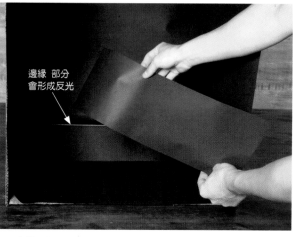

邊緣 部分
會形成反光

6 由於壓克力板的邊緣部分會反光的關係,請放置黑色紙張多餘的部分來進行調整。這裡使用的是 4 個面裁切下來後剩餘的紙張。

描繪主題的放置方法以及光線的照射方法

7 試著將描繪主題放置於箱中。擺放的角度還要考慮到壓克力板鏡中倒影的形狀。

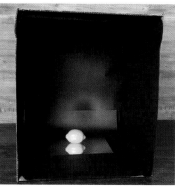

8 描繪主題配置完成的狀態。舞台布置時要讓檸檬的蒂頭與尾部的凸起等特徵部分可以被清楚地看見。

可撓曲夾式固定燈

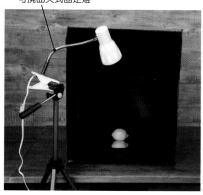

9 決定光線的方向。這裡將夾式固定燈夾在照相機用的三腳架上使用。因為燈的支臂可以折彎的關係，能夠調整出微妙的角度。

10 準備用來圍繞在燈上的鋁箔紙。將鋁箔紙拉出至可以圍繞燈罩一圈的長度，然後對半折成兩折。

＊燈的注意事項…長時間開燈的狀態下，燈會變得非常熱，如果不慎碰觸到的話會被燙傷，請小心。製作油畫的間隔段落，請不時將電源關閉，以免過度加熱。

＊如果舞台布置時用的是堅固的木箱的話，燈的夾子也可以直接夾在箱子上固定。

11 為了要讓光線能夠朝向一個方向照射，將鋁箔紙圍繞在燈的燈罩部分。以保護膠帶固定後，將外形整理成圓筒形狀。如果房間內的照明只有一個的話，那麼直接使用那個光源也可以。

＊如果有窗外的自然光會照射到描繪主題的話，因為隨時間經過會有不同的光線變化，所以請將窗簾拉起來！

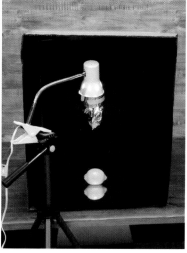

12 開燈打光的狀態。只要將鋁箔紙的開口縮小，就能讓高光區及陰影的形狀產生變化。若將開口關閉到最小時，高光區會呈現出一個點的形狀。

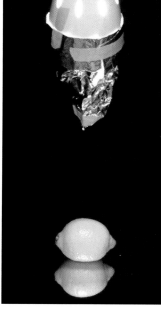

13 調整至檸檬表面呈現出漂亮的高光區為止。因為房間內有複數的照明光源的關係，整體顯得相當明亮的狀態。

14 試著由實際要進行描繪的位置觀察描繪主題。

15 在箱子的前面黏貼黑紙，使房間的亮光不會照射到檸檬。如果將多餘的照明開關關掉的話，也可以不需要黏貼箱子前面的黑紙。

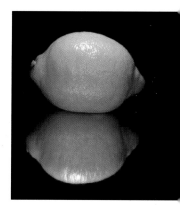

16 沒有多餘的亮光進入，檸檬的陰影也可以看得很清楚，到此舞台布置就完成了。

來吧！請試著描繪看看檸檬

1 起稿…在畫布上描繪草圖

測量描繪主題的尺寸

…在近距離測量的話，幾乎是原尺寸大小。

在檸檬的旁邊以筆尖至拇指指甲前端的距離測量高度。然後保持拇指的位置，將筆移至畫布做出記號，這樣幾乎就是原尺寸了。

在畫面上的描繪主題尺寸，若是原尺寸或是比原尺寸稍大的話，會比較好描繪。本書中描繪尺寸比原尺寸更小的作品，只有手部的作品（以固有色3色描繪手部），以及由照片來描繪的風景而已。使用自動鉛筆或是筆刷的筆桿來測量物件的尺寸比例，將草圖描繪出來。

在保持距離的位置確認比例

觀察描繪主題進行測量時，手肘不要彎曲比較理想。

畫筆桿的前端

指甲的前端

握有畫筆桿的手臂伸直，比較物件的長度來進行測量。

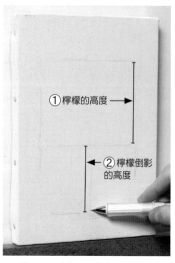

① 檸檬的高度

② 檸檬倒影的高度

1 為了要決定物件佔據畫面多大的尺寸，先要將上下的位置確定下來。

＊如果在檸檬的前方測量高度的話，看起來會比原尺寸還小，所以要在側邊或是後方進行測量。

2 一邊測量長寬的尺寸，一邊將描繪主題形狀開始變化的位置標示出來。使用較細的畫筆筆桿進行測量較佳。

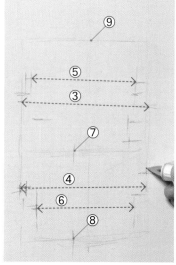

① 檸檬的高度
② 檸檬倒影的高度
③ 檸檬的寬度
④ 檸檬倒影的寬度

⑤ 不含凸部的檸檬寬度
⑥ 不含凸部的檸檬倒影寬度
⑦～⑨ 檸檬與檸檬倒影最高的位置與最低的位置（測量上下左右）

3 主要需要測量的位置有9處。如果時間充裕的話，多測量一些形狀的細節位置，可以增加形狀的正確性。

4 具特徵的凸部位置需要仔細的呈現出來。

5 為了方便後續的色塊塗色作業，這次特別將形狀的細節位置都非常仔細地標示出來。

6 沿著測量好的位置，將外觀的輪廓線條描繪出來。

7 逐漸看得出來是檸檬的形狀了。

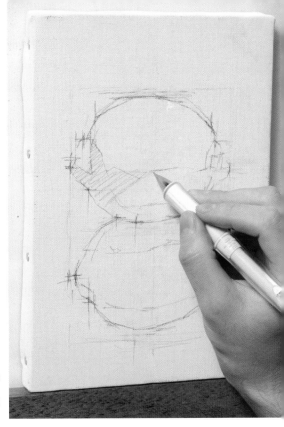

8 陰影的部分是要以色塊分別塗色的部分,所以預先以斜線稍微標示作為記號。

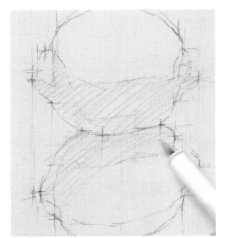

9 檸檬倒影的陰影部分也加上斜線。

噴塗的量以不會滴垂下來即可

10 將畫面整體包含沒有草稿線條的部分薄薄地噴上3～4層保護噴膠。如果只噴上1～2層的話,在打底時有可能草圖的線條會消失不見。

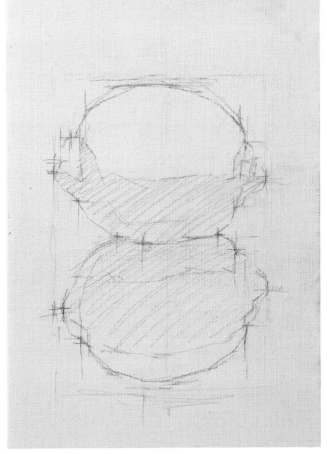

11 草圖的素描完成時的階段。

2 以陰影色 3 色混合調製的「黑色」進行打底

草圖完成的狀態。藉由保護噴膠可以讓草圖的線條定著在畫布上。以顏料進行描繪時還可以修正形狀，所以素描草圖的形狀不需要太過精密。

在完成草圖的白色畫布上，使用以油畫調合油溶化稀釋的黑色顏料進行打底。這麼做的好處是…

● 將畫面整體塗成灰色後，上色時漏塗的部分就不會太過顯眼。

● 上色後的顏料色調會變得較容易觀察，方便判斷與高光區相近的明亮色調的差異。

● 藉由油畫調合油的效果（濕潤感、黏滑感…），可以讓沾有顏料的筆刷在接觸到畫布時感受到的阻力降低，更容易上色。

● 油畫調合油同時也有接著劑的功能，完成後塗上凡尼斯（Varnish）的作業中，顏料也不容易剝落（顏料的附著性變好）。

以陰影色 3 色調製成黑色

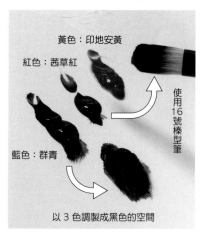

黃色：印地安黃
紅色：茜草紅
藍色：群青
使用 16 號榛型筆

以 3 色調製成黑色的空間

1 用畫筆沾取藍色置於混色空間，再以同一支畫筆沾取紅色。

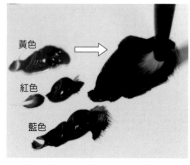

黃色
紅色
藍色

2 紅色因為顏色深的關係，顏料的量要少一些。混色時也加入黃色。添加顏料時，請一邊觀察色調的變化，一邊少量添加。

3 試著將陰影色 3 色混合，如果感覺偏紅色的話，就加入藍色和黃色。如果感覺偏藍色的話，就試著添加紅色和黃色。

4 如果覺得偏黃色，就增加藍色與紅色。若感覺偏茶色便加入藍色；若看起來偏紫色，就加入黃色；偏綠色則試著加入紅色看看。

一點一點加入顏料混色，使顏色朝向黑色接近。

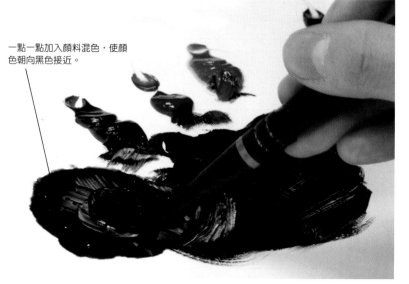

5 黑色在以固有色描繪時也會使用得到，所以可以多調製一些。添加油畫調合油至顏料容易塗抹在畫布上的程度。打底階段時要在調色盤上將顏料充分溶化調合至如同水彩顏料般的稀薄濕潤。

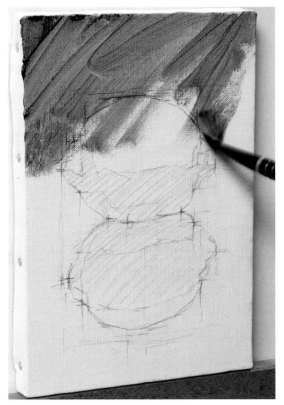

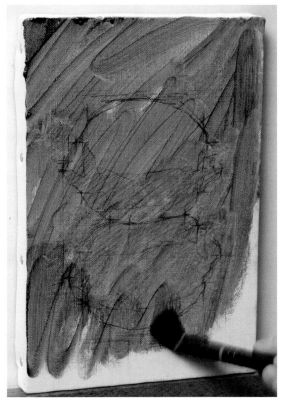

6 以「混色後的黑色」進行打底。使用較大的筆刷，由上方開始大幅度地揮動筆刷，粗略地塗色。

7 塗色到顏料進入畫布的目紋裡面為止。在這個階段就算塗布不均勻也沒關係。

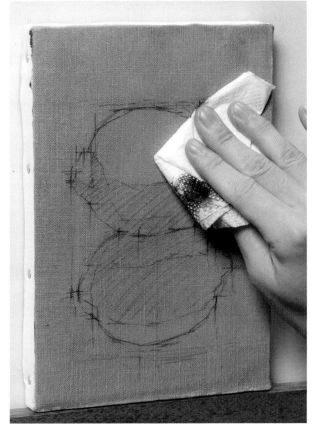

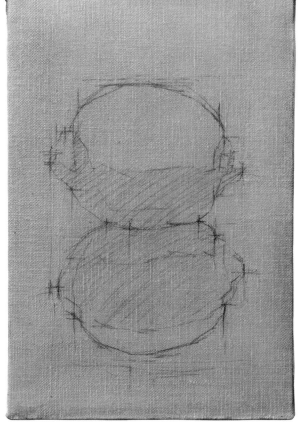

8 用廚房紙巾擦拭畫布的表面。為了避免後續上色的顏色與打底的顏色混色，請將油分充分擦拭乾淨到光澤只剩下原來的一半為止。

9 整體擦拭完成後的狀態。只要保留下來像這種程度的灰色調就可以了。

③ 將檸檬「呈現大範圍的概況」，以色塊來區隔上色

接下來要調製檸檬的顏色。這裡使用的是固有色3色。以陰影色3色混合而成的「混色後的黑色」，
也會在調合較暗色調時使用。以色塊的方式，將檸檬及檸檬的倒影區隔上色。

描繪主題的照片

完成打底的畫布

以固有色3色調合檸檬的顏色

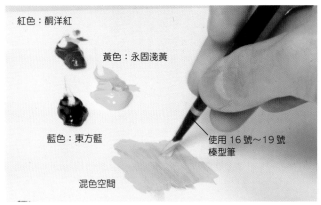

紅色：酮洋紅

黃色：永固淺黃

藍色：東方藍

使用16號～19號榛型筆

混色空間

1 檸檬的黃色並非由顏料軟管中直接擠出來的顏色。而是稍微帶點紅色調，所以要加入一些紅色。同時為了要降低彩度，還要再加入比紅色更少的藍色。

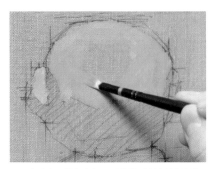

2 由明亮面開始上色。因為是受到光線照射的關係，這個塊面會清楚呈現出檸檬特有的色調（固有色）。

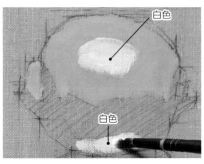

白色

白色

3 將高光區周邊較明亮的塊面上色完成後，接著要上色鏡中倒影的明亮塊面。使用白色的時候，建議換一支筆刷較好。

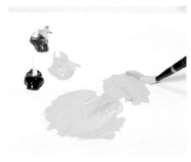

4 加入紅色調，降低過於鮮艷的黃色彩度。使用黃色混色用的筆刷來調合顏色。

5 上色形狀繞到後方位置的部分。使用4調合而成的色調，描繪輪廓的塊面。

6 以黃色的筆刷沾取使用陰影色3色調合成的「混色後的黑色」進行混色。

7 想讓顏色再稍微鮮艷一些，所以加上紅色和黃色⋯

8 調合一些略偏暗色的檸檬顏色。

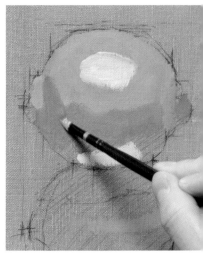

9 上色檸檬的陰影塊面。

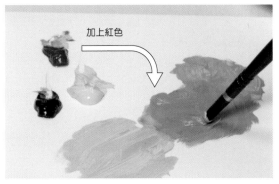

加上紅色

10 再讓顏色增加一個階段的變化。追加一些紅色調進行混色。如果不容易混得開的話，可以先用筆尖沾取一些油畫調合油再一起混色。

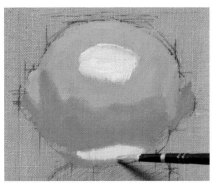

11 將10調合而成的顏色塗在檸檬與鏡子接觸的部分，以及反射光的周圍。

調製檸檬倒影用的鈍色

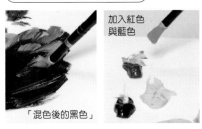

加入紅色與藍色

「混色後的黑色」

1 鏡中倒影的檸檬整體的彩度會比真正的檸檬更低。因此要將黑色與紅色加入黃色，在調色盤上調合成鈍色。

A色

2 檸檬倒影用的鈍色（A色）混色調合的分量要稍微多一些。

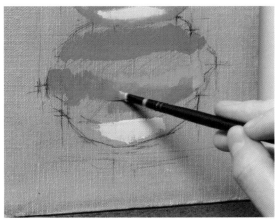

3 在檸檬倒影的暗面塗上A色。

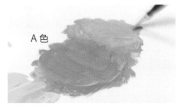

A色

4 將白色加入檸檬倒影用的A色，調合成稍微明亮的顏色。

白色＋黃色

6 混入白色，調合成明亮的黃色。

白色＋A色

8 在檸檬倒影用的A色中加入白色，調合成明亮的顏色。不過請注意明亮度不要和高光區太過類似。

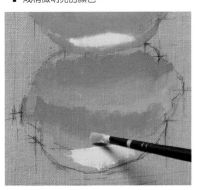

5 在暗面的旁邊配置在4調合成的稍微明亮顏色。

7 實體的檸檬受到鏡子反射而看起來明亮的部分，要以混了白色的黃色進行塗色。

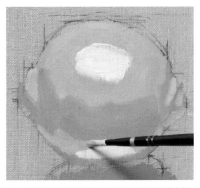

9 檸檬倒影的凸部受到強光照射而呈現明亮的塊面，要以8調合而成的顏色進行塗色。檸檬倒影的色調應該要比實體更鈍，請一邊比較兩者差異，一邊上色。

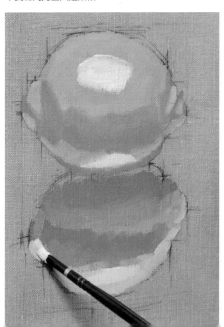

④ 加上陰影及背景

1 將黃色與紅色加入以陰影色3色調合的「混色後的黑色」，調製檸檬暗面的顏色。

2 因為最暗的陰影紅色調非常強烈的關係，所以就試著一口氣加入較多的紅色。畫筆使用的是2號的細筆。

調合陰影面的顏色

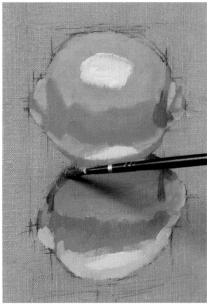

3 光線是由正面上方照射而來。兩側的凹凸形狀變化很大，所以會形成暗面。由於鏡中也會倒影出檸檬的陰影，要將檸檬倒影的暗面部分細節描繪出來。

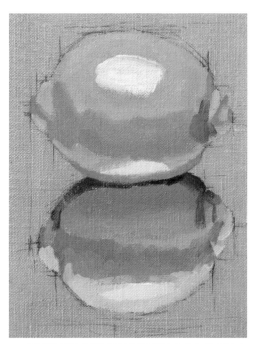

4 這是將檸檬與檸檬倒影以色塊區隔上色的方式呈現出整體概要的階段。檸檬與鏡子接觸的部分因為光線進不去的關係，看起來是最暗的地方。

調合背景的顏色

陰影色　紅色：茜草紅

藍色：群青

在「混色後的黑色」加入少量白色調合成灰色。觀察背景，一邊確認明亮程度、灰暗程度、色調等等，一邊進行混色。

1 背景稍微帶有一些藍色調。將「混色後的黑色」＋白色，再加入較多的藍色，然後也加入紅色進行調整。

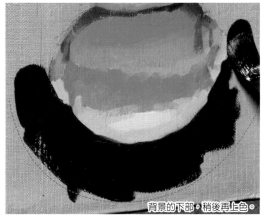

2 由鏡子的塊面開始上色。小心不要讓檸檬倒影周圍的外形輪廓破掉，上色時請仔細作業。這裡使用的是16號的畫筆，如果感覺很容易超出範圍的話，也可以使用細筆上色。

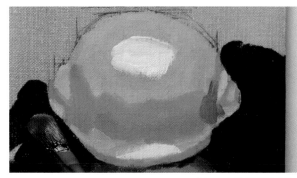

3 在檸檬的周圍上色。這個部分稍微有些明亮。

4 加入一些白色，調整灰色的明亮度。

5 持續進行檸檬周圍的背景塗色作業。下部與上部都稍後再上色即可。

6 由於背景的下部與上部的顏色還要更灰暗一個階段，所以要將「混色後的黑色」加入先前調合成背景用的顏料進行調整。如果顏料不容易推開塗色的話，可以加入少量的油畫調合油。

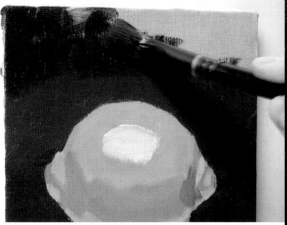

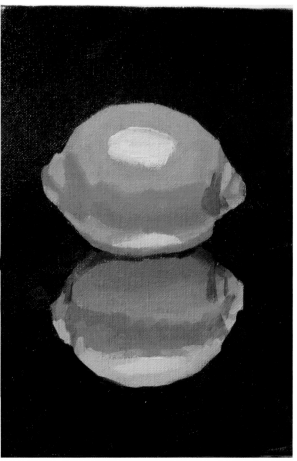

7 使用調合成更灰暗的背景色來為背景的上部上色。下部也以相同的方式上色。背景雖然是黑色的空間，但因為光線也有照射在黑色紙張上的關係，不要上色成完全的黑色，請適當地調整色調。

8 在整體加入背景色後的階段。

將畫面整體暈色處理融合各區塊

背景與物件的交界處也要稍微暈色

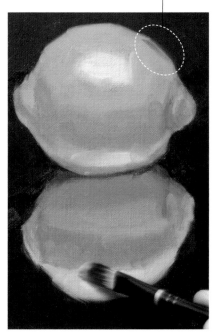

使用12號的榛型筆

2 因為顏料會附著在筆刷上的關係，所以要一邊以廚房紙巾擦拭，一邊作業。

3 將背景也暈色處理，消除筆跡。仔細將筆刷擦拭乾淨，以免混入黃色顏料。檸檬和背景也可以替換使用不同的筆刷。

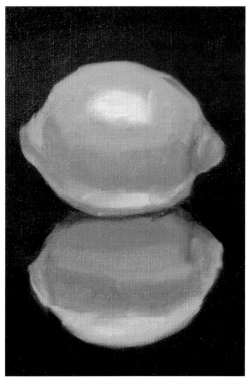

1 以沒有沾上顏料的畫筆在整個畫面上輕輕刷過。順著檸檬的形狀移動筆刷。

4 經過暈色處理後，印象變得更加柔和。當塊面與塊面之間的交界整個連接在一起時，形狀就會看起來比較平順。

描繪檸檬的部分，將描繪主題的質感呈現出來。細節部分就是圓筆的 2/0 號或 0 號發揮功效的時候了。

1 活用第32頁一開始就調合的檸檬顏色來進行描繪。觀察描繪主題的顏色，看是要直接用這個顏料上色，或是需要加入別的顏色混色。

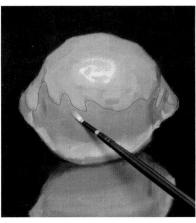

4 檸檬特有的表皮凹凸不平質感，可以在受到光線照射的塊面和陰影面之間（如上方照片的明暗交界線部分）將細節呈現描繪出來。

2 由一開始配置的高光區明亮顏色的外側開始上色，決定好形狀。在白色的部分以留下筆觸的方式，使其面積縮小。

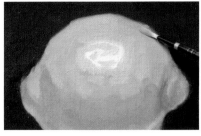

3 當在為畫面整體暈色處理時，輪廓部分也會與背景的分界變得模糊不清。這裡要將形狀繞到後方的部分再次仔細地將細節呈現出來。

順著形狀進行描繪

6 實體檸檬的陰影（影）會落在檸檬倒影的上方（斜線部分）。像這樣將畫面資訊分別描繪出來的話，可以提升寫實感的質量，使得觀看畫作的人更容易掌握整個狀況。

5 將紅色與黃色加入第34頁調合而成的陰影面顏色進行混色，然後繼續描繪檸檬倒影的部分。

7 將檸檬倒影中繞至形狀後方的明亮塊面描繪出來。

8 接著調整高光區周邊。一邊觀察畫面與實體檸檬之間的差異，一邊使用比實體顏色稍微鈍一些的顏色將塊面與塊面之間的交界描繪出來。

9 將分別描繪的陰影塊面中的形狀細節呈現出來。同時也將微妙的光線反射描繪上去。

10 當作業進入細節時，很容易過度集中在描繪作業，而忽略了要觀察描繪主題，請多加注意！務必要充分觀察描繪主題，理解整體狀況。

① 檸檬的高光區
② 檸檬倒影的高光區
③ 光線照射的塊面
④ 檸檬倒影的光線照射的塊面
⑤ 陰影的塊面
⑥ 檸檬倒影的陰影塊面
⑦ 實體檸檬落在檸檬倒影上的陰影（影）
⑧ 光線照射在鏡子上，反射至實體檸檬的部分

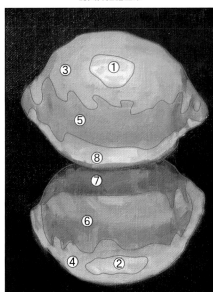

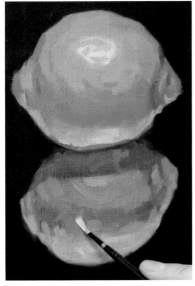

11 再度調整檸檬倒影的陰影塊面。將凹凸形狀的表情描繪出來。

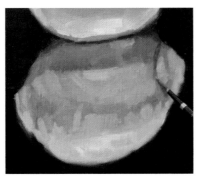

12 將檸檬外形特徵的兩側突出部分描繪出來。

13 加入線條，將形狀開始產生變化的部分細節描繪出來。

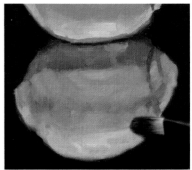

14 運筆距離短的筆觸較多，看起來比實際檸檬更加凹凸不平，因此要使用沒有沾上顏料的畫筆來暈色處理使表面平滑。

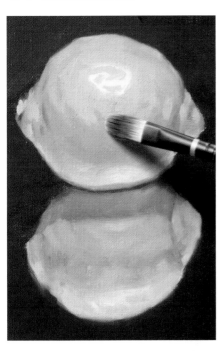

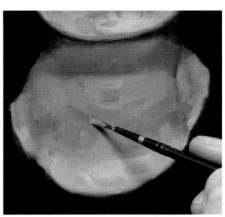

17 使用加上紅色調的陰影色，將檸檬倒影的細部再次描繪出來。

15 如果細節描繪過多，造成稍微有些生硬的印象時，要稍微加以暈色處理。像這樣反覆進行描繪細節，再暈色減弱效果的作業，直到呈現出理想中的形狀為止。

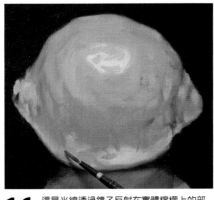

16 這是光線透過鏡子反射在實體檸檬上的部分。塗上鮮艷的黃色，將形狀清楚地呈現出來。

18 最明亮的部分只佔了畫面上些微的面積，因此要一邊觀察形成反射的塊面，一邊以點狀的筆觸進行描繪。上色時就像是要將白色的部分一點一點削除一般。

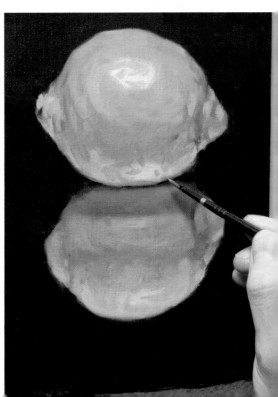

6 最後修飾…調整高光區以及輪廓周圍

1 以 2/0 號的圓形畫筆前端大量沾取調色盤上的白色顏料。

2 如果以將顏料點上去的方式描繪的話，就能夠以許多小點的方式來將高光區呈現出來。藉由這樣的方式，即可充分表現出檸檬表皮細緻的凹凸不平。

3 若感覺白色過於強烈的話，可以使用沒有沾上顏料的畫筆，小心地將顏料除去。

4 檸檬的倒影也以相同的要領加上高光。

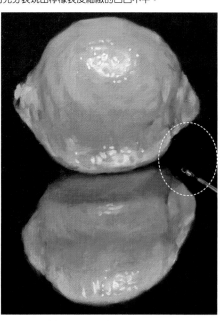

5 以「混色後的黑色」收斂輪廓部分的線條。

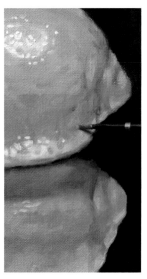

6 將輪廓想要更清晰呈現的部分製作出來。為了讓背景呈現出立體的深度，在部分與檸檬輪廓連接的背景加入「混色後的黑色」，這樣可以讓整個印象有很大的變化。

7 再次描繪凸部的塊面形狀細節，將特徵強調出來。

使用後的調色盤

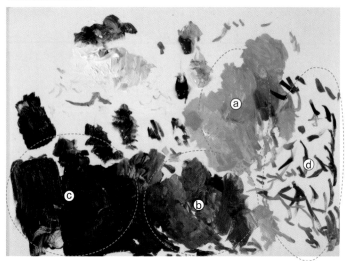

ⓐ 檸檬受光面的顏色
ⓑ 檸檬陰影的顏色
ⓒ 打底的「混色後的黑色」、背景的顏色
ⓓ 用來調整筆刷上過量的顏料的空間

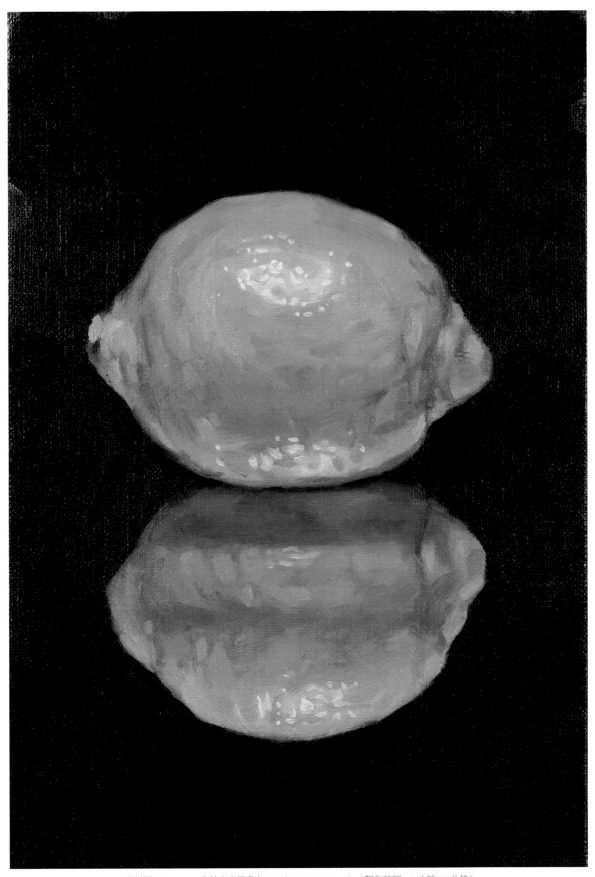

《檸檬》Claessens 克林森中目畫布 SM（22.7×15.8cm）（製作時間：2 小時 10 分鐘）

讓畫面閃耀光輝…試著加上畫面保護、增加光澤的凡尼斯（Varnish）處理

TABLEAUX
（畫面保護上光油）

乾燥半年以上後再塗抹的保護用凡尼斯！

55ml　　500ml

可以保護油畫的畫面不受到空氣中氣體成分的影響。含有天然樹脂的增加光澤用凡尼斯。

TABLEAUX SPECIAL
（特殊畫面保護上光油）

如果急著使用的話，很方便的凡尼斯。可以消除畫面光澤的不均勻！

55ml　　500ml

只要乾燥到用手碰觸畫面也不會沾上顏料的程度即可使用的上光油。

作品完成後，建議塗抹凡尼斯來保護油畫表面。經過半年等顏料充分乾燥後，塗上 TABLEAUX（畫面保護上光油），是防止灰塵等髒污附著的最好方法。

1 將 TABLEAUX SPECIAL（特殊畫面保護上光油）倒入調色皿。

以毛刷塗抹時的訣竅

使用軟毛約 4cm 寬的尼龍毛刷（不可使用容易掉毛的動物毛刷）。

2 將畫布放置於平坦的台座上比較容易進行塗抹作業。如果想要在畫架上立起來塗抹的話，毛刷每次沾取凡尼斯的量要極少，如此才不會容易垂落。請以調色皿的邊緣充分刮去毛刷多餘的凡尼斯。

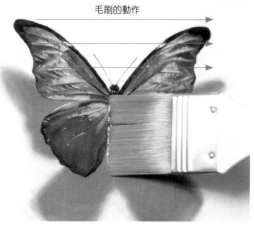

毛刷的動作

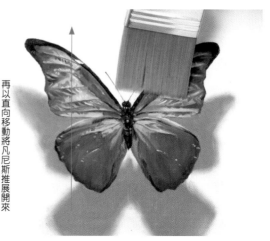

再以直向移動將凡尼斯推展開來

3 毛刷的動作要保持相同的方向，塗滿整個畫面。首先要橫向移動毛刷。

4 如果在毛刷的邊緣累積了較多 TABLEAUX（畫面保護上光油）時，要趁著開始乾燥前快速將其刷開，以免形成不均勻。

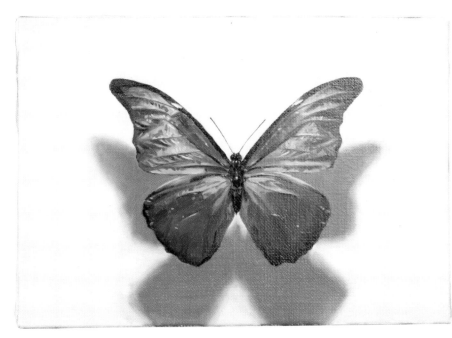

《大藍閃蝶》
（製作過程請參照第88頁）

＊不管是哪一種凡尼斯，乾燥後都可以用松節油等溶劑來將其去除。即使畫面受到香菸的煙或是大氣中的氣體成分影響而污損，只要將凡尼斯擦掉，就能恢復原來的美觀狀態。TABLEAUX SPECIAL（特殊畫面保護上光油）的保護能力稍弱。

5 TABLEAUX SPECIAL（特殊畫面保護上光油）塗抹完成的狀態。較深的色調，畫面有光澤的話會比較能呈現出「深度」。當急著要參加畫展之類的活動時，TABLEAUX SPECIAL 是非常方便的產品。畫面在描繪時雖然看不出異狀，但顏料乾燥後經常會呈現出光澤度不均勻的狀態。為了要讓光澤度能夠均勻呈現，在畫面上塗抹凡尼斯是非常有效的處理方式。

以筆刷塗抹時的訣竅

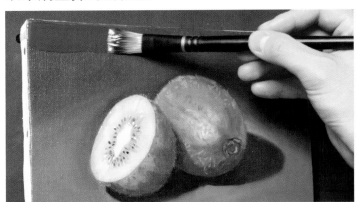

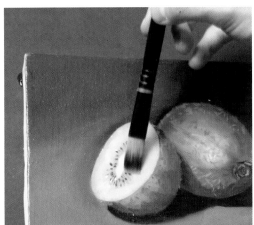

如果沒有毛刷的話，也可以使用較寬的筆刷來代替。不過塗抹的時候如果動作太慢的話，TABLEAUX 就會開始乾燥，因此要比使用毛刷時更快的動作來塗抹。

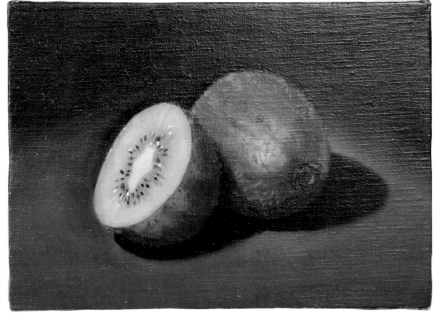

凡尼斯塗抹完成後的狀態。如果筆刷碰觸到半乾的部分，有可能會產生塗抹不均，甚至有時還會造成表面的凹凸不平，因此請盡量加快作業的速度。

《奇異果》（製作過程請參照第72頁）

方便描繪的好筆及畫布，
帶來令人滿意的 1 天。

短軸（圓筆）6 號
短軸（平筆）10 號

INTERLON「形狀記憶尼龍畫筆」

史上第一次！將尼龍毛施以形狀記憶加工處理的先進筆刷，這就是 INTERLON 的畫筆。刷毛的內側有彎捲加工，因此筆尖不容易散開。藉由 3 種不同粗細的尼龍毛，加上用來改善沾附性，施以在獸毛上可見到的表皮層（表面的凹凸皺褶狀）加工的特殊尼龍毛混毛製作而成。達到接近最高級獸毛筆「狼毫筆（黃鼠狼的毛）」的描繪手感，並且具備恰到好處的韌性及耐久性。

株式會社丸善美術商事
URL http://www.maruzen-art.co.jp

【長軸 Long Handle】

系列產品 1575（圓筆）2/0 號～16 號　*參照第 23 頁

系列產品 2128（平筆）0 號～20 號

系列產品 1214（榛型筆）0 號～20 號　*參照第 23 頁

即使刷毛翹起，只要泡進溫度較高的熱水，就能恢復原本形狀記憶加工時的狀態。毛的色調仿照獾的原毛色調。筆尖的白色可以更清楚地看出顏料的分量和色調。筆軸的塗裝是消光黑色，可以防止描繪時產生光線的反射。不管是油畫、水彩、或是壓克力顏料都能夠使用。

【短軸 Short Handle】

系列產品 1026（圓筆）3/0 號～18 號

系列產品 1027（平筆）2 號～16 號

系列產品 417（細尖筆）3/0 號～0 號

◀以筆刷塗上顏料時，可以感覺到適度彈力的優質「帶框油畫布」。

A-Line 帶框油畫布

Claessens Japan 株式會社
http://www.claessens.jp/

Claessens Online Shop
http://www.claessens.ec-site.jp

A 麻・中目厚口　　AD 麻・中目　　AN 麻・中細目
（*參照第 24 頁）

FD 麻・細目　　BD 麻・荒目　　BN 麻・中荒目

「A-LINE」畫布是專業的畫家也對品質予以肯定的高品質畫布，製造地點在日本和台灣的合作工廠。Claessens Japan 公司藉由獨特的製作方法，成功地以親民的價格催生了這款真正的畫布。將大尺寸的卷狀畫布裁切，張貼固定在木框上，即成為「帶框油畫布」。
寫實風格的繪畫建議使用細目畫布，如果有自己喜歡的描繪筆觸和完成後的狀態，也可選用自己想用的畫布。本書使用麻 100%，以中目畫布為主。

*除了麻 100% 之外，還有棉化纖混紡的畫布。
*畫布可分為細目、中細目、中目、中荒目、荒目等不同目數產品。

◀雖然都是 4 號，還區分了 F、P、M、S 等 4 種類型。畫布尺寸表刊載於第 144 頁，也請參考。

第2章

試著以單色畫的方式描繪看看

第2章要使用以陰影色3色混合後的黑色來描繪單色畫作品。單色畫的語源「Grisaille」指的就是黑色、灰色以及白色來描繪的單色畫。

描繪單色畫時，刻意將固有色的顏色排除，可以藉此練習「以灰色各別上色」的基礎。一方面如同素描般以光與影形成的明暗來進行描繪，一方面又不是與色調完全無關。要想以單色描繪，就必須先將物體的顏色置換成灰色的色階。描繪主題的各個部位的色調具備了怎麼樣的明亮度？怎麼樣的性質？透過這樣的描繪方式，可以建立仔細觀察的習慣。從各種意義來看，單色畫都可以說是用來磨練觀察事物眼光的優秀技法。

＊色階…指色彩的深淺變化。也稱之為漸層。

先描繪出單色畫，再於其上描繪彩色的作品範例

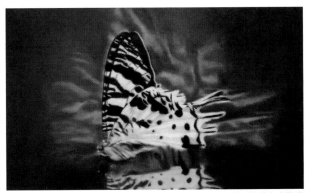

底圖的單色畫階段

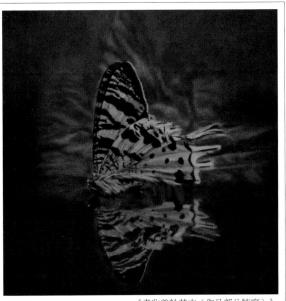

說明：這是先以單色描繪出形狀、立體感以及質感，待畫面充分乾燥後，再薄薄塗上一層以調合油推開的固有色的技法作品範例。與1天描繪的作品不同，需要一邊等待顏料乾燥，一邊耗費時間仔細進行描繪。考慮到塗上固有色時明暗會變暗一個階段，因此底圖的單色畫在色彩鮮艷的部分要以全白色來呈現。

《盡收美於其中（作品部分特寫）》
木製畫布板搭配白堊油畫底 S4號 2018年

＊單色畫（Grisaille）…源自法文，以灰色的深淺來描繪的繪畫技法。Gris即是灰色的意思。

什麼是單色畫？…以紅色及黃色甜椒為描繪主題

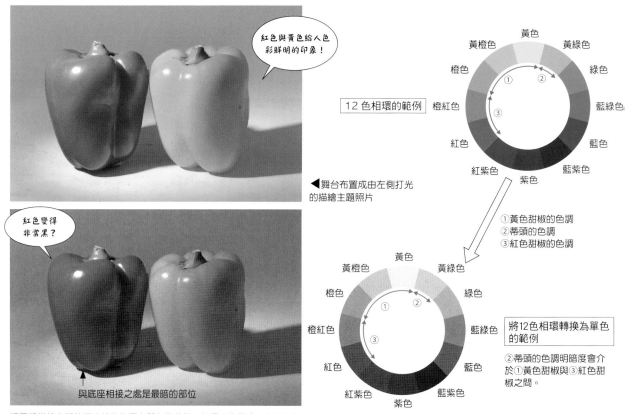

紅色與黃色給人色彩鮮明的印象！

12 色相環的範例

黃色
黃橙色　黃綠色
橙色　　　　綠色
橙紅色　　　　藍綠色
紅色　　　　藍色
紅紫色　　　藍紫色
紫色

◀舞台布置成由左側打光的描繪主題照片

①黃色甜椒的色調
②蒂頭的色調
③紅色甜椒的色調

紅色變得非常黑？

與底座相接之處是最暗的部位

黃色
黃橙色　黃綠色
橙色　　　　綠色
橙紅色　　　　藍綠色
紅色　　　　藍色
紅紫色　　　藍紫色
紫色

將12色相環轉換為單色的範例

②蒂頭的色調明暗度會介於①黃色甜椒與③紅色甜椒之間。

這是將描繪主題的照片轉換為黑白單色的狀態。如果只先觀察紅色甜椒的話，會發現看起來意外的黑。不過如果再仔細觀察，可以得知甜椒的紅色會比與底座相接之處的陰影看起來更明亮一些。

必須注意事項

紅色甜椒的顏色沒有那麼黑！

初學者在以鉛筆描繪草莓等描繪主題的素描時，很容易會整個以全黑色呈現（也有人反而是顏色整個過淺）。或許是因為描繪主題本身是暗的關係，導致用色過深。不過如果將整個畫面來進行比較的話，就會發現其實紅色還不到以黑色呈現的程度。

以畫刀刮取白色顏料，一點一點加入「混色後的黑色，調製成灰色。隨著不同階段增加白色的分量，連同白色、黑色在內，一共調製成9種不同的色階。

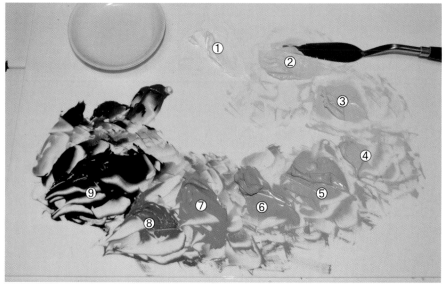

使用前的調色盤

將陰影3色混合，調製出較多的黑色。然後一邊將白色加入調合好的黑色，預先混色調製出由黑到白的9色階。「混色後的黑色」製作方法請參考第30頁。

黑色								白色
⑨	⑧	⑦	⑥	⑤	④	③	②	①

9 種階段的色階（這是以數位方式製作的調色參考）

描繪主題的色彩意象。

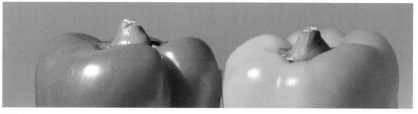

描繪主題照片。蒂頭周邊的特寫鏡頭。

轉換成單色後的明暗程度意象。

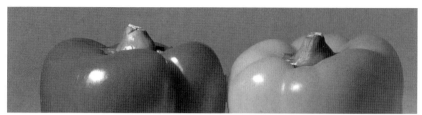

轉換成單色，以灰色的明暗程度觀察描繪主題的色階。實際製作時，也是由蒂頭開始上色。

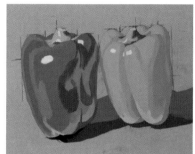

起筆描繪時，先以9階段的色塊將整體的概略各別上色。

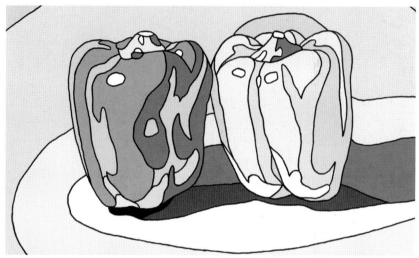

進入最後修飾階段時的灰階分布圖。依照白色、深淺的灰色、黑色來增加細節的色塊，將細節呈現出來。這裡也同樣區分為9階段的色階。

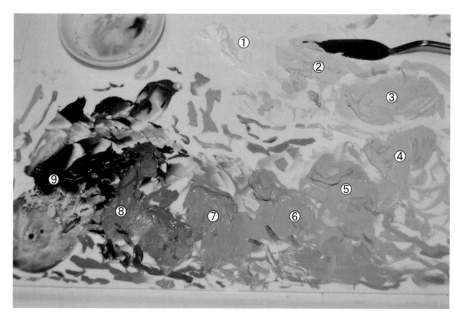

使用後的調色盤

由最後修飾開始，除了9階段之外，還要將各階段之間的灰色調製出來，用來描繪細節部分。製作的過程會在次頁進行示範。

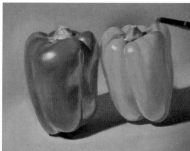

接近完成階段。色塊之間的漸層變得較為平順，背景的灰色也加上一些變化。

紅色與黃色的甜椒…單色畫的製作過程

先在調色盤上調製黑色、灰色、白色等9階段的不同色階顏料（參照第44頁）。與其他作品的製作過程相同，先在畫布上以線條描繪素描稿後，加上黑色的打底、再進行正式的描繪。

由起筆到打底的過程

1 以自動鉛筆描繪草圖。甜椒的陰影塊面以及落在台座上的陰影，先輕輕畫上斜線標示。噴上保護噴膠定著後，等待乾燥。

2 以「混色的黑色」⑨進行打底。因為單色畫後續還會使用到⑨的黑色顏料，所以只將打底需要的分量以油畫調合油溶化即可。

3 使用廚房紙巾擦拭畫布表面。製作的步驟和第31頁的檸檬相同。

以大範圍的色塊各別上色

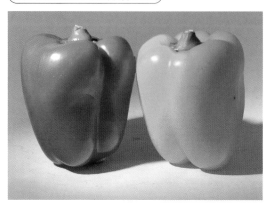

描繪主題的照片。當同時描繪2個以上的物件時，如果有顏色共通的部分，先由該處開始描繪，比較容易掌握畫面上的深淺差異。這次因為甜椒的蒂頭都是同樣的綠色，所以要先由蒂頭開始描繪。

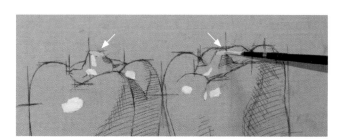

1 2個甜椒的高光區部分都是共通的白色，所以要先描繪。高光區布置好後，接著要上色蒂頭上方的塊面。看起來會比白色稍微暗一點點。使用9階段色階中的②來上色（參照第44頁）。

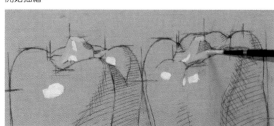

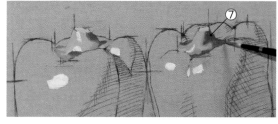

2 受到光線照射的部分雖然會呈現②或③左右的明度，不過仔細觀察後可以發現蒂頭的陰影比想像中還要更暗。使用⑦左右的暗色來進行上色。

為紅色甜椒上色

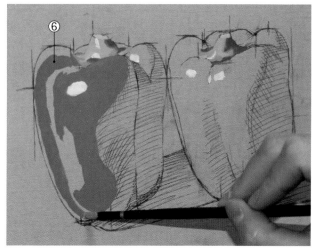

3 一邊觀察描繪主題，一邊沿著曲面進行上色。這裡選用的是⑥左右的灰色。

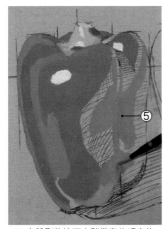

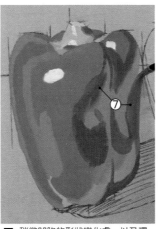

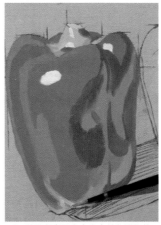

紅色甜椒的「紅色」與蒂頭相較之下顯得非常暗，但和落在底座上的陰影相較下則略為明亮。描繪時請與其他部分比較過後再判斷灰色的明暗。

4 在陰影的塊面中稍微有些明亮的反射部位塊面，以⑤左右的灰色來上色。

5 稍微凹陷的形狀變化處，以及環繞至後方的塊面，看起來會比較暗。使用⑦左右的灰色來上色。

6 受到底座及來自右方黃色甜椒的反射影響，看起來較明亮的部分以④左右的灰色來上色。

為黃色甜椒上色

可以看得出黃色甜椒的「黃色」比起蒂頭的綠色稍微明亮一些，但和高光區相較之下顯得非常暗。黃色甜椒的「黃色」再怎麼明亮，陰影部分也是會有某種程度的暗淡。請注意陰影面上色時灰色不要過於明亮，並且要將立體感呈現出來。

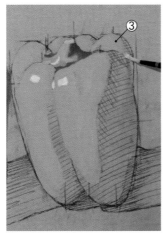

7 受到光線照射的明亮面，要以③左右的灰色來上色。

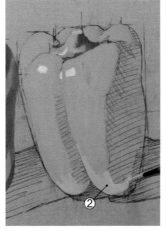

8 因為是來自底座的反射光所形成的明亮面，要以②左右的灰色來描繪底部的圓弧形狀。

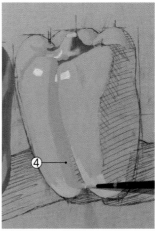

9 凹陷進去的塊面會稍微暗一點點。以④左右的灰色來上色成長條狀。

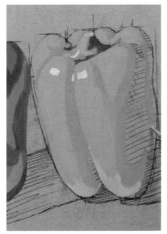

10 環繞至後方的塊面會比較暗一些。以④左右的灰色來上色。

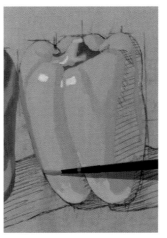

11 黃色甜椒的左側會稍微被來自紅色甜椒落下來的陰影覆蓋。那個部分要暗一些。

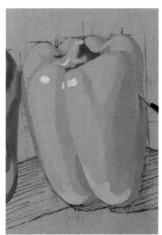

12 繼續為陰影的塊面上色。以⑤左右的灰色沿著形狀上色的話，會與明亮的塊面形成落差，使物件看起來更有立體感。

將底座上的陰影與背景各別上色

1 紅色甜椒與底座接觸的部分是最暗的部分。只有這裡要使用⑨來上色。畫面前方的陰影比起9階段色階（參考第44頁）中的⑧還要稍微暗一些。黃色甜椒與底座接觸的部分可能也會想要使用黑色來上色，但黃色的反射會讓陰影變得其實沒有那麼暗。

2 底座上陰影的後方部分看起來會稍微明亮一些。在這個階段，色塊的邊緣雖然很明顯，但隨著描繪作業的過程，顏色的交界會暈色得更柔和。

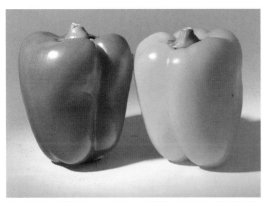

觀察背景的明暗變化。如果以單色的狀態來觀察顏色的明度差異（參照第44頁照片），可以看出背景與黃色甜椒的明亮度幾乎相同。

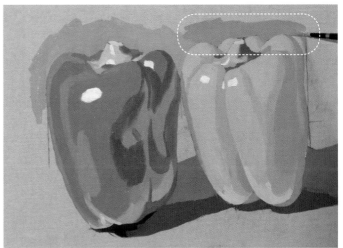

3 用線條圈起來的部分，就是背景與黃色甜椒顏色明亮度近似的部分。為了不要讓甜椒的輪廓消失不見，可以將一部分的背景調暗，襯托出甜椒的形狀。如果描繪主題本身的色調較暗的話，則可以試著將背景稍微調亮一些。

4 描繪白色底座的明亮塊面。

5 受到強光照射的部分雖然非常的明亮，但還是比不上甜椒高光區的明亮程度，因此要以②的灰色來上色。

6 這就是將整體畫面以9階段的灰色塊面各別上色完成後的狀態（從打底～整體上色所耗費的時間約60分鐘）。

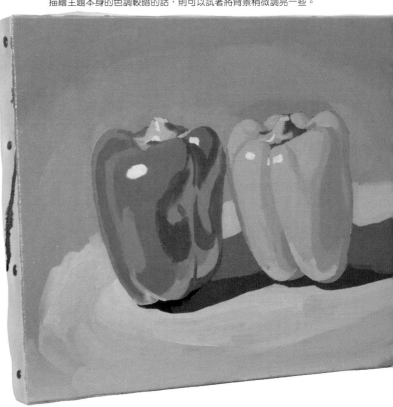

1 使用沒有沾上顏料的畫筆，將塊面與塊面間的交界抹開彼此融合。

2 甜椒的部分要使用比描繪背景時更細的棒型筆。

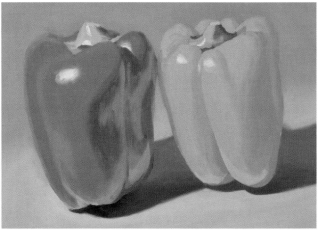

3 將各別上色的交界處暈色處理後，甜椒的圓潤感就呈現出來了。請注意輪廓的部分不要暈色過頭了。

4 2個甜椒的蒂頭都是相同的綠色。請一邊注意2個蒂頭不要有深淺的差異，一邊將細部描繪出來。因為表面給人質感粗糙的印象，可以增加微小的塊面來呈現。

5 曲面部分的顏色，如果與相鄰的顏色有明顯深淺差異的話，看起來表面會像是凹凸不平，因此要以柔和的漸層色來呈現。

6 強烈的陰影部分，如果將深淺差異確實呈現出來的話，比較容易營造出立體感。

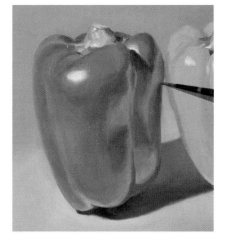

7 將紅色甜椒形狀環繞向後方的塊面稍微調暗一些。接著要確認一下受到黃色甜椒的亮度反射影響的塊面之間的明暗差異。

8 描繪底部圓弧形狀的陰影面部分，整理形狀（描繪細部細節耗費的時間約80分鐘）。

因為曲面給人外表光滑的印象，要描繪得柔和一些！

調整背景的明暗進行最後修飾

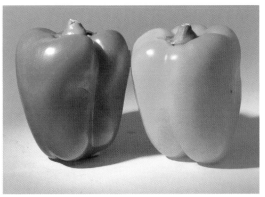

描繪主題照片

最後修飾的重點

由於紅色甜椒的輪廓部分不容易分辨的關係,因此將一部分的背景顏色調亮一些來形成差異。在不會造成畫面不自然的前提下將灰色的色調彼此融合。以單色進行作畫時,經常會有背景的空間與物件的色調深淺相同的情形。為了不讓物件的形狀被埋沒在背景中,可以只將該部分空間的深淺做刻意的調整來表現。

《甜椒(單色畫)》細目畫布 F3 號(製作時間 3 小時 20 分)

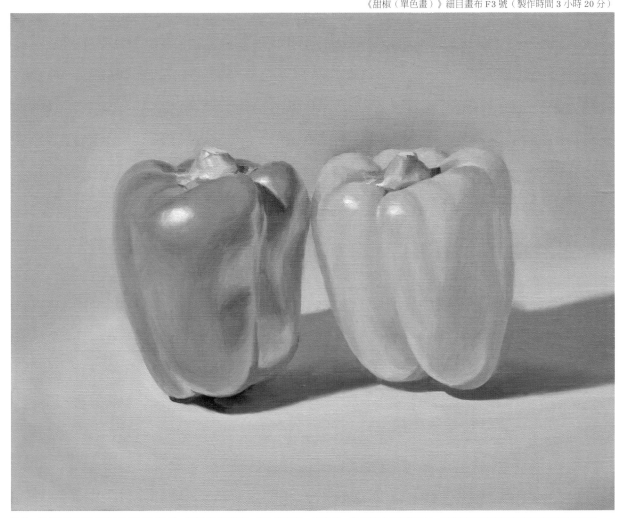

完成。各塊面之間的交界都互相融合的話,畫面會變得模糊。因此要加深一些暗處,並且將細節描繪出來,讓整個形狀能夠更加緊實有型後即完成。

試著描繪金屬杯…以單色畫及固有色兩者一同描繪

這裡選擇了不銹鋼製的牛奶壺來作為表現金屬質感示範的描繪主題。並將以陰影色3色調合的黑色描繪的「單色畫」A，與使用固有色3色描繪的B，兩者實驗性的同時進行描繪。各位讀者可以先後挑選其中一種，依序練習兩種不同的描繪方式。

▶以A的單色畫進行描繪時，與描繪甜椒相同，預先在調色盤上調製9階段的色階（參照第44頁）備用。請分別準備2張不同作品描繪的調色盤。以B的固有色3色描繪的方式要使用的調色盤，可以參考與第6頁相同的調色準備的方式。

黑色								白色
⑨	⑧	⑦	⑥	⑤	④	③	②	①

描繪主題照片。古典造型的牛奶壺。與其說描繪主題本身有色彩，不如說是周圍色彩在壺身上的倒影。為了要讓以固有色描繪時的色彩呈現出強弱對比，使用的是木板底座。

A1 與 B1 共通

這是以自動鉛筆描繪草圖，並以「混色後的黑色」進行打底、擦拭均勻完成後的階段。到目前為止，兩張作品的描繪作業是相同的。倒映在金屬曲面上的明顯形狀部分（中央的陰暗塊面及底座的形狀）也用線條描繪出來。

A 以單色畫方式描繪

A2 在高光區以白色上色，壺口附近的明亮塊面以②上色，把手以及環繞到後方的塊面以②～③左右的灰色進行上色。

B 以固有色3色描繪

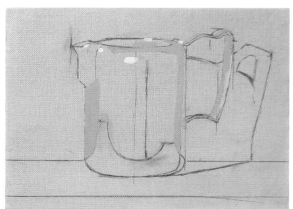

B2 在高光區以白色上色，灰色使用的是以固有色3色＋「混色後的黑色」與白色混合調製而成的灰色。不只描繪主題的明暗，而是仔細觀察後，將在灰色中感受到的色調也各別上色。

> 下頁開始兩張作品的色調會開始逐漸產生變化！

51

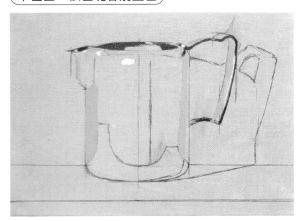

A3 在壺的內側以及把手邊緣的陰暗面，以③左右的暗灰色進行上色。9階段的色階請參照第51頁。

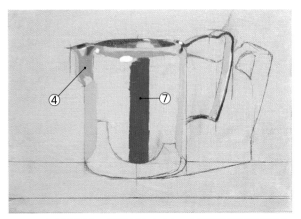

A4 中央的陰暗塊面要以⑦的灰色上色。壺嘴則以較明亮的④灰色上色。

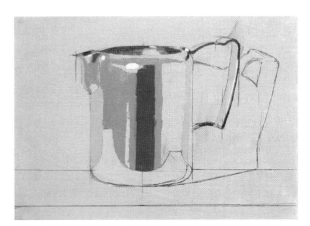

A5 高光區附近使用②，大範圍的曲面使用⑤左右的灰色上色。

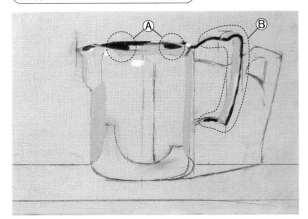

B3 Ⓐ的部分是帶紅色調的灰色，Ⓑ的部分是帶藍色調的灰色，將這兩種灰色調色後各別上色。

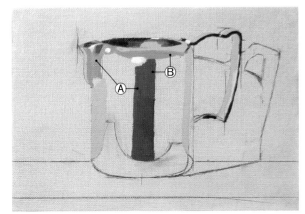

B4 中央的暗面要以Ⓐ帶藍色調，與Ⓑ帶紅色調的2種黑色來各別上色。

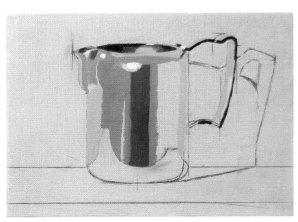

B5 在用來表現出金屬顏色的灰色中，會有多少紅色與藍色顯現在色調上，請一邊仔細觀察，一邊進行混色。

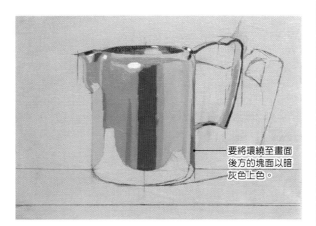

要將環繞至畫面
後方的塊面以暗
灰色上色。

A6 以明亮程度③左右的灰色來為牛奶壺右側的塊面上色。將左側較暗的條狀倒影的線條也描繪出來。

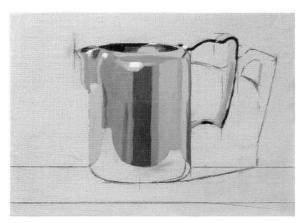

B6 明亮的灰色塊面也要加上藍色調，讓整體色調變得更豐富。長條狀的倒影線條，以紅色調和藍色調各別上色。

在這裡開始有比較大的變化！

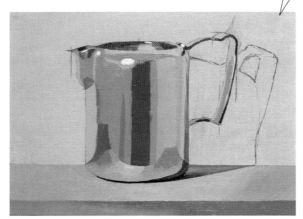

A7 將還沒有上色的木製底座倒影的塊面和底座的部分描繪出來。木板顏色變換為單色後，顏色的深淺為何？請一邊與金屬面的明暗進行比較，一邊上色。

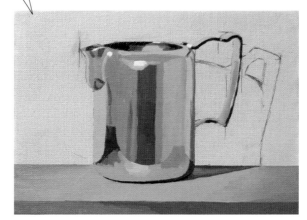

B7 將木頭的顏色果斷地在曲面上色。壺嘴的部分也會出現底座變形後的倒影。描繪主題與底座相接的部分是最暗的部分。

將物件的陰影與背景也分別塗上顏色

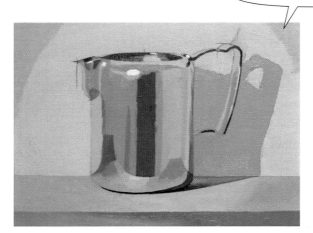

A8 落在白色壁面的陰影不會太深，使用⑤左右的灰色。畫面的右上、左上的陰暗部分使用④的灰色上色。

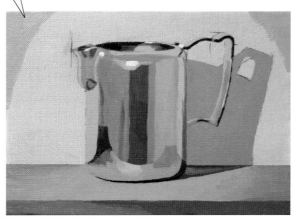

B8 牛奶壺的陰影是帶紅色（偏向橙色）的灰色；畫面右上、左上的陰暗部分則以帶藍色的灰色上色。

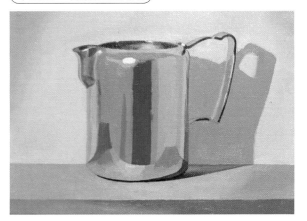

A9 背景塗上明亮的灰色，右上和左上的暗色部分以暈色處理融入周圍。牛奶壺內側稍微暈色，壺口邊緣追加高光區（從打底～整體上色完成耗費的時間約 1 小時20分鐘）。

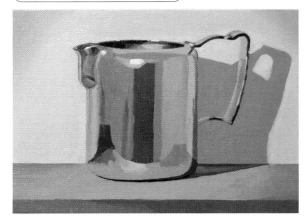

B9 以固有色 3 色描繪的作品，也已經將整體畫面藉由色塊的方式完成上色（從打底～整體上色完成耗費的時間約 1 小時又20分鐘）。

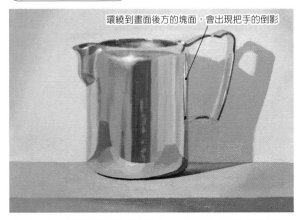

環繞到畫面後方的塊面，會出現把手的倒影

A10 將曲面高光區暈色融入周圍。但如果暈色處理過度的話，會失去金屬的堅硬質感，處理時請慎重。仔細觀察中央較暗的塊面，以及把手那一側環繞到後方的塊面，將觀察到的畫面細節資訊描繪出來。

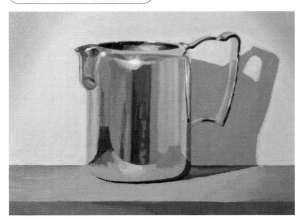

B10 將倒影在曲面上的畫面資訊細節描繪出來，可以表現出金屬的質感。一邊描繪細節，一邊順便調整色調。

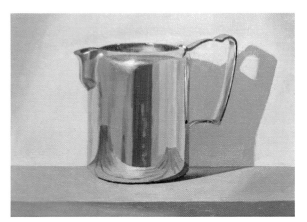

A11 使用較細的圓筆將倒影在曲面上的木紋以長條狀的方式描繪出細節，可以表現出底座是木製品。各別上色的色塊要修飾成彼此平順連接的狀態。

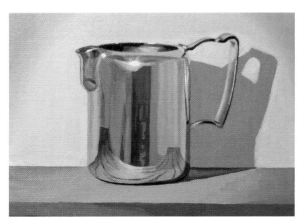

B11 將木紋描繪在固有色的作品上。木紋的紅色調較強。

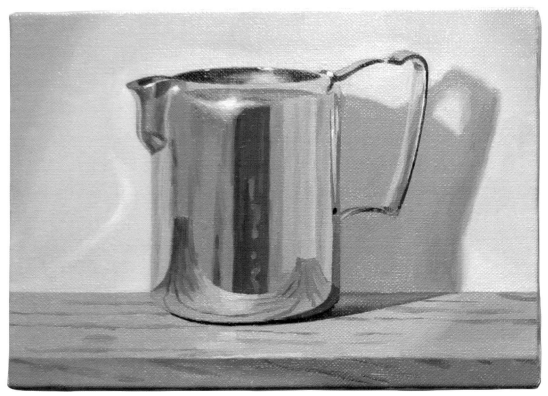

A12 單色畫的作品完成。將木製底座的木紋描繪出來，並在背景加上反射自描繪主題的條狀光線作為完稿修飾。

《牛奶壺（單色畫）》
石膏打底中目畫布 SM（製作時間 3 小時）

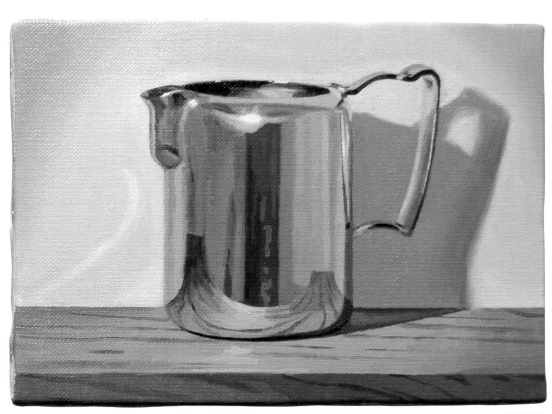

B12 以固有色描繪的作品完成了。底座及中央的陰暗色塊具有將整體形狀收斂的效果。

《牛奶壺》
石膏打底中目畫布 SM（製作時間 3 小時）

以單色畫描繪手部

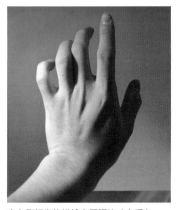

由左側打光的描繪主題照片（左手）

這裡選擇手部作為一日油畫的描繪主題。因製作時可以觀察自己的手部，所以也非常適合拿來當作人物表現的起始練習課題。如果使用的是SM尺寸的畫布，描繪尺寸就可以不需要縮小太多。

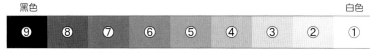

在調色盤上調製9階段的色階（參照第44頁）。使用後的調色盤如第59頁。

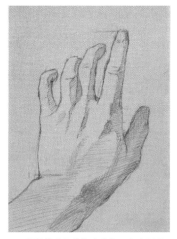

1 這是將草圖線條定著後，完成以「混色後的黑色」進行畫布打底的階段。

2 選擇9階段色階的③，由受到光線照射的明亮塊面開始描繪。

依照大範圍的色塊各別上色⋯使用②～⑤的灰色

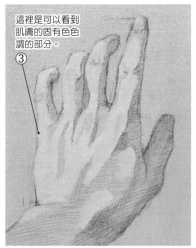

這裡是可以看到肌膚的固有色色調的部分。
③

3 ③的塊面都上色完成後，接下來要在更明亮一個階段的部分以②上色。用來呈現高光區的①白色要放在最後稍微使用即可。

4 稍微暗的部分以④上色。指尖的紅色調較強，因此以單色呈現時會再暗一個階段。描繪時除了要將描繪主題以立體形狀呈現外，還要觀察手部本身所具備的固有色色調的深淺差異。

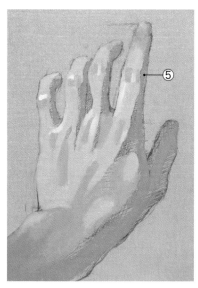

5 以⑤的灰色來為陰影面上色。

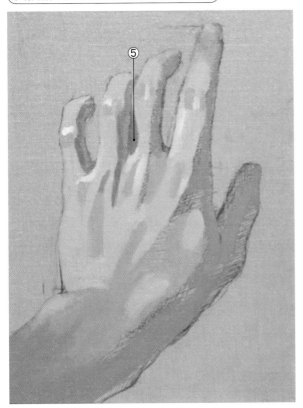

6 雖然要描繪的是相當暗的陰影面，但是如果選用太深的顏色，質感看起來會像是金屬般的堅硬，因此選用了中間的暗色⑤。

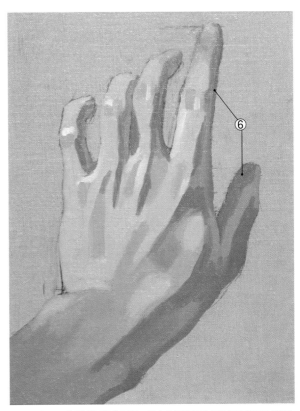

7 因為要保持質感柔軟的關係，暗色的陰影面也不使用全黑的⑨進行描繪。

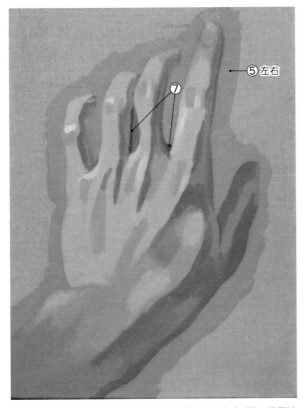

8 在手部最暗的部分使用少量的⑦。當手部各別上色完成後，接著以中間程度的灰色來為背景上色。

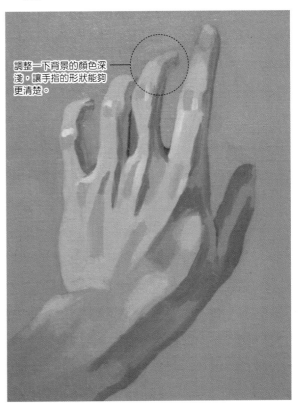

調整一下背景的顏色深淺，讓手指的形狀能夠更清楚。

9 背景上色完成後的階段。如果整個背景都以同一種顏色平塗的話，顏色深淺相同的手部塊面輪廓就會消失不見。因此要改變一部分的背景顏色深淺，讓手部的輪廓部分能夠保留下來。（從打底～整體上色完成耗費的時間約60分鐘）

57

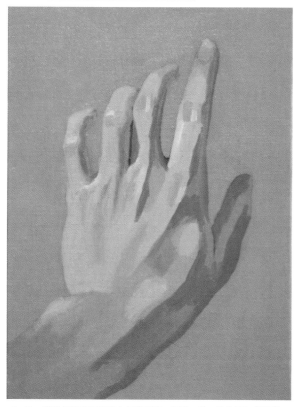

10 將以色塊分區塗布上色的狀態，經過一點一點做暈色處理後，使整體畫面呈現出柔和的感覺。

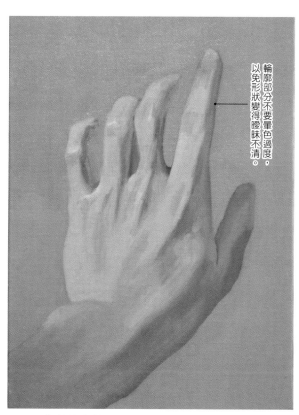

以免形狀變得曖昧不清。

輪廓部分不要暈色過度，

11 整體暈色完成後的階段。在這個階段已經能夠表現出「手的感覺」。

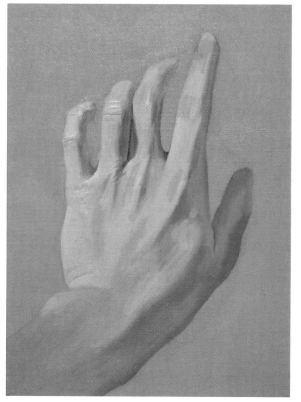

12 描繪細節時，像皺紋這些部分總會想以較深的顏色來上色，但只要仔細觀察過後，就會發現皺紋的顏色與全黑的顏色深淺其實相差甚遠。

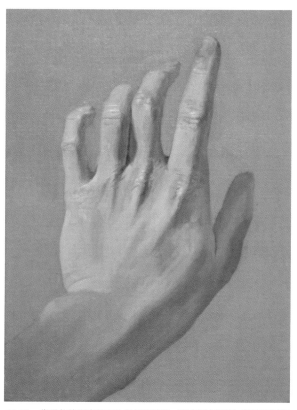

13 為了能夠更方便區分顏色的深淺，建議使用明亮灰色用的細筆，以及深灰色用的細筆等2支不同的畫筆來描繪細部細節。

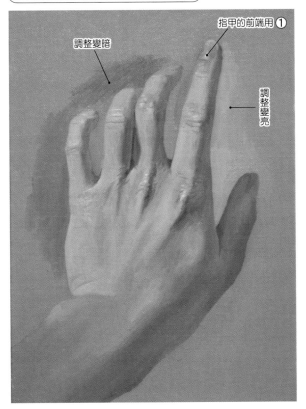

調整變暗

指甲的前端用 ①

調整變亮

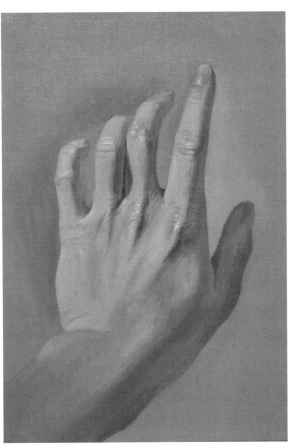

14 以單色畫描繪時，手的顏色深淺與背景色的深淺近似。為了要讓背景能夠表現出立體深度，需要在背景與手部的交界處呈現出明暗的差異。這次使用全白①的部位只有作為高光區表現的指甲部分而已。皺紋不要以過深的顏色描繪，看起來會比較自然。上色後如果覺得顏色太淺的話，可以在上面以深一個階段的顏色再描繪一次。

15 完成。

《手（單色畫）》
絹目畫布 SM（製作時間 3 小時 10 分鐘）

使用後的調色盤

為了調製出介於⑦與⑥之間的深淺色而不斷嘗試混色。一直到最後完稿為止都沒有使用到全黑的⑨。

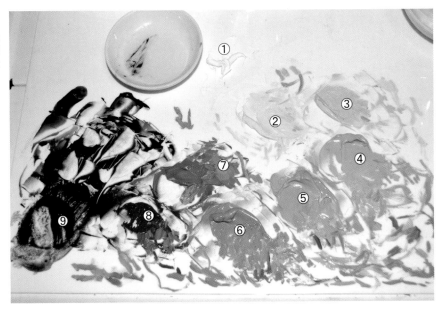

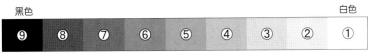

黑色　　　　　　　　　　　　　　　　　　　　　　　　白色

⑨　⑧　⑦　⑥　⑤　④　③　②　①

9 階段的色階（以數位方式製作的參考色）

以固有色3色描繪手部…與單色畫進行比較

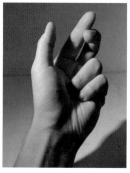

由左側方打光的描繪主題照片（左手）。單色畫時是描繪手背的那一側，所以這裡改以輕輕握住的手掌側作為描繪主題。

※使用固有色3色與陰影色3色的調色盤範例請參照第6頁。

固有色3色

紅色：酮洋紅
黃色：永固淺黃
藍色：東方藍

※陰影顏色以及背景顏色，使用的是以陰影色3色調合而成的「混色後的黑色」。同時也會使用到以2種白色混色的白色。

一改先前以黑白單色製作的手部，這次要改以豐富的色彩來描繪。使用的是固有色3色，請一邊混色成實際肌膚的色調，一邊進行描繪吧！手的姿勢如果沒有保持固定形狀的話，不管耗費多少時間，都沒有辦法將草圖完成。因此建議草圖的素描要盡可能在不改變姿勢的狀態下，一口氣描繪完成。

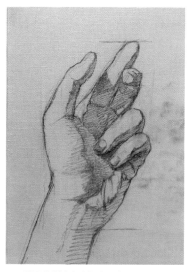

1 將形狀描繪出來後定著處理，並以「混色後的黑色」完成打底的階段。

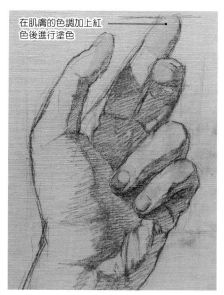

在肌膚的色調加上紅色後進行塗色

2 由明亮塊面的指尖開始描繪。

以大範圍的色塊各別上色…混色肌膚的顏色

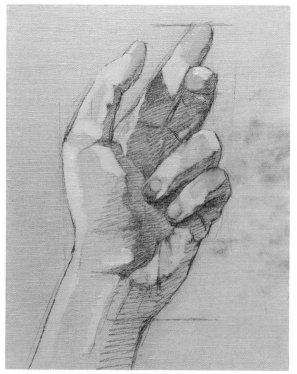

3 肌膚的色調雖然因人而異各有不同，但建議不要使用彩度過低的顏色。將黃色、紅色與白色混合後，加入微量的藍色來調整成肌膚的顏色。

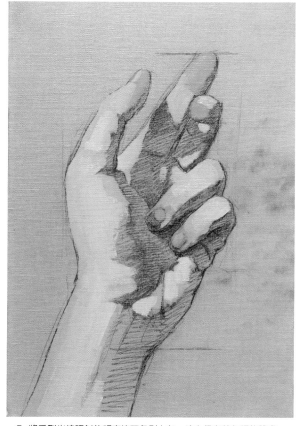

4 將受到光線照射的明亮塊面各別上色。塗上帶有黃色調的肌膚色。

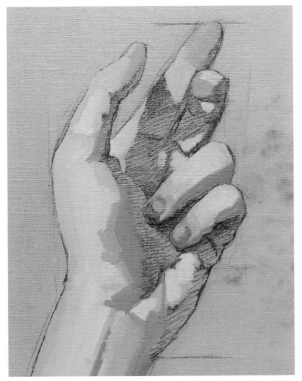

5 由陰影的塊面開始上色。與明亮的塊面相鄰的稍暗塊面，要以暗淡的肌膚色描繪。

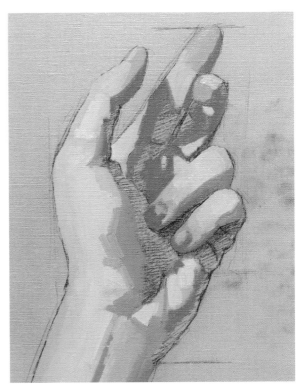

6 雖然說是陰影的顏色，但也不能一昧混入過多的「混色後的黑色」來調色。仔細觀察後即可得知，其實陰影中帶有紅色調。

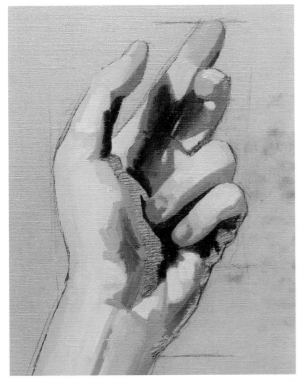

7 在單色畫中只以灰色的深淺來各別上色。若以彩色來上色的話，就能夠呈現出更加複雜的陰影表情。這裡要以類似茶紅色的顏色來上色。

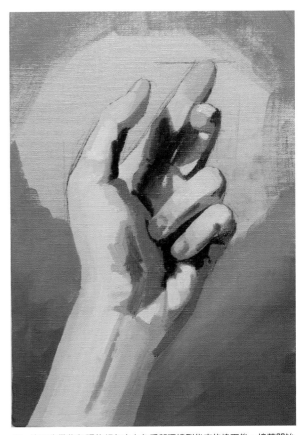

8 使用略帶紫色調的顏色來上色手部環繞到後方的塊面後，接著開始上背景色。背景的顏色是以「混色後的黑色」加上白色與藍色調合而成。

將整體畫面暈色處理並描繪細節

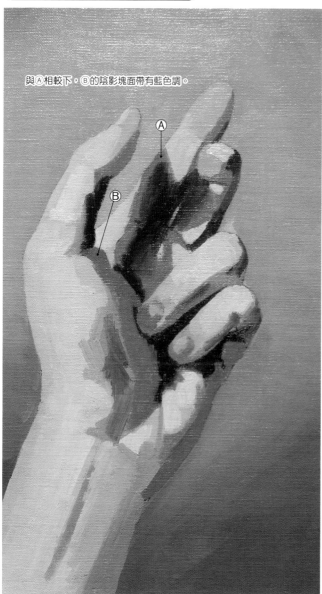

與Ⓐ相較下，Ⓑ的陰影塊面帶有藍色調。

9 這是將手部與背景的大略概況以色塊各別上色後的階段。並將較大的皺紋置換為色塊來上色呈現。接著將這些各別上色的色塊一點一點進行暈色，並開始將細節描繪出來。

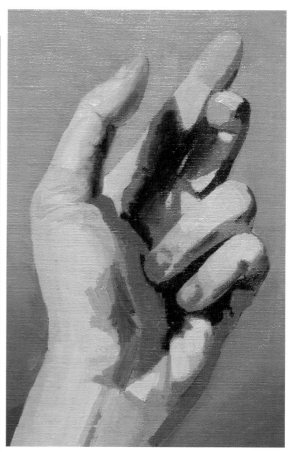

10 一邊以圓弧形狀為意象，一邊由拇指開始將較弱的陰影資訊描繪出來。

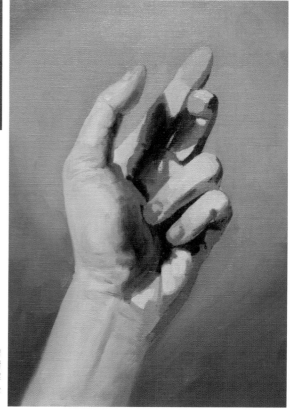

11 將拇指根部延伸到手掌的塊面、手腕的部分進行暈色處理。描繪細節時要小心不要將色塊階段的明暗均衡破壞掉了。在這裡為了要讓各位容易理解作畫的過程，區隔各個部位來分別進行暈色處理。

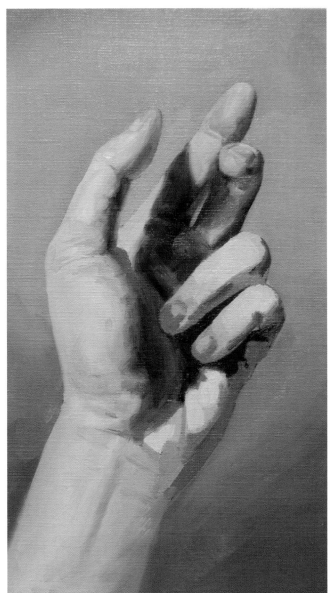

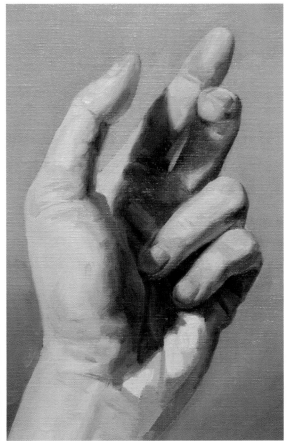

13 描繪無名指和小指的細節。

12 描繪食指、中指及手指的根部。一邊將拇指落下的陰影做暈色處理，一邊沿著食指內側的形狀，將皺紋具體描繪出來。原本是以塊面呈現的手指，經過處理後看起來變得圓弧且柔軟的感覺。

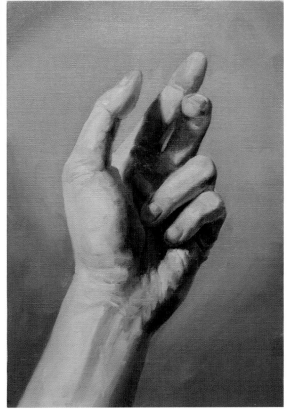

14 將手掌的明亮塊面做暈色處理，接著描繪柔軟的皮膚部分。仔細觀察後，可以發現皺紋的陰影並非全是深色的。描繪皺紋時，請觀察明亮面與陰暗面之間的均衡，找出正確的顏色深淺。

最後修飾的重點

這是以單色畫繪製的手部（製作步驟請參照第56～59頁）。肌膚與背景顏色相近的話，手的形狀很容易會遭到埋沒，輪廓部分變得不容易區分。因此要讓手部與背景交界處的明暗產生一些變化來當作最後修飾。

以固有色描繪的作品（下）也要進行背景的調整。與明亮面（拇指和食指）相接的背景要稍微調暗一些，與陰暗面（中指、無名指、小指）相接的背景則要稍微調亮一些，將空間感呈現出來。因為是使用固有色的關係，雖然不用擔心輪廓會有消失不見的問題，但加上明暗變化會讓畫面更有效果。

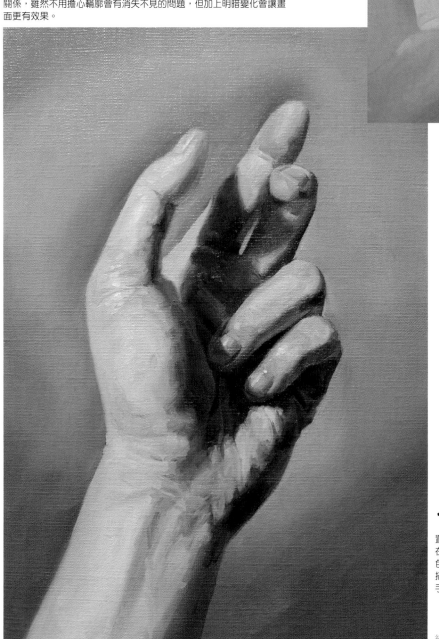

《手（單色畫）》絹目畫布 SM

15 以固有色描繪手部的作品完成了。最後修飾時，在一部分位置加上白色，呈現出手部的光澤感。將在調色盤調合而成的明亮塊面用的肌膚色，加上少量的藍色調製的顏色，用來描繪皮膚底下可見的血管細節，可以讓手部看起來更有真實感。

《手》
細目畫布 SM（15.8×22.7cm）
（製作時間 3 小時 50 分鐘）

第3章

試著以1天的時間描繪1件作品

（0號，SM尺寸）

第3章以水果、花朵、身邊的小物品等靜物作為描繪主題，徹底解說以1天的時間進行描繪的油畫。主要是使用0號、SM尺寸等小型畫布，以3～4個小時進行描繪。即使是將細部細節都描繪出來的作品，在最初的階段也都只是一些「色塊」而已。只要順著第1章、第2章解說過的色塊各別上色步驟進行描繪，就能夠在短時間內描繪出寫實的作品。

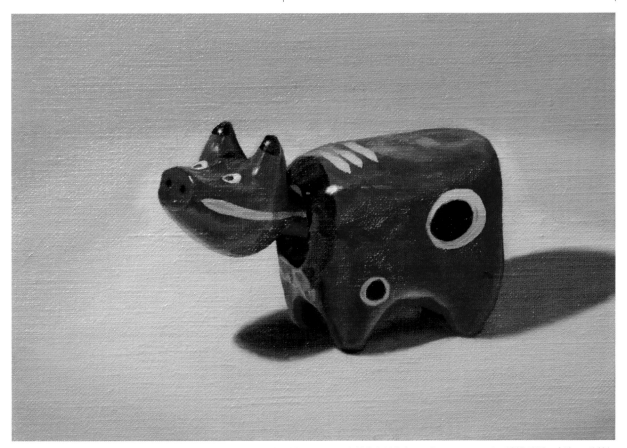

選擇民間工藝品小禮物或是懷舊的物品作為描繪主題的話，完成後就能夠成為一幅充滿回憶的獨特作品。

《紅牛》Claessens 克林森中目畫布 SM（15.8×22.7cm）（製作時間 3 小時 30 分鐘）

無花果

描繪主題照片

以1個完整的水果與剖半的水果（剖面）組合布置而成。解說內部與外側的分別描繪步驟。

（草圖）

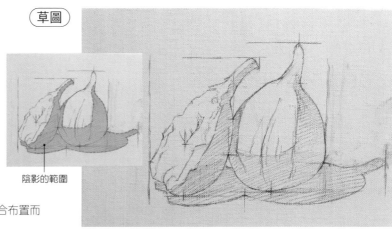

陰影的範圍

1 描繪草圖時，為了要讓色塊各別上色時能夠有所參考，要在陰影塊面輕輕畫上斜線，加上明暗的調子

（打底）

2 與先前解說的描繪方式相同，將陰影色3色調合成的「混色後的黑色」以油畫調合油稀釋後進行打底。

3 接著使用廚房紙巾擦拭後，就可以看見定著後的草圖。

（依色塊各別上色）

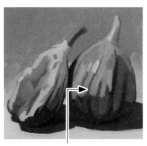

呈現外表模樣時，不要當作是線條的描繪，而是要以使用其他顏色描繪細長色塊的感覺來上色。

4 觀察明亮面的黃色與紅色後進行混色，然後再各別上色。將黃色與紅色各自一點一點摻入陰影色3色後混合，即可調製出2種不同的暗色，接著再各別上色描繪出陰影側的模樣（打底～整體上色完成所耗費的時間約60分鐘）。

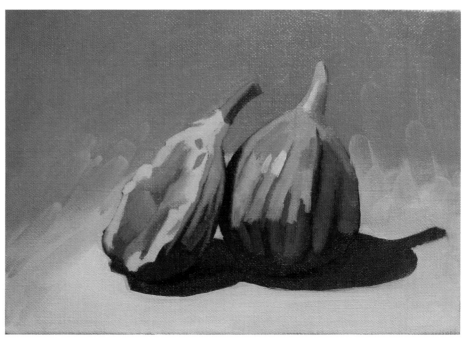

5 使用沒有沾上顏料的畫筆在畫面上刷撫，即可做出暈色的效果，給人柔和的印象，進而呈現出水果成熟後的質感。外側的模樣好不容易才各別上色完成，請注意暈色處理時不要讓長條狀的部分消失了。接下來要在背景和描繪主題的交界處加入明暗的變化，加強畫面的立體深度。

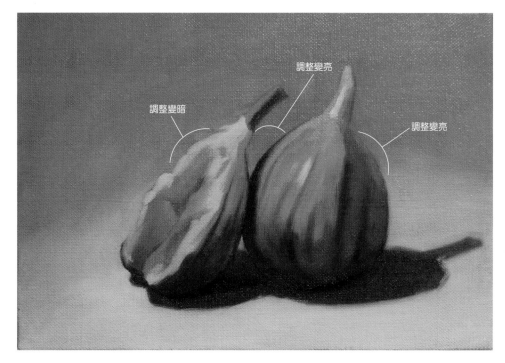

調整變暗　　調整變亮

調整變亮

最後修飾的重點

為了要將質感進一步呈現出來，使用細筆描繪點狀的模樣，以及蒂頭的茶色部分等細節。切成一半的剖面部分，即使只將高光區仔細描繪細節，就能夠呈現出無花果的質感，所以包含色塊上色階段在內都可以不需要耗費太多時間。

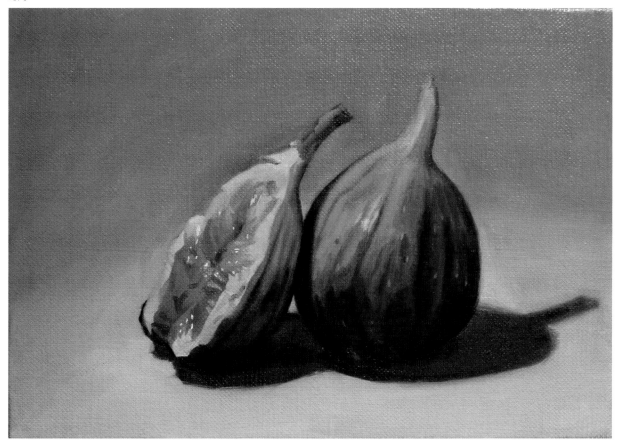

6 完成。

《無花果》中目畫布 SM（製作時間 3 小時 50 分）

草莓

由於畫布的目紋讓人有些在意，因此要先使用灰色的石膏打底劑（參照第24頁）來進行打底，好讓我們能夠在平滑的畫布上作畫。或是依照老樣子，先在白色的畫布上描繪草圖，然後再以陰影色3色調製的「混色後的黑色」來打底後進行描繪也可以。

描繪主題照片。

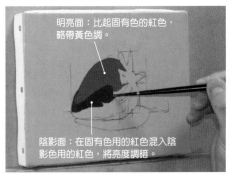

明亮面：比起固有色的紅色，略帶黃色調。

陰影面：在固有色用的紅色混入陰影色用的紅色，將亮度調暗。

1 將草圖的線條定著後，使用廚房紙巾來薄薄地塗上一層油畫調合油。接著依照色塊各別上色。

（依色塊各別上色）

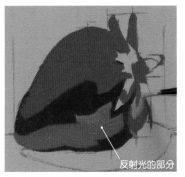

反射光的部分

2 反射光的顏色是在陰影面的顏色加上少量的白色調製而成。蒂頭的部分也要區分明亮面和陰暗面來各別上色。

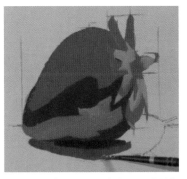

3 落在台座上的陰影也會稍微反射草莓的顏色。

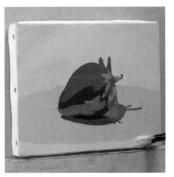

4 保留草莓下的周圍，在畫面後方及前方使用比打底顏色明亮一個階段的灰色進行上色。

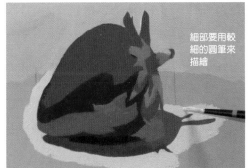

細部要用較細的圓筆來描繪

5 由於草莓周圍受到強光照射的關係，要以更加明亮的灰色上色。蒂頭的陰影部分周圍是用細筆仔細地上色描繪而成。

較大的塊面要使用大尺寸的榛型筆來上色。

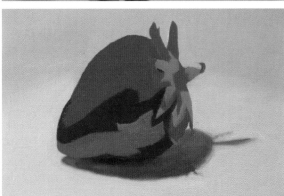

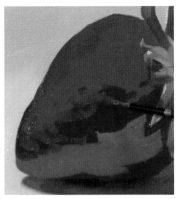

7 在蒂頭的部分加入明暗及細節呈現後，將草莓形狀環繞到後方的塊面塗上稍暗的紅色。接著在明亮面和陰影面的交界處用畫筆留下筆觸。

（暈色處理後描繪細節）

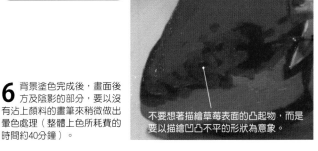

6 背景塗色完成後，畫面後方及陰影的部分，要以沒有沾上顏料的畫筆來稍微做出暈色處理（整體上色所耗費的時間約40分鐘）。

不要想著描繪草莓表面的凸起物，而是要以描繪凹凸不平的形狀為意象。

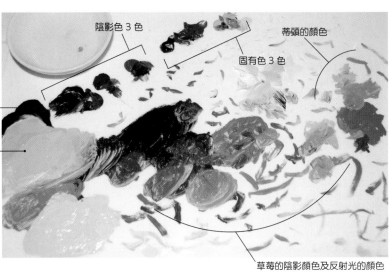

陰影色 3 色

蒂頭的顏色

固有色 3 色

陰影色 3 色「混色後的黑色」

4 用來上色背景的灰色

草莓的陰影顏色及反射光的顏色

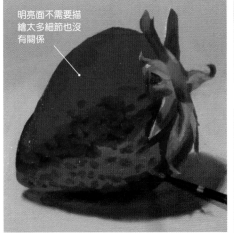

明亮面不需要描繪太多細節也沒有關係

8 凹陷的部分使用暗色以點狀的方式上色呈現。如果將反射光中的細微凹凸變化也描繪出來的話，草莓看起來會更有說服力。

最後修飾的重點

藉由反射光的變化呈現出光澤感。

9 凹陷處周圍反射光顏色是加入白色調亮後的顏色。以此在部分位置呈現出明暗的變化。

10 明亮面最後再加上高光，就能表現出具備光澤感的凹凸形狀。

11 最後修飾階段再稍微調整一下背景的色彩均衡。

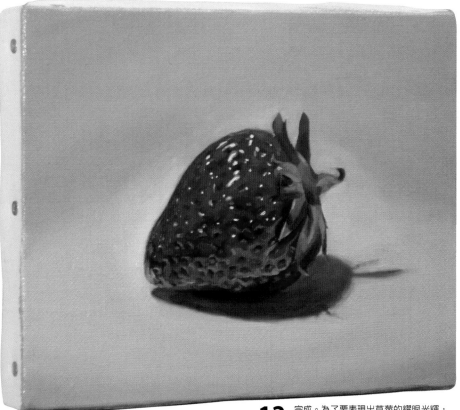

12 完成。為了要表現出草莓的耀眼光輝，仔細地將高光區描繪出來。

《草莓》Claessens 克林森中目畫布 F0 號（製作時間 2 小時 20 分鐘）

萊姆

描繪主題照片。以一個完整及切塊的萊姆來布置舞台。

（依色塊各別上色）

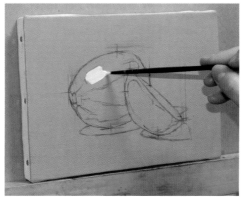

1 草圖描繪完成後，先以廚房紙巾在畫布上薄薄塗上一層油畫調合油後，使用白色顏料在高光區大面積地上色。

與第66頁相同，這是將一個完整的水果搭配一個切塊組合而成的描繪主題。萊姆的外皮及剖面的顏色請參考第11頁進行混色。第2頁則刊載了配置位置不同的作品。與草莓的描繪方式（第68頁）相同，先以灰色的石膏打底劑在畫布上打底、乾燥後再開始描繪。

剖面雖然是「彩度低的黃綠色」，但因為與外皮的陰影面顏色相鄰，所以看起來是充滿水潤光澤的色調。在想要突顯的部分旁邊配置彩度較低的顏色是效果很好的方式。布置舞台時，請考慮像這樣的顏色和明暗之間的均衡。

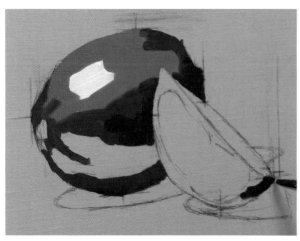

2 混色外皮的顏色，將受光照射的明亮面與陰影面各別上色。陰影色是在明亮面的顏色加上「混色後的黑色」，再以少量的紅色和黃色進行調節。

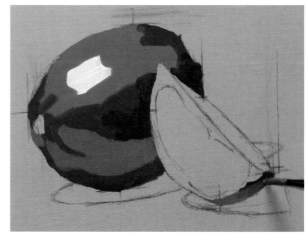

3 反射光的顏色，是將少量的白色與黃色加入陰影面的顏色調合而成。

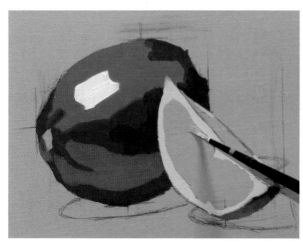

4 剖面的顏色給人彩度較低的黃綠色印象。先以黃色加入綠色製作成黃綠色，再加入紅色來降低彩度使色調變鈍一些，最後再加入白色來調節明亮度！

5 落在台座上的陰影會因為位置的不同而有明亮程度的差異，因此要改變色調來各別上色。

上下圖中央顏色是相同的顏色！

——外皮明亮面的顏色（彩度較高）

——帶有藍色調的灰色背景（彩度較低）

上：被「明亮面的顏色」包圍住的「陰影面的顏色」看起來較為暗淡。
下：被彩度較低的顏色包圍住時，「陰影面的顏色」看起來較為鮮艷。
如果在畫面上的顏色印象看起來不一樣的話，請再次在調色盤上調整色調吧！

6 將包含背景在內的整體畫面完成色塊各別上色的階段（完成整體上色所耗費的時間約40分鐘）。

暈色後描繪細節

高光區的白色不要混到顏色，只將周圍做暈色處理。

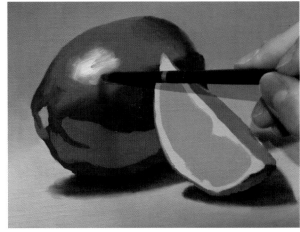

7 將整體畫面暈色處理。剖面的切口形狀銳利，注意不要暈色過度了。

8 關於高光區部分的詳細資訊，要以外皮明亮面的顏色，由外側來將形狀表現出來。

使用後的調色盤

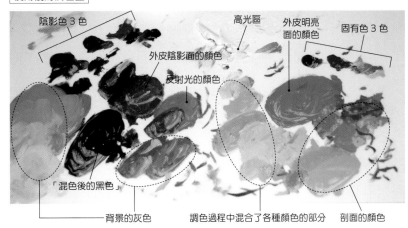

陰影色3色
「混色後的黑色」
背景的灰色
外皮陰影面的顏色
反射光的顏色
調色過程中混合了各種顏色的部分
高光區
外皮明亮面的顏色
固有色3色
剖面的顏色

加入偏灰色的顏色

9 呈現出剖面的通透印象。

10 將剖面的高光區也仔細描繪出來，可以呈現出新鮮水果的狀態。

11 完成。

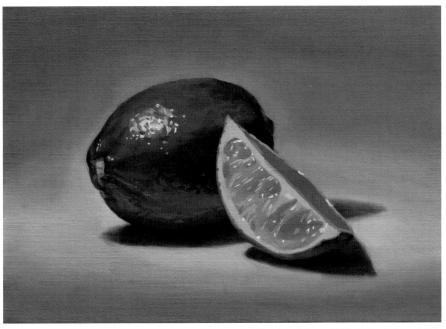

《萊姆》Claessens 克林森中目畫布 SM（製作時間 2 小時 50 分鐘）

奇異果

描繪主題的照片。由一個完整的奇異果以及剖半切塊組合搭配布置。

草圖～打底

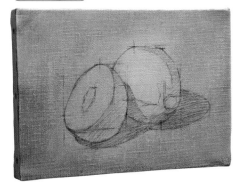

1 草圖完成，以「混色後的黑色」進行打底並擦拭後的階段。

這裡選擇了剖面顏色鮮艷而且種子形狀具特徵的奇異果作為描繪主題。外皮部分的色調也有很多變化，請各別上色來表現。表面細毛的描繪方式要下點工夫，在最後修飾的時候將質感呈現出來。

依色塊各別上色

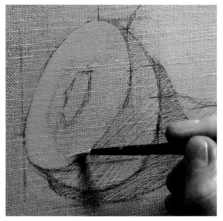

2 描繪主題中最為鮮艷的顏色即為剖面的黃綠色。將黃色與藍色混色後，加入白色來調節明亮度。

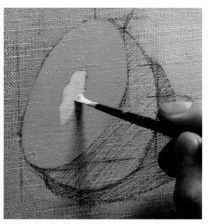

3 因為中心部分是帶有黃色調的白色，所以此時就要將其各別上色描繪。種子的顆粒如果一開始就描繪出來的話，後面會造成畫面混濁的原因，所以這裡先不描繪。

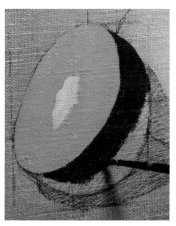

4 外皮的茶色是將橘色（參照第12頁）的彩度降低後調製而成。

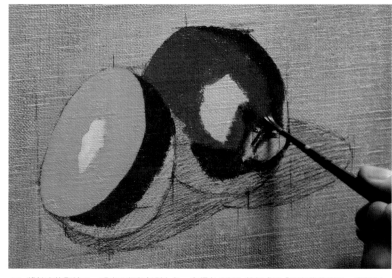

5 將外皮的影陰面、明亮面顏色各別上色。在橘色中加入藍色或是「混色後的黑色」進行混色，調整外皮的顏色。

6 表面的細毛雖然是茶色，但毛的裡側還是帶有綠色調。後面還會有描繪外皮表面細毛的步驟，這裡只要預先在最明亮的塊面塗上綠色加上變化即可。

＊先將整體塗上茶色，然後再加上綠色的描繪方法也可以。

7 在蒂頭部分的陰影面加上偏紅色的茶色。

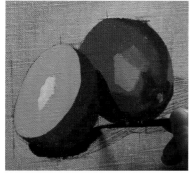

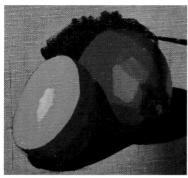

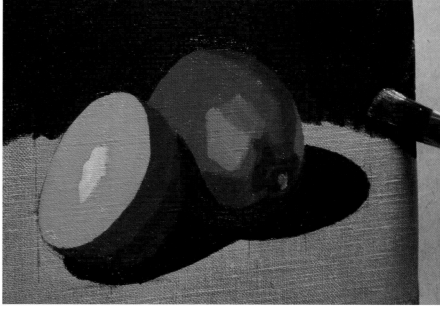

8 右邊奇異果上面會有切開的奇異果的影子。當將落在台座上的陰影等描繪完成後,接著開始為背景上色。仔細觀察描繪主題,可以發現有些暗面中會帶有紅色或藍色。如有發現到這樣的顏色差異,請將其各別上色。

9 受到光線照射的主題周邊,會比後方位置看起來更明亮一些。將使用於後方位置的顏色加上少量的白色,以便與背景的顏色做出區隔。

10 不要一直使用相同一種「混色後的黑色」上色,而是要將陰影色3色混合調製成所需要的背景色調再進行上色。由於觀察到有帶紫色的關係,刻意多加了一些藍色和紅色進行調整。

將整體畫面暈色處理

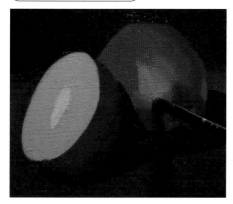

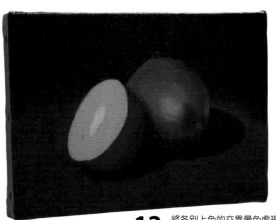

11 將包含背景在內的整體畫面進行暈色處理。剖面的形狀給人銳利的感覺,請不要過度暈色了。

12 將各別上色的交界暈色處理,顏色已彼此融合後的狀態(打底~整體上色完成耗費的時間約1小時)。

1 此時還不要描繪黑色的點狀種子。首先要將埋在果肉內側透明可見的種子描繪出來。在中心部分帶黃色調色塊周圍塗上暗沉的綠色。

2 將一開始調合出來的綠色加上以陰影色3色的「混色後的黑色」混合後，就能調製出黑色物體從底下透出來印象的顏色。線條以放射狀描繪，將特徵呈現出來。

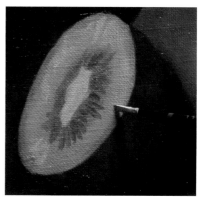

3 將偏白的黃綠色塗在剖面上，為果肉的部分加上一些變化。

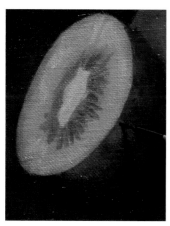

4 接下來要描繪外皮上的細毛。在一開始描繪完成的外皮明亮面上，使用陰影面的茶色進行描繪。

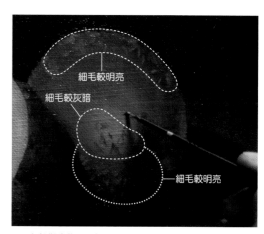

細毛較明亮

細毛較灰暗

細毛較明亮

5 仔細觀察後可以得知，形狀環繞到後方部分的外皮細毛看起來比較明亮，其餘部分則看起來較暗。請不要試圖描繪一根根的細毛，而是將數根細毛整合起來當作一個小的色塊來描繪上色，如此便能在短時間內將質感充分表現出來。

6 在形狀產生變化的部位描繪茶色的長條狀色塊。

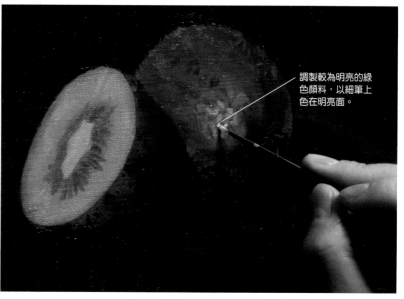

調製較為明亮的綠色顏料，以細筆上色在明亮面。

7 先前在外皮的明亮面預先塗上了綠色，如果這裡也將細毛描繪出來的話，可以表現出奇異果外表被短毛覆蓋住的質感特徵。透過細毛之間的空隙可以看見受到光線照射的部分，要使用更明亮的顏色。

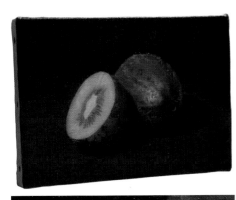

8 表面細毛的細節描繪完成的階段。

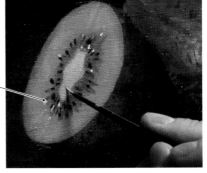

仔細為高光區上色

最後修飾的重點

種子的部分要注意不要與底下的顏色混合在一起，以將黑色點塗在上層的印象描繪。

9 此時要將表面的黑色種子細節描繪出來。

10 為了要表現出富含水分的剖面，中心部分要更明亮一些。

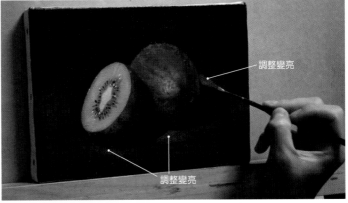

調整變亮

調整變亮

11 最後要稍微調整一下背景的明、暗，以及色調的均衡。

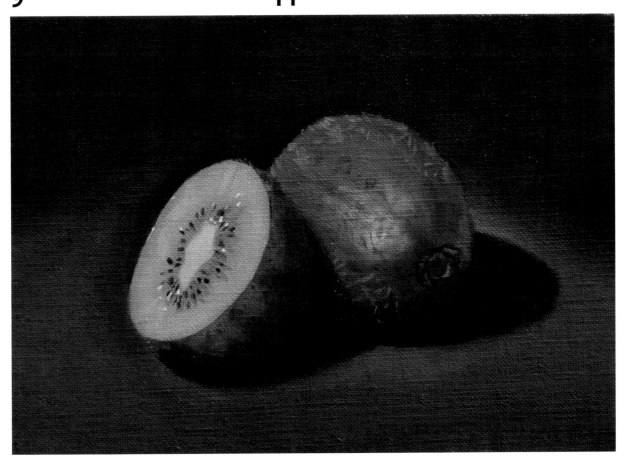

12 完成。為了要讓空間看起來更有自然的感覺，背景要做暈色處理來修飾。

《奇異果》Claessens 克林森中目畫布 SM（製作時間 3 小時）

柚子…試著使用尺寸稍大的 4 號畫布

(草圖～打底)

這裡選擇使用比先前描繪過的ＳＭ或是０號更大的畫布，盡可能試著將大型的描繪主題以原尺寸大小描繪呈現出來。描繪主題選擇的是表面充滿凹凸的獅子柚子（又稱為鬼柚子），或者選擇比較容易購得的葡萄柚（第13頁已介紹過混色方法）來描繪也可以。因為背景的面積較大的關係，所以使用黑布來布置建構出畫面的要素。

1 與前面的描繪步驟相同，先描繪草圖，然後以陰影色３色調製而成「混色後的黑色」來進行打底。

(依色塊各別上色)

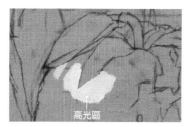

高光區

2 將高光區預先塗成白色。

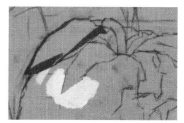

3 上色葉片明亮的塊面。將藍色與黃色混合後，加入少量的紅色進行混色。

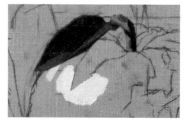

4 葉片灰暗的塊面顏色，在明亮塊面的綠色中加入「混色後的黑色」調製。如有需要調整色調，可以分別加入少量固有色３色來進行調整。

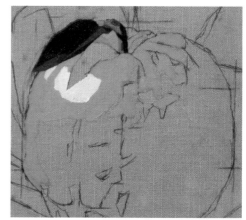

5 外皮明亮面的顏色，是在黃色中加入極少量的紅色調合而成。

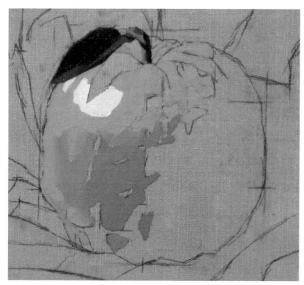

6 由於外皮也有黃綠色的部分，因此在這個階段就要將顏色調合出來後各別上色。

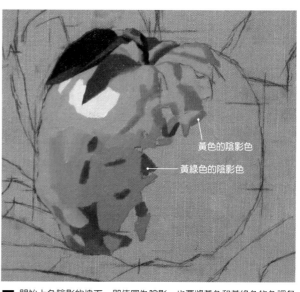

黃色的陰影色

黃綠色的陰影色

7 開始上色陰影的塊面。即使同為陰影，也要將黃色和黃綠色的色調各別上色呈現。

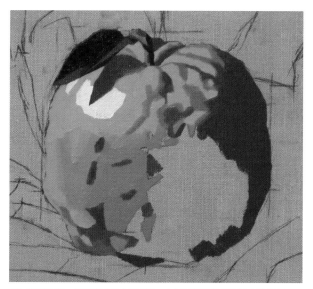

8 調製灰暗一個階段的黃色陰影色，上色至形狀環繞至後方的塊面。

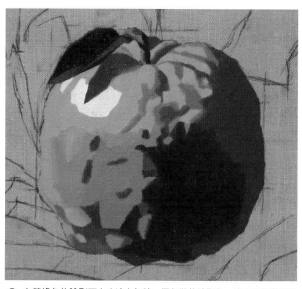

9 在黃綠色的陰影面上也塗上灰暗一個色階的陰影色。塊面中的複雜細節後續再來處理，這裡先將概略的狀態描繪出來即可。

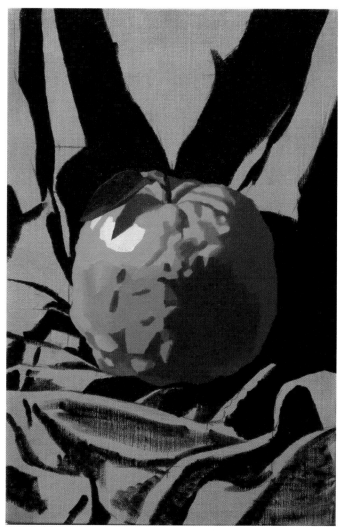

10 為了要表現出黑色布料的質感，乾脆直接以「混色後的黑色」來上色陰影面（各種不同布料的描繪方法，請參考第80頁）。

11 在「混色後的黑色」加入少量白色，塗在布料的明亮塊面，即可呈現出布的質感。如果在背景配置布料，就能因為皺褶的流動方向而讓觀看者感受到各種不同的方向性以及動感。

12 在一開始上色的白色色塊外側，塗上明亮面的顏色，使用細筆來將高光區的形狀確定下來。並且在明亮面的細微凹陷外形上也加上陰影。

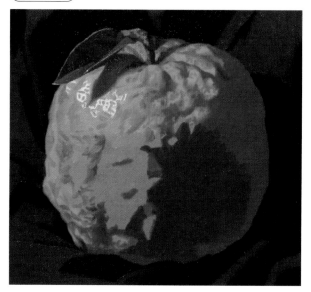

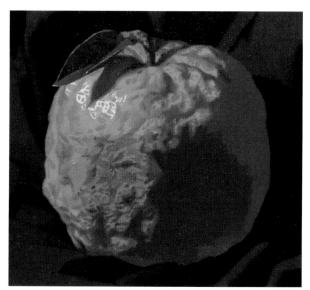

13 使用細筆將外皮的細微凹凸形狀描繪出來。為了要呈現出外皮凹凸不平的表面狀態，柚子的表面不做暈色處理，直接描繪細節。

14 當在不斷觀察畫面與描繪主題之間的差異時，有時候會來愈弄不清凹凸的位置。請以一開始塗色的色塊交界為引導來進行兩者的比較，在某種程度上會更容易掌握相對的位置。

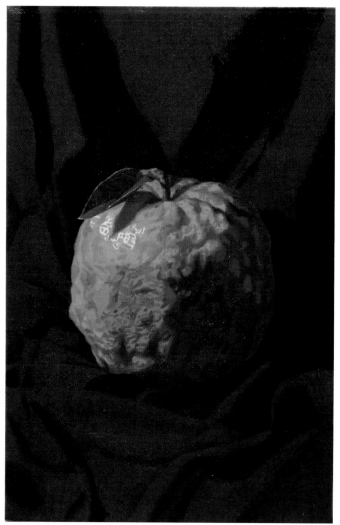

15 在描繪明亮面的細節時，也要以陰影面所使用的顏色來描繪細微的陰影。陰暗面則不需要描繪太多的細節。將使用在陰影的顏色，調合成更暗一個階段的顏色，用來描繪大範圍的凹陷部分，更能夠將質感呈現出來。

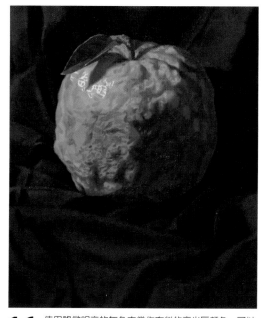

16 使用略微明亮的灰色來當作布料的高光區顏色，可以表現出絹布面料獨特的細緻質感。

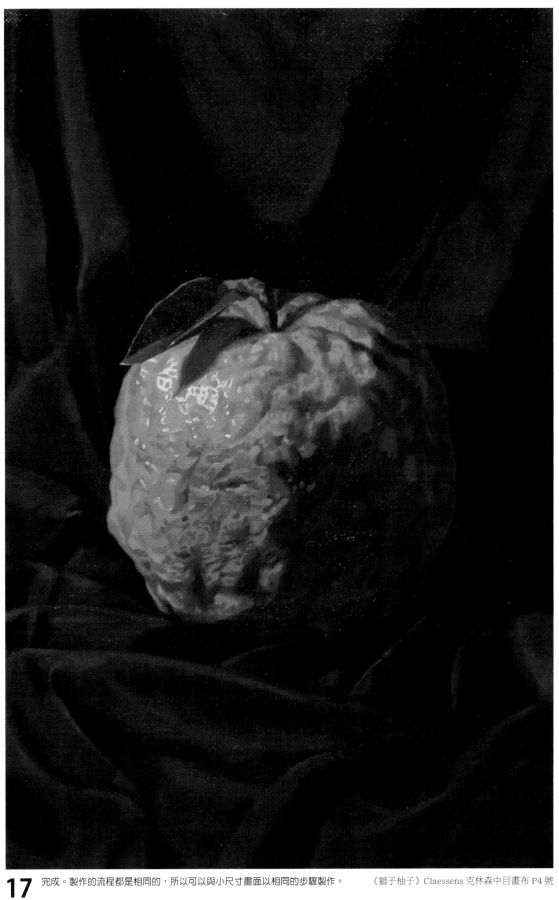

17 完成。製作的流程都是相同的，所以可以與小尺寸畫面以相同的步驟製作。 《獅子柚子》Claessens 克林森中目畫布 P4 號

布料皺褶的表現重點

將布料配置於背景時，要以圖釘等器具來將布料固定於牆壁上進行布置。固定的位置愈增加，皺褶之間相互影響的程度就愈複雜。如果有各種不同的皺褶形狀出現在畫面中，密度就會變得較高，讓作品更有魅力。

由單點向下方流動的直線型皺褶

以單點固定

形成點與點之間的垂墜型皺褶

以 2 點固定

垂墜型皺褶與直線型皺褶相互組合搭配

以 3 點固定

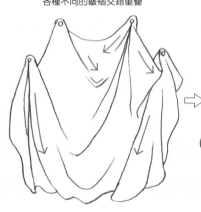

各種不同的皺褶交錯重疊

以 4 點固定

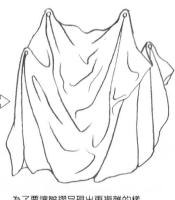

為了要讓皺褶呈現出更複雜的樣貌，可以用手碰觸或挪動皺褶的形狀，增加一些變化。

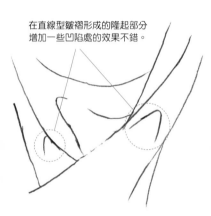

在直線型皺褶形成的隆起部分增加一些凹陷處的效果不錯。

（嘗試製作油畫素描）

接下來要試著將由牆壁垂下的布料、牆壁與台座交界處的布料、台座上的布料等 3 處位置的皺褶描繪成素描風格。描繪主題是白色的絹布面料。

如果布料在充滿皺褶的狀態下保存，那麼即使展開後仍會留下皺褶。此時可以先將布料熨燙消除皺褶後再用來布置舞台。不過四角形具規律性的皺褶有時可以活用來作為描繪時的要素之一，將其保留下來也無妨。

布置在舞台上的布料

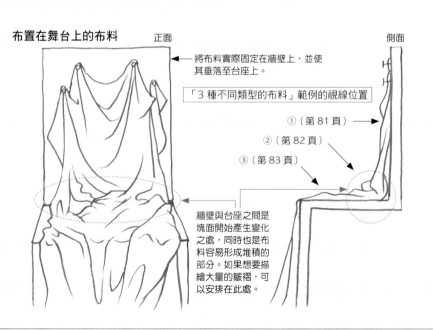

正面

側面

→ 將布料實際固定在牆壁上，並使其垂落至台座上。

「3 種不同類型的布料」範例的視線位置

① （第 81 頁）

② （第 82 頁）

③ （第 83 頁）

牆壁與台座之間是塊面開始產生變化之處，同時也是布料容易形成堆積的部分。如果想要描繪大量的皺褶，可以安排在此處。

描繪①的布料…壁面

1 描繪草圖，以陰影3色的「混色後的黑色」來打底。

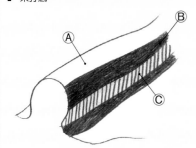

直線型皺褶的隆起形狀

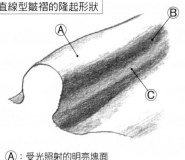

Ⓐ：受光照射的明亮塊面
Ⓑ：陰影的塊面
Ⓒ：反射光的塊面

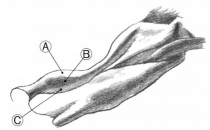

各式各樣不同皺褶重疊交錯的狀態

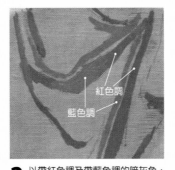

紅色調
藍色調

2 以帶紅色調及帶藍色調的暗灰色，上色描繪陰影及反射光的塊面。

＊雖然想要以單色畫的要領來描繪，但其實在白色的布料中仍然看得到色調。請仔細觀察顏色的變化，各別上色吧！

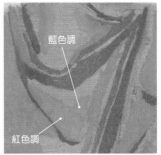

藍色調
紅色調

3 以較明亮的灰色來各別上色描繪出凹陷的陰影面。這裡同樣要混色出帶紅色調及藍色調的灰色進行上色。

4 受光照射的明亮塊面與反射光，要以添加較多白色的灰色來上色。

Ⓐ Ⓑ Ⓒ
Ⓐ Ⓑ Ⓒ

5 當畫面整體暈色處理彼此融合後，以較明亮的灰色進行部分上色Ⓐ。這是將受光照射塊面、陰影的塊面、反射光的塊面分別呈現後的階段。

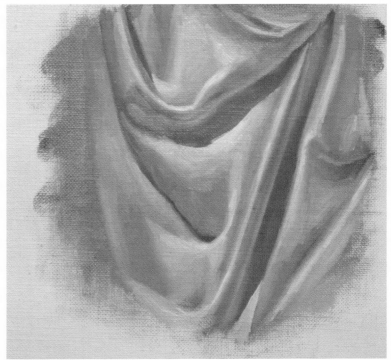

6 完成。將陰影的塊面及反射光做最後整理、修飾。

1 草圖、打底完成後,接著描繪陰影的塊面。以帶有紅色調的暗灰色來上色。與描繪主題一起布置時,即使是白色或黑色的布料,也會形成帶有色調的陰影。

紅色調

藍色調

2 將陰影塊面的顏色各別上色。接下來要上色帶藍色調的暗灰色塊面。

3 受到光線照射的明亮面,使用添加少許白色帶藍色調的灰色上色。

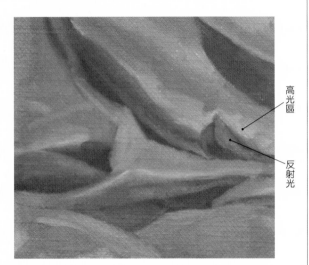

高光區

反射光

4 高光區及反射光使用明亮的灰色描繪細節。

5 完成。為了要表現出絹質面料的光澤感,使用較為明亮的顏料描繪高光部分。

描繪③的布料…台座上方

1 描繪鋪設在台座上的布料草圖時，要意識到有一塊做為「台座」使用的塊面。

紅色調

藍色調

2 由於皺褶的狀態比起壁面的布料更平坦，因此陰影的塊面上色時也比較保守一些。

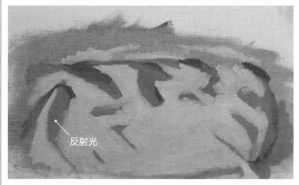

反射光

3 明亮面要以添加較多白色的灰色來上色。既然沒有較明顯的皺褶，反射光的部分也會比較少。

4 陰影面與明亮面的交界處稍微暈色處理使兩者融合。

5 完成。將高光區的細節描繪出來做最後修飾。

比較不透光的花瓣及透光的花瓣並分別描繪

兩者都需要考量暗面（陰暗的塊面）應該如何上色，才能表現出花的質感。
對於「透光的花瓣」而言，關鍵在於背景顏色要如何呈現出來。

不透光的花瓣…小蒼蘭

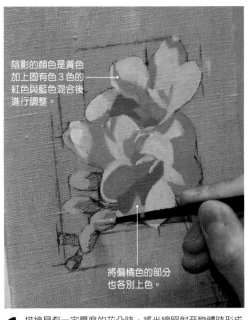

陰影的顏色是黃色加上固有色3色的紅色與藍色混合後進行調整。

將偏橘色的部分也各別上色。

1 描繪具有一定厚度的花朵時，將光線照射至物體時形成的陰影描繪出來。花的顏色是在黃色中加入紅色混色。

2 將花苞及莖的明亮面與陰影面的顏色也各別上色後，再以陰影色3色調製而成的「混色後的黑色」，一邊觀察背景，一邊進行上色。

3 整體畫面完成各別上色後的階段（打底～整體上色完成耗費的時間約60分鐘）。藉由凹陷形狀與花瓣重疊部分的陰影表現出立體感。

透光的花瓣…蠟梅

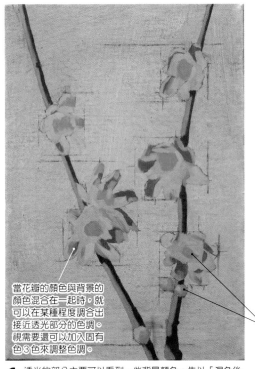

當花瓣的顏色與背景的顏色混合在一起時，就可以在某種程度調合出接近透光部分的色調。視需要還可以加入固有色3色來調整色調。

1 透光的部分主要可以看到一些背景顏色。先以「混色後的黑色」調合出背景顏色，再調合出花瓣顏色即可。

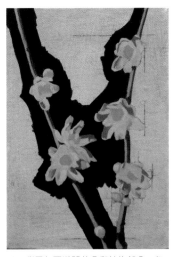

2 背景色要避開花朵和枝條部分，仔細地上色。一開始上色的顏色彩度稍高，看起來比較鮮艷。

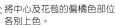

將中心及花苞的偏橘色部位各別上色。

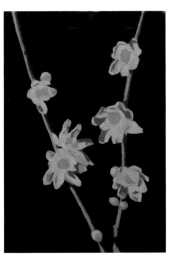

3 整體畫面各別上色完成後的階段（打底～整體上色完成所需耗費的時間約110分鐘）。

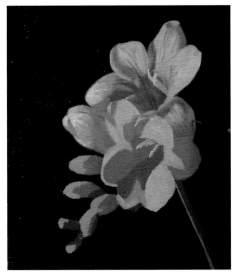

4 用較細圓筆，由明亮面開始將花瓣的凹凸形狀細節描繪出來。將陰影調暗一個色階可以更強調出立體感。

一邊保持陰影面（較暗的部分）的比例均衡，一邊將細節部分描繪出來。

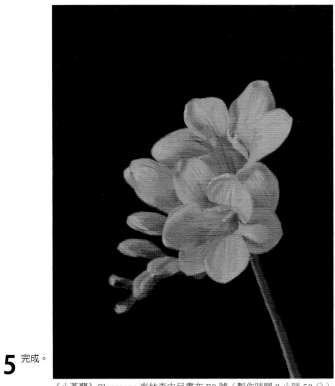

5 完成。

《小蒼蘭》Claessens 克林森中目畫布 F0 號（製作時間 2 小時 50 分）

4 描繪明亮面的細節。一邊混合背景顏色，一邊描繪陰影細節，顏色會變得稍微混濁，形成自然的色調。

將透光的顏色及陰影色當作暗面，一邊觀察實際對象一邊上色。

5 完成。

《蠟梅》極細目畫布 SM（製作時間 6 小時）

花的繪製範例

如果想要描繪小花朵的不透光質感，那麼將明亮面及陰影面的色塊確實各別上色是很重要的事情。將生長在葉片上的淡淡一層細毛呈現出來，給人柔軟的印象。若能善用暈色技巧的話會更好。

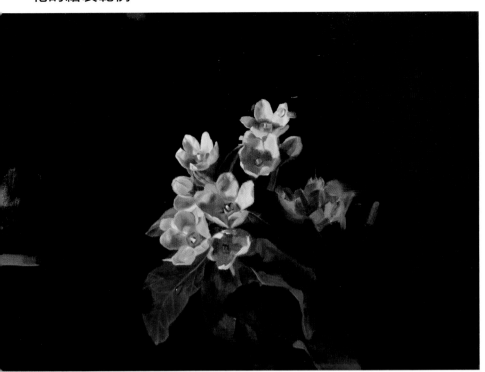

《彩冠花》木製畫布板搭配白堊油畫底 SM 2018 年

花瓣的質感雖然與第84頁的蠟梅有些相似，但因為背景明亮的關係，不會像蠟梅的花朵那樣受到背景顏色的影響。取而代之的是畫面後方的花瓣顏色會透光至前方的花瓣，形成較濃且深的紅色。以色塊各別上色時，先以內側的綠色球體為印象進行上色，最後再描繪尖刺作為最後修飾。

《仙人掌》木製畫布板搭配白堊油畫底 SM 2018 年

調製玫瑰花的暗紅色時，如果只使用固有色3色的紅色（酮洋紅）會顯得過於明亮，因此要加上陰影色3色的「混色後的黑色」或是陰影色3色的紅色（茜草紅）來混色，將顏色調成如同紅酒般的顏色。

《玫瑰花》木製畫布板搭配白堊油畫底 SM 2018 年

經過觀察可以得知，即使是花朵陰影面的顏色，仍然具備某種程度的鮮艷色調。請注意，如果在花瓣本身的固有色中混入過多的「混色後的黑色」，會使顏色變鈍。陰影中帶有固有色的粉紅色的反射，因此會呈現出較深的粉紅色。陰影的顏色與明亮面的粉紅色相較之下，請以「白色減量後的顏色」為印象調色。

《山茶花》木製畫布板搭配白堊油畫底 SM 2018 年

大藍閃蝶

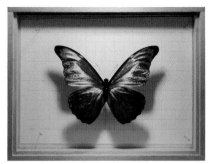

描繪主題照片。將固定蝴蝶標本的板子放在畫有方格的紙上，可以縮短草圖描繪的時間（請參照第110頁）。

翅膀發出如金屬般耀眼光輝的美麗蝴蝶，一樣也是依照前面相同的步驟進行描繪。活用落在背後的陰影，可以呈現出更好的立體感。

草圖～打底

1 在畫布上也同樣畫上方格線條，進行草圖的描繪。以「混色後的黑色」薄薄地打底後，擦拭乾淨。

依色塊各別上色

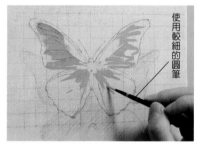

使用較細的圓筆

2 受到光線強烈照射的明亮面以加入白色混色的藍色進行上色。由於各別上色的色塊較小的關係，使用細筆會比較容易描繪。

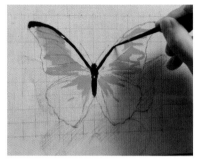

3 黑色的部分直接使用「混色後的黑色」進行上色（請避開昆蟲針的部分）。最後修飾的時候會在黑色的色塊中再加上一些變化。

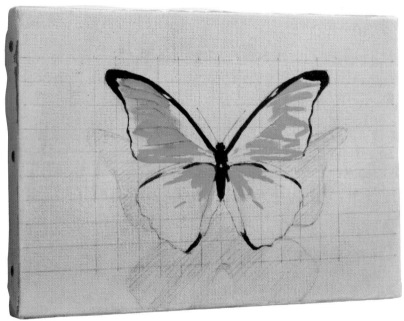

4 描繪明亮面時，加入藍色中的白色、紅色、黃色都是少量即可。如果加入太多的話，顏色會失去鮮艷感，因此混色時請多加注意。

觸角以黑色仔細描繪（2/0號圓筆）

5 稍微超出範圍的部分，在背景上色時還可以進行修補。接著將茶色的部分上色。

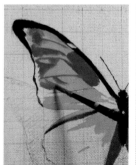
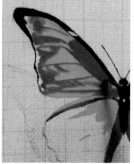

6 描繪翅膀的陰影面。觀察後可知是偏向藍綠色。在固有色3色的藍色中添加微量的白色來進行混色。以草圖為引導，使用細筆上色。

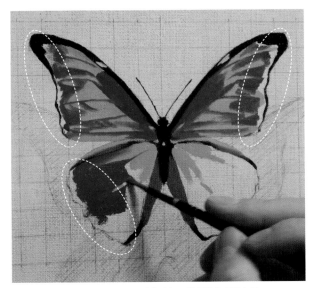

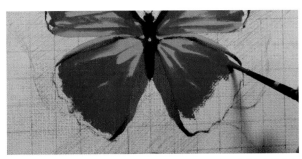

7 由於翅膀外側還有暗一個色階的暗色，請保留此處不上色。

8 以活用固有色 3 色的藍色（東方藍）的色調，混色而成的顏色進行上色。在藍色中加入微量的白色來混色。

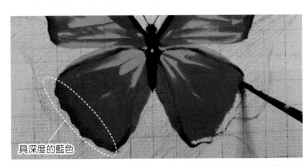

具深度的藍色

9 翅膀外側如果只使用固有色藍色的話，顏色會不夠深。因此要加入陰影色 3 色的藍色（群青），提升藍色的深度。

10 在翅膀外側以具深度的藍色上色，與東方藍的色調形成區隔。為了要讓這個色塊的顏色看起來更深邃，在 **8** 上色的藍色中加入一點點白色來混色，降低一些顏色的鮮艷程度。

> 以「看起來像真的一樣的調色」來描繪出真實感

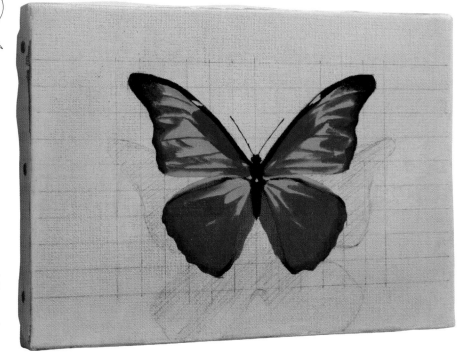

11 在這個時候與實際的描繪主題相較之下，會觀察到顏色的鮮艷程度不夠。但在所使用的顏料的色調當中，像這樣的顏色表現是沒有問題的。即使無法充分重現真實的顏色，只要在整體繪畫中達到「看起來像真的一樣的色調」的程度，就能夠呈現出足夠的鮮艷感。

＊由於描繪主題的色彩過於鮮艷，只靠顏料（這裡準備好的固有色 3 色、陰影色 3 色）無法重現該顏色。

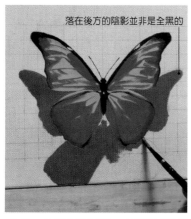

落在後方的陰影並非是全黑的

使用較細的榛型筆或是圓筆

12 在「混色後的黑色」中添加少量的固有3色及白色，調合成暗灰色後上色。

13 在背景塗上亮灰色。由描繪主題周圍開始上色，小心不要超出範圍。

14 描繪主題周圍上色完成後，使用較大的榛型筆將剩下的背景一口氣上色。

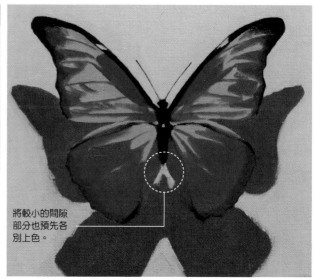

將較小的間隙部分也預先各別上色。

15 包含背景在內，將整體畫面依色塊各別上色完成的階段（打底～整體上色完成耗費的時間約80分鐘）。

將背景暈色

需要暈色的只有後方的陰影！

16 只有陰影部分要使用沒有沾上顏料的筆刷進行暈色處理，與背景的亮灰色融合在一起。

17 落在背景上的陰影（影）襯托出背景與蝴蝶之間的距離感。接下來要進入細部細節描繪的階段。

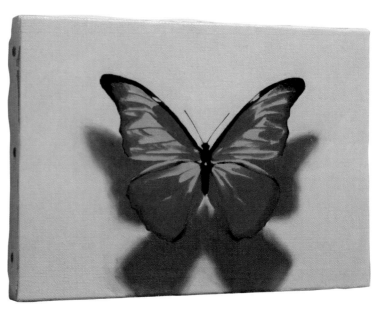

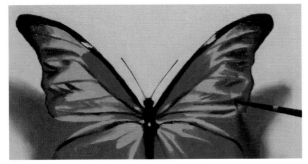

1 將翅膀的陰影面中看到呈現藍綠色的部分上色。

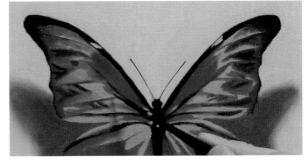

2 在閃亮耀眼的部分周圍配置較暗的色調。

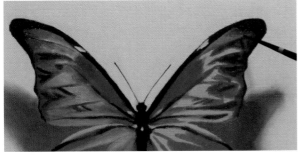

3 藍綠色是由第89頁的 **9** 調製的「具深度的藍色」中，加入少量的固有色黃色來混色而成。「具深度的藍色」是由固有色的藍色（東方藍）與陰影色的藍色（群青）混色而成。

明亮面中含有偏向黃綠色的顏色！

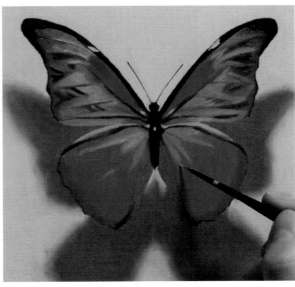

4 一邊將明亮面與陰影面彼此融合，一邊將細節描繪出來。

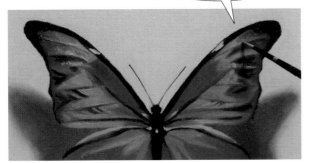

5 將觀察到的顏色積極地描繪出來，可以讓畫面的表情更加豐富。

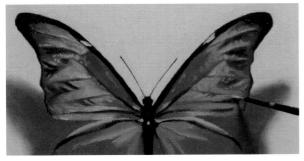

6 如果顏料混在一起的話，會失去顏色的鮮艷度，因此是要以將先前上色的部分，再次覆蓋顏料在上層的印象進行上色。

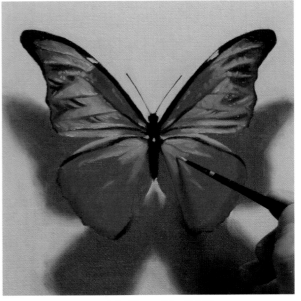

7 黃綠色上色完成後，稍微調整一下明亮面的色調。

8 描繪翅膀的明亮面及其周邊細節。

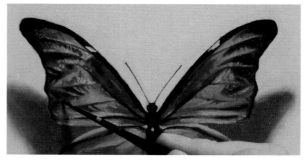

9 加入斜向的暗色線條。

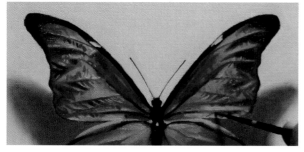

10 在有光澤的部分下方重疊描繪陰影的暗色，調整明暗。

11 將後方翅膀調暗一個色階。由於陰影面的面積較大的關係，即使不描繪過多的細節也無妨。只要明亮面的細節有描寫出來，看起來的完成度就已經足夠了。

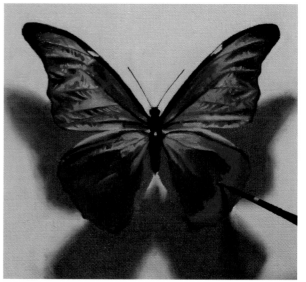

12 由於陰影面當中的細節部分不容易看清，只要配置上大面積的暗藍色即可。

13 將固有色的藍色（東方藍）與陰影色的藍色（群青）混色成為「具深度的藍色」後，再次於外側上色。

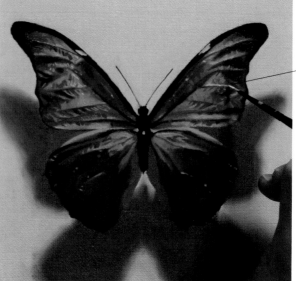

最後修飾的重點

由於高光區也有藍色調的關係，將為了明亮面上色而調製成的顏色，加上白色混色後進行上色。

14 翅膀中的高光區顏色是水藍色及青綠色，因此要在藍色或黃色中添加白色來進行調色。雖然都是藍色調，但仍要將色彩的幅度擴展得更豐富一些。

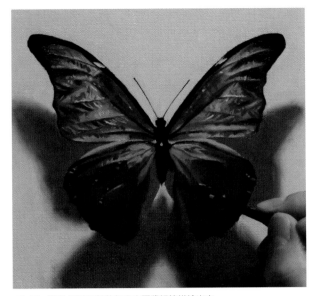

15 藍色翅膀以外的部分也要將細節描繪出來。

概略上色的塊面也要加上高光區

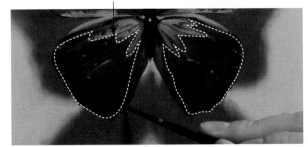

16 調整翅膀茶色部分的色調。

17 將蝴蝶的頭部、腹部，以及昆蟲針都做最後修飾。

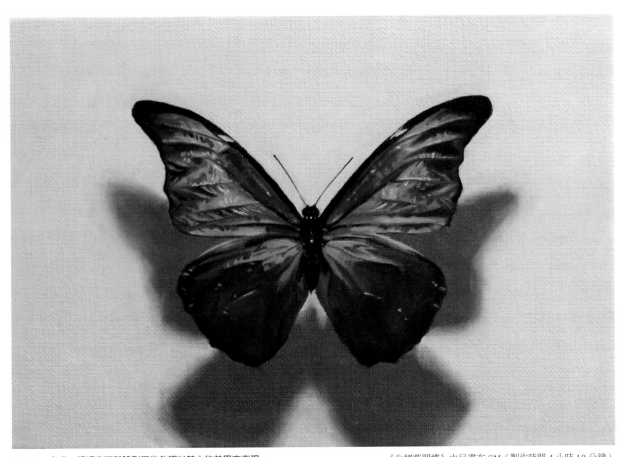

18 完成。將明亮面與陰影面的色調以較大的差異來表現，描繪出如同金屬般的質感。

《尖翅藍閃蝶》中目畫布 SM（製作時間 4 小時 10 分鐘）

魚頭

接著要描繪生魚的頭部。乍看之下似乎感覺整體都呈現灰色，沒有其他色調。但仔細觀察後，可以發現甚至需要使用有些誇張的鮮艷色調來上色。請由草圖開始仔細地依照底下的步驟進行描繪吧！

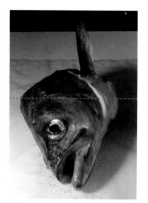

描繪主題的照片。在台座上舖設塑膠布，並且每1個小時用水噴霧一次以免乾燥。並思考要要收入畫面的部位到何處為止。

草圖

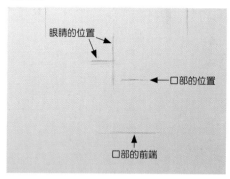

眼睛的位置

口部的位置

口部的前端

1 概略決定要描繪多大的尺寸，然後將眼睛及口部的位置以直線標出來。

輪廓部分

形狀開始變化之處

2 決定好眼睛、口部等位置後，將其他的位置也決定下來。以一開始標示的記號為參考，將其他必要的部位描繪出來。

3 以決定好的位置（定位參考線）為基準，用線條連接起來。如果一開始標示的定位參考線位置描繪出來的形狀感覺怪怪的話，請將其加以修正。

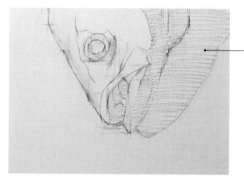

這次要以各種不同的色調進行描繪，所以很容易會被顏色迷惑。為了慎重起見，在陰影的部分輕輕畫上斜線。

4 如果整體的線稿都完成了，還是覺得有哪些部位的形狀不對的話，請再次將其修正。
以自動鉛筆描繪的草圖線條，最後要噴上保護噴膠來使其定著。

打底

5 將陰影色3色調製的「混色後的黑色」以油畫調合油溶化後進行畫面打底。

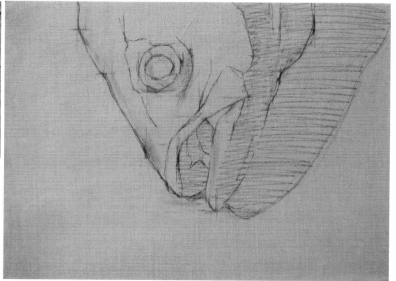

6 以廚房紙巾將多餘的顏料和油分擦拭乾淨。

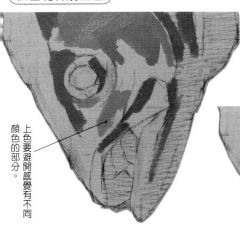

7 調製帶黃色調的灰色作為基本色（描繪主題的主要用色），將概略的明暗差異上色呈現出來。

上色的部分。顏色要避開感覺有不同

請將在魚身上觀察到的顏色積極地上色表現出來。在這個階段感覺紅色調（類似粉紅色的顏色）要趁早上色較佳。

8 觀察描繪主題，如果判斷帶有藍色調的話，就以藍色調的顏色上色。

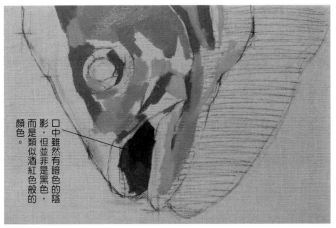

口中雖然有暗色的陰影，但並非是黑色，而是類似酒紅色般的顏色。

9 在口中及周圍以帶紅色的色調上色。由於帶紅色調的部分不只是口部而已，請將其找出後一併上色。這是用來表現出魚的寫實質感的重要色調。

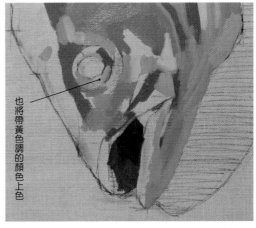

也將帶黃色調的顏色上色

10 每次改變上色的色調就要更換使用的筆刷，來將各種不同的色調置於畫面中。即使到了後半開始描繪細節時，畫面變得混濁，仍然能夠保留某種程度的色調。

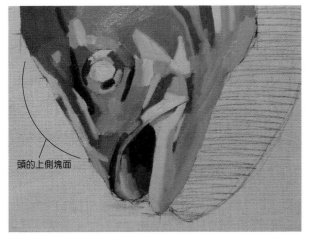

頭的上側塊面

11 由於頭的上側塊面會反射空間的顏色，因此要以背景使用的顏色來上色。為什麼這個塊面看起來是呈現這樣的顏色？請依照現場的狀態來進行判斷，將各自的塊面各別上色呈現出來。

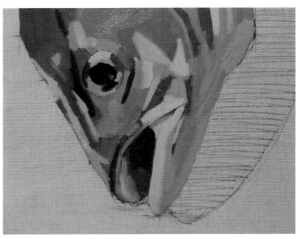

12 為眼睛內部上色。因為幾乎是全黑色的關係，看起來和其他部分的色調的印象完全不同。接下來要進入背景的各別上色階段。

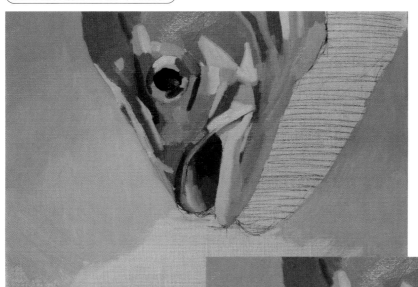

背景的顏色

背景即使是用白色、黑色、灰色等布料或紙張來布置，實際上仍然會呈現出些微的色調。這次是感覺帶有藍色調，因此在陰影色3色調製的「混色後的黑色」中多加一些藍色（群青），再加入大量的白色進行混色。

陰影的顏色

由於陰影並非完全的黑色，所以要在陰影3色調製的「混色後的黑色」中加入少量的白色，並以固有色3色來調整色調。緊臨著魚頭的陰影顏色較深，因此只有該處要各別上色。

13 魚頭是放置在白色的台座上。由於純白色的顏料只使用於高光區，所以台座的白色是調合出帶藍色調的灰色來上色。

愈朝向畫面深處，看起來愈灰暗。

14 背景靠近畫面下方的位置因為是受到照明的光線強烈照射的地方，所以會感覺稍微偏向溫暖色。與上方部分帶有藍色調的灰色相較之下，要以加入黃色和紅色混色的明亮灰色進行上色（打底～整體上色完成耗費的時間約60分鐘）。

受到光線強烈照射的部分要加入黃色和紅色來混色。

描繪細節

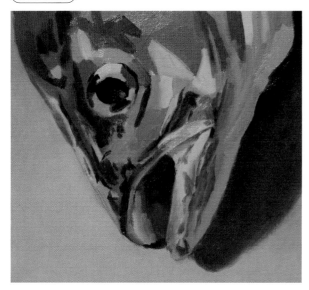

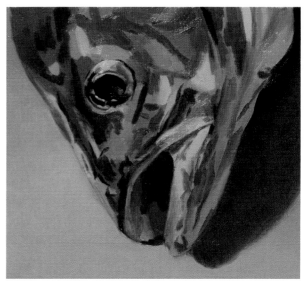

15 描繪時注意不要讓色塊的顏色在畫面上相互混色，以增加細微色塊的方式來將細節呈現出來。

16 與其說是以顏料上色，不如說是以將顏料疊放在畫面上的感覺作畫。使用陰影色3色混合的顏料描繪細節，會與畫面上的顏色相互混色，形成恰到好處的顏色深淺。

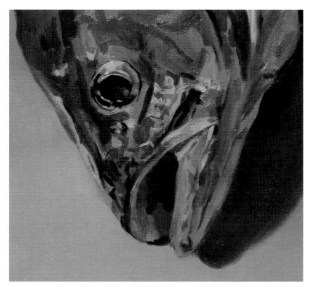

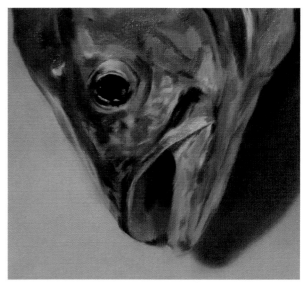

17 色數增加了不少。當色塊的數量增加，外觀就會容易呈現出凹凸不平的感覺。這次因為眼睛的顏色是最暗的顏色，請保持勿使其變得渾濁（盡可能保持原來的狀態，不要再多加描繪）。

18 為了要表現出魚栩栩如生的真實感，使用不沾顏料的畫筆（較細的榛型筆）來做暈色處理。如此即可讓表面質感呈現出非常濕潤且平滑的印象。

《鱸魚》極細目畫布 SM（製作時間 3 小時 50 分鐘）

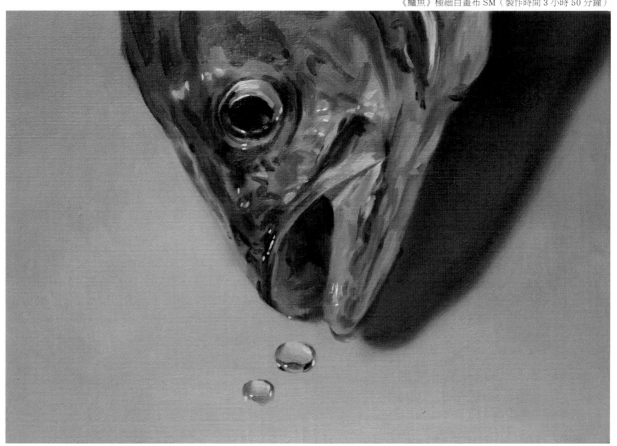

背景的明亮色　　　　　描繪主題的顏色

＊水滴的倒影會隨著舞台布置的不同而有所變化。

背景的陰影色　　　　　水滴的陰影

19 完成。將暈色過度的部分再次描繪出細節，並以較細的圓筆將高光區做最後修飾。使用調色盤上剩下的背景色來上色水滴的明暗，最後再描繪出小小的高光區，呈現出透明感。

水晶

這裡選擇了一個不純物的含量恰到好處，可以充分感受到礦石魅力的水晶。透明感比玻璃杯（第102頁）更模糊一些。因為容易傾倒的關係，配置時使用釣魚線來懸吊固定。

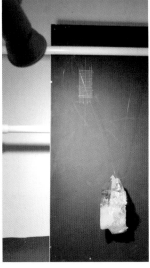

描繪主題的照片。將黑色的背板立起來後，用釣魚線懸吊起來，以2個以上的位置固定住。

草圖～打底

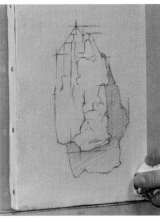

依色塊各別上色

使用較細的圓筆

1 這是完成打底、擦拭乾淨步驟的狀態。

2 調合背景顏色，由暗色開始，如同描繪單色畫一般開始描繪。因為帶有些微色調的關係，視需要添加一點點固有色3色來進行混色。

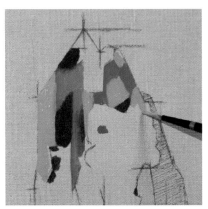

3 由最暗的塊面（透明的部位）開始上色。使用與背景幾乎相同的灰色呈現出深淺變化。

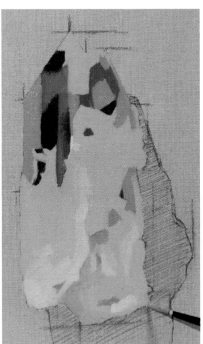

5 以明亮一個階段的灰色上色。因為和高光區相較下還要暗一些的關係，請不要調成過於明亮的顏色。

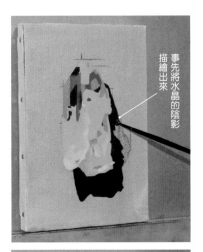

事先將水晶的陰影描繪出來

4 明亮面要以稍微帶有紅色調的灰色上色。

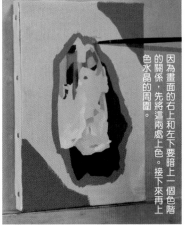

因為畫面的右上和左下不要暗上一個色階的關係，先將這兩處上色。接下來再上色水晶的周圍。

6 雖然背板的顏色是黑色，但和水晶的陰影相較之下，可以得知背景的色調還算是明亮的。

依色塊各別上色～背景的暈色處理

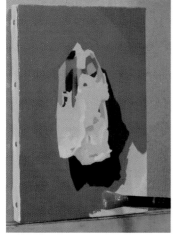

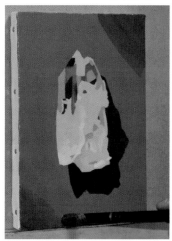

7 整體完成上色後，因為右上和左下看起來要更暗一些，所以再以稍暗的灰色重疊上色。

8 使用沒有沾上顏料的筆刷，將背景與描繪主題的陰影部分單獨做暈色處理。

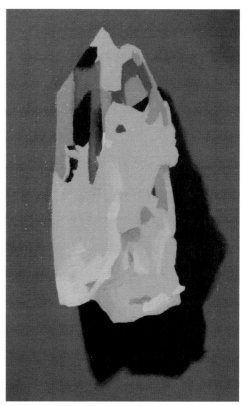

9 這是將背景與水晶的陰影相互融合後的階段（打底～整體上色完成耗費的時間約 1 個小時）。

描繪細節

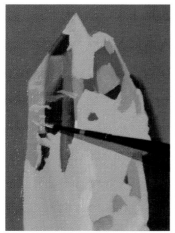

1 在各別上色完成的塊面上，使用明亮的灰色將裂痕等變化描繪出來。

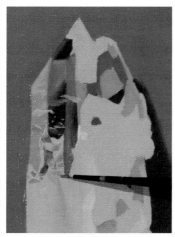

2 在明亮灰色的部分，使用中間附近的灰色，增加一些小面積的塊面。

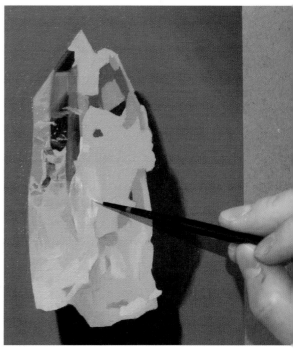

3 使用比白色稍暗，帶藍色調的灰色，將細微的光線資訊等細節描繪出來。

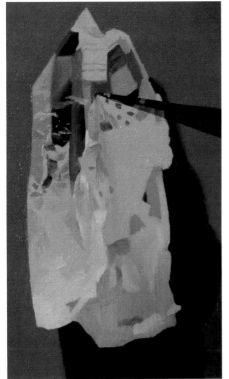

4 將較暗部分的細節也描繪出來。

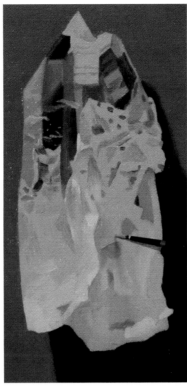

5 描繪完成的部分已經可以看得出水晶原石的凹凸質感。

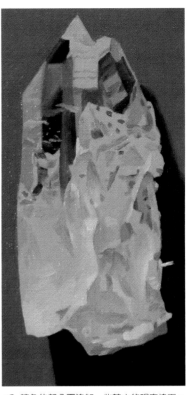

6 轉角的部分再追加一些較小的明亮塊面。

以明亮的灰色進行描繪

7 在背景加上由水晶反射而來的光線。

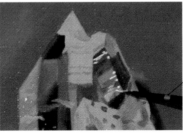

最後修飾的重點

使用最細的圓筆，以點塗的方式點上白色顏料，表現出耀眼光輝。

8 藉由高光區呈現出水晶的閃亮光芒。

使用後的調色盤

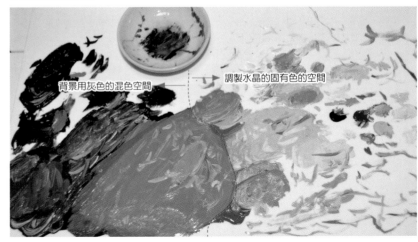

背景用灰色的混色空間 ← → 調製水晶的固有色的空間

為了要調合出帶有色調的灰色，先要調製背景用的顏色（暗灰色）。然後將固有色３色一點一點加入此顏色，混色調合出水晶帶有色調的顏色。

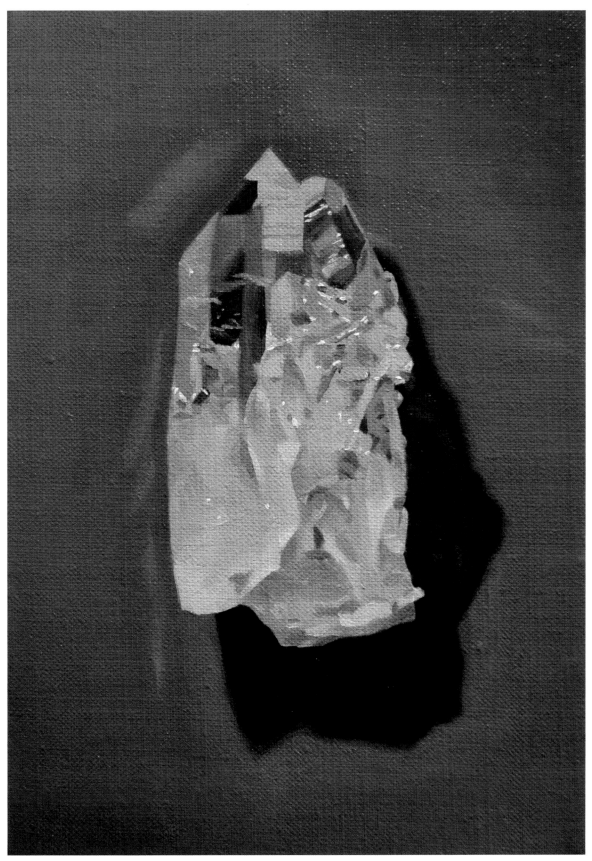

9 完成。雖然只有概略的細節描寫，不過只要高光
區的位置明確的話，就能將質感呈現出來。

《水晶》Claessens 克林森中目畫布 SM（製作時間 3 小時 10 分鐘）

玻璃杯（白背景）

正確地將玻璃杯口的橢圓形描繪出來，可以讓作品給人好印象，因此在草圖的階段就要確認好形狀。以陰影色3色調製「混色後的黑色」，先將「背景中最暗的顏色」混色調合出來。後續要一邊在這個暗色中加入白色混色，一邊進行描繪。

描繪主題的照片。將舞台布置在箱子裡面，可以自由改變光線的位置以及方向。

草圖～打底

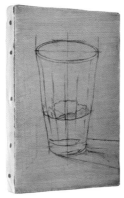

1 草圖的階段就要將杯口的橢圓形仔細描繪出來。

＊打底的步驟與前面相同。

依色塊各別上色

2 在事先混色好的暗色中加入較多的白色，為杯口的部分上色。請以細筆描繪，小心不要讓形狀跑掉。

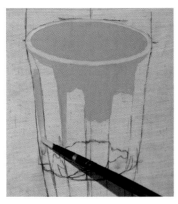

3 如同單色畫的要領，以灰色的明暗來各別上色。將背景通透可見部分的色塊描繪上色。

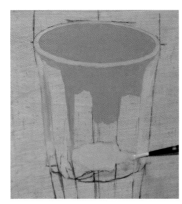

4 水面部分要以明亮的灰色上色。

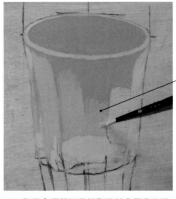

比杯口的灰要明亮，但比水面稍微暗一些。

5 形狀會順著杯子外形的凹凸而產生扭曲，形成明暗的差異。

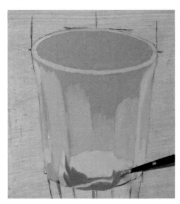

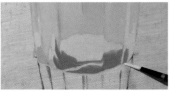

6 水面與玻璃杯接觸的部分，要以稍暗的灰色來上色。杯子的側面形狀要以明亮的灰色來描繪。

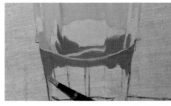

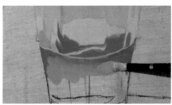

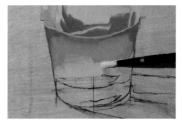

事先將明亮灰色的部分上色

7 水的部分要以稍暗的灰色來上色，然後再以逐漸變亮的灰色上色來做出暈色效果。

水的部分有很多對比度較高的地方。

8 透明可見的杯底以及玻璃較厚的部分，顏色看起來會相當暗。底部先以明亮灰色上色，然後再以較暗的灰色上色。

依色塊各別上色（背景）～暈色處理

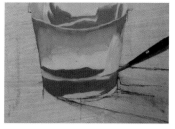

9 這是在底部上色暗灰色的完成狀態。接下來要為背景上色。

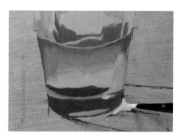

10 由於光線穿過水中落在台座上，會使得台座的陰影中央變得明亮，因此要以明亮的灰色進行上色。

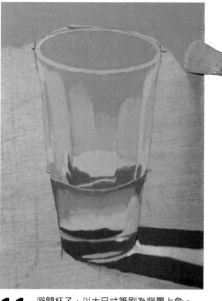

11 避開杯子，以大尺寸筆刷為背景上色。

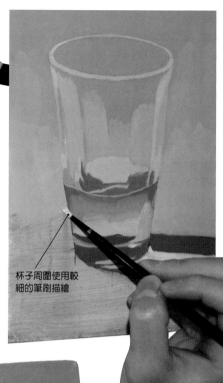

杯子周圍使用較細的筆刷描繪

12 因為畫面下方受到光線照射較強烈，所以要上色得較為明亮。

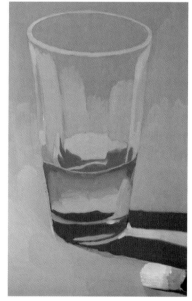

13 以明亮的灰色為台座上色。

14 避開杯子的輪廓部分，使用沒有沾上顏料的畫筆進行暈色處理。

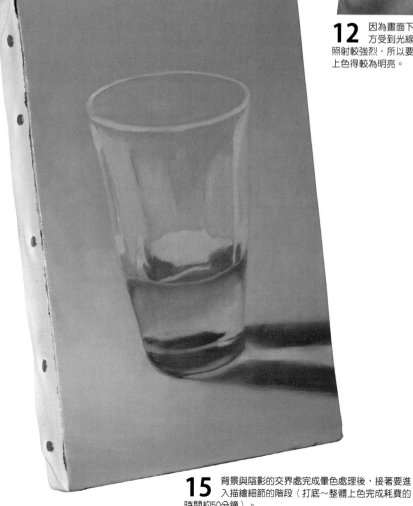

15 背景與陰影的交界處完成暈色處理後，接著要進入描繪細節的階段（打底～整體上色完成耗費的時間約50分鐘）。

1 因為帶有一些藍色調的關係，要在一部分的位置加上細的藍線。高光區及內側的倒影要仔細地描繪出來。

2 在杯子的色塊部分，以帶有些微紅色調的灰色上色，用來表現出形狀的變化。

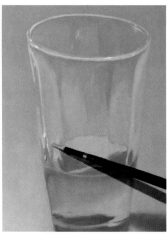
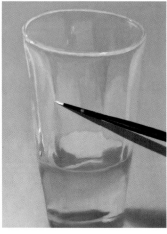

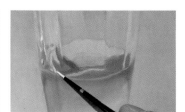
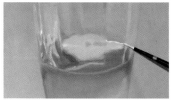

4 水面附近的細節最多。使用固有色3色來加上藍色調及黃色調。各別上色的階段是以概略色塊的方式來呈現，這裡要以此為引導加入高光區。

3 形狀環繞到後方的部分，可以看得見周圍物件的倒影。這次因為舞台是布置在白色的箱內，所以形狀環繞的部分會呈現白色。以明亮的灰色來將這個細節描繪出來。

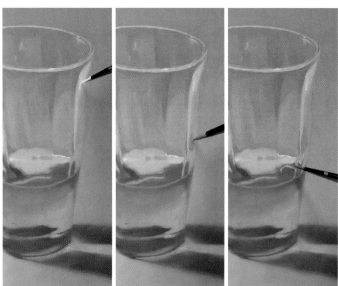

5 調整形狀環繞部分的明亮度。積極地將觀察到的色調追加描繪上去。

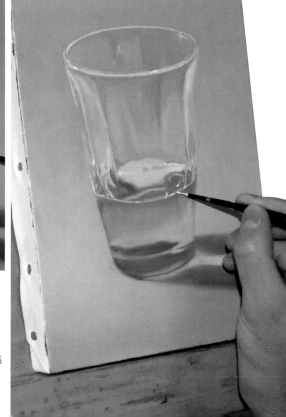

6 以點或線的方式，將高光區的細節描繪出來。

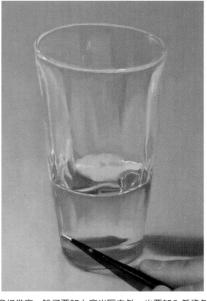

最後修飾的重點

若能將杯中微妙的明暗差異分別描繪出來,就能呈現出玻璃的質感。如果再加上高光區的話,白色看起來會更加耀眼。

7 水面閃閃發光,明暗的對比度相當高。除了要加上高光區之外,也要加入偏橙色及較暗的顏色。加入暗色的話,既可以呈現出質感,也可以襯托出高光區的部分。

8 底部的高光區附近也要加上較暗的顏色。

9 與台座接觸的暗色底部周圍,會有看起來較亮且發光的感覺。

10 透明的描繪主題,在陰影中也要加入亮光。在台座上的明亮部分加入藍色調後,再以明亮的灰色畫出長條狀的細線條。

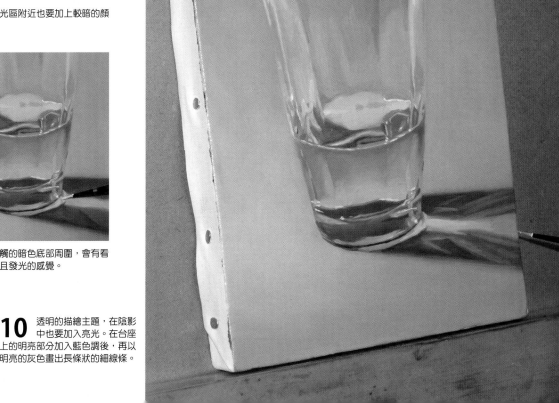

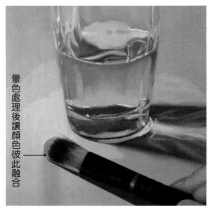

暈色處理後讓顏色彼此融合

11 以明亮的顏色描繪反射在台座上的亮光。

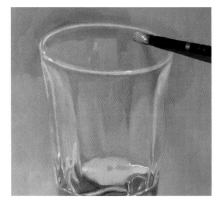

12 使用帶有紅色調的灰色來呈現出透明塊面的立體深度。

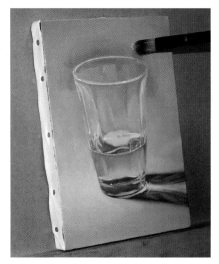

13 調整背景的明暗、色調等畫面上的平衡，做為最後的修飾。

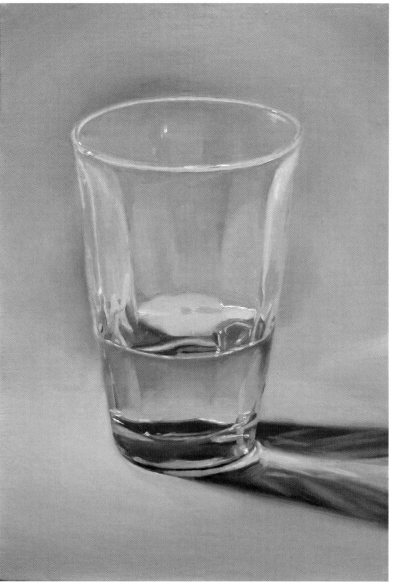

14 完成。　　　　　《玻璃杯》極細目畫布 SM（製作時間 3 小時 50 分鐘）

使用後的調色盤

玻璃杯的固有色

可見於裝水部分的紅色調

背景與水杯用的灰色

可見於裝水部分的藍色調

黑背景的玻璃杯描繪順序也相同

1 打底的階段。由於作品本身會使用大量的藍紫色調，所以用茶色來打底的話，色調看起來比較不容易變得單調。

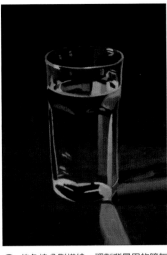

2 依色塊分別描繪。調製背景用的暗灰色，一邊添加白色，一邊進行描繪。

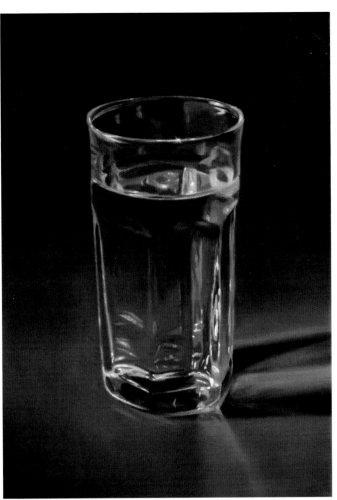

4 將細節描繪出來後，完成。在暗色的背景中，高光區會比較醒目，相較於明亮背景會更容易描繪。

《玻璃杯》
極細目畫布 SM
（製作時間 4 小時）

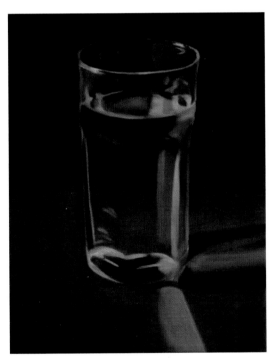

3 將杯子與背景暈色處理。但注意只有杯口不要暈色過度了。雖然是在黑暗的環境中，也要仔細觀察，確認色調，然後再添加固有色 3 色來混色。

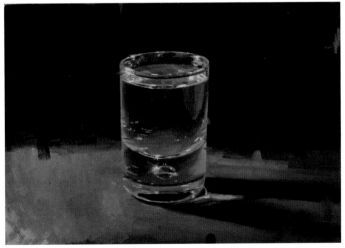

參考作品：這是一件藉由背景的黑暗，突顯出透明感的作品。有效地活用台座的亮度，襯托出有氣泡的玻璃杯底部特徵與陰影形狀。

《玻璃杯》
木製畫布板搭配白堊油畫底
SM 2018 年

各種不同質感表現

《香菇》木製畫布板搭配白堊油畫底 SM 2018 年

這是沒有強烈高光區（沒有那麼亮）的描繪主題，因此將背景設定為帶藍色調的白色空間，藉以突顯出香菇的固有色。菌傘的蓬鬆質感是相當重要的要素，請以短線條或是點塗的方式做細節部分的最後修飾。

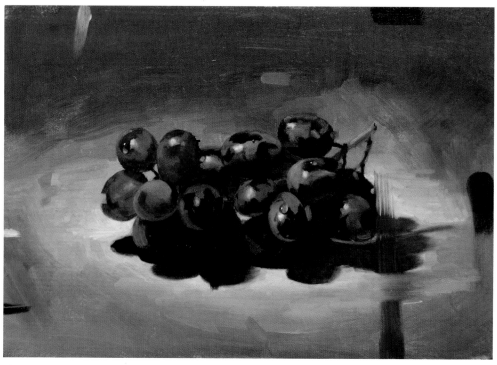

《葡萄》木製畫布板搭配白堊油畫底 SM 2018 年

表面如同撒了白粉般的質感（一種稱為果粉的天然蠟質成分），與洋李的描繪方法（第124頁）相同。偏白色的部分以及果實的深紅紫色是一開始就要各別上色的部分。如果將透過果實之間縫隙可見的背景也描繪出來，就能夠表現出果實相互靠近的程度（密度）。

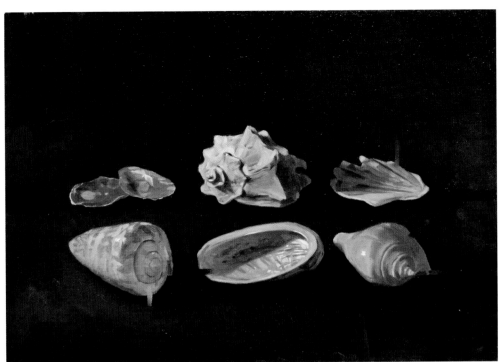

《貝殼》
木製畫布板搭配白堊油畫
底 SM 2018 年

將不同種類的貝殼排列布
置，如此即使同樣是貝類
這個描繪主題，仍然能夠
有分別描繪的表現機會。
在白色的顏料中加入固有
色 3 色進行混色，即可擴
展具備光澤的珍珠層高光
區的色調範圍。

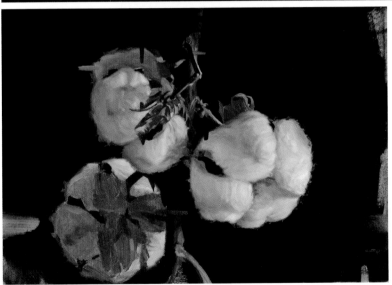

《棉花》木製畫布板搭配白堊油畫底
SM 2018 年

為了要呈現出輕飄飄的質感，注意棉花
部分的陰影不要過深。將輪廓周圍暈色
處理，可以營造出柔軟的感覺。最後再
將蓬鬆溢出的細緻纖維描繪出來，看起
來會更有棉花的真實感。

《顏料》絹目畫布 SM 2019 年

製作時間為 5 小時20分鐘。在草圖階
段就要意識到文字是印刷在圓柱狀的
軟管上，仔細地將文字描繪出來。先
將文字上色之後，再調製出周圍的顏
色，上色在文字的周圍。其他的部分
則要區分明亮面或是灰暗面來各別上
色。只要多加注意反射光及陰影的色
調，就能夠表現出上色完成後的軟管
質感。

原尺寸大

如果描繪主題的尺寸較小時…

當在描繪昆蟲標本這類尺寸較小的物件時，可以將布置描繪主題的背板部分改為畫有方格的紙張，並以此為參考繪製草圖，方便將尺寸等比例放大，會比較容易描繪。

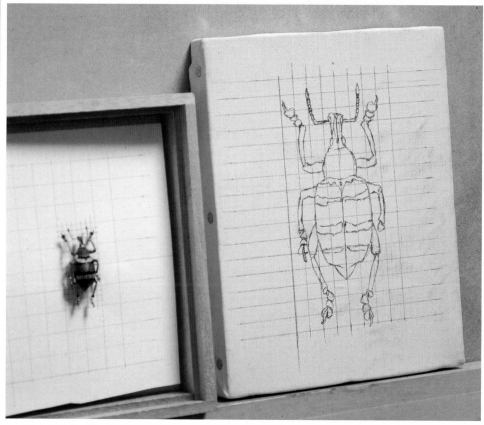

在畫布上也預先畫出方格，一邊將各部分的位置標示出來，一邊進行草圖的描繪。

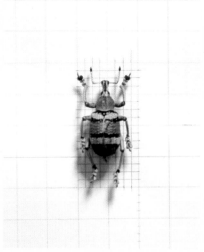

要想掌握尺寸極小的物件形狀是一件很困難的事情，如果畫出細小方格作為參考會很有幫助。將配色美麗且閃耀迷人的昆蟲作為描繪主題吧！

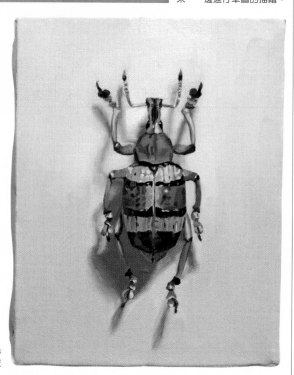

完成。
《寶石象鼻蟲》Claessens
克林森細目畫布 0 號

第4章

試著挑戰 以 1.5 天的 時間描繪 （3號、4號尺寸）

第4章要使用尺寸稍大的畫布，描繪配置了數種物件的作品。雖然也可以只使用一天的時間就完成畫作，但是刻意花費多一些時間觀察描繪主題，再去動手描繪本身也是一個有趣的體驗。比方說 F4 號（33.3×24.2cm）是大約2張SM（22.7×158cm）尺寸的面積，要將水果、花朵、杯子等質感各異的物件布置在同一個舞台上，正是恰到好處的大小。

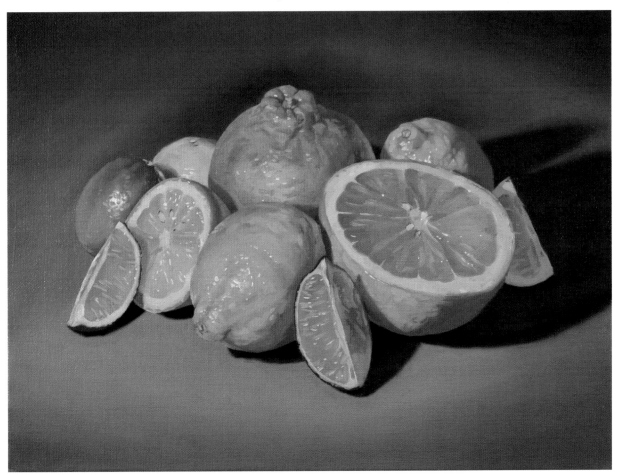

這是將本書中已經描繪多次的柑橘類，以各種不同種類組合放入一張畫面中的示範。描繪檸檬、萊姆、小夏密柑、紅寶石葡萄柚、碰柑等水果通通堆擠在中央，彼此重疊的狀態。

《柑橘類的靜物》中目畫布灰色石膏打底 F4 號（製作時間 7 小時 20 分鐘）

描繪檸檬、玻璃杯和大丁草花

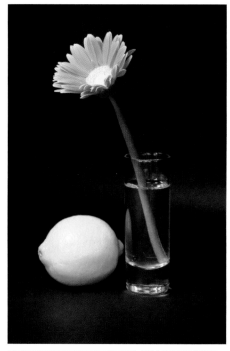

檸檬受到光線照射而落下的陰影（影）延伸到玻璃杯上。而玻璃杯的側面呈現出檸檬的倒影，即使保持一些距離，也能了解到兩者的位置關係。

與第27頁的檸檬相同，將描繪主題放置於箱中。這次想要呈現出來的樣貌，是將3件物品布置成「彼此成為一個整體的關係」。位置、尺寸大小、形狀及色調都有彼此相互的關聯性。

1 舞台布置～草圖描繪

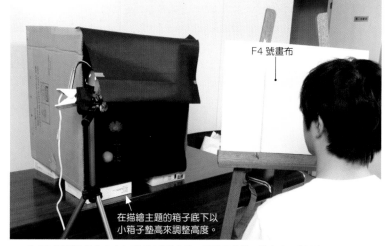

F4 號畫布

在描繪主題的箱子底下以小箱子墊高來調整高度。

1 為了要讓描繪時的高度來到最適當的狀態，試著調整箱子的高度。將描繪主題布置完成後，開始在畫布上描繪草圖。

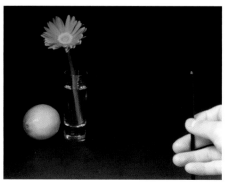

2 使用筆桿來測量描繪主題整體的高度及寬幅。高度指的是花朵的上方到玻璃杯的底部。

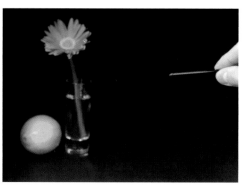

3 寬幅要測量檸檬的左端到玻璃杯的右端為止。

要如何收入畫面中？

因為描繪主題較高的關係，收入畫布的畫面大小以高度來決定。

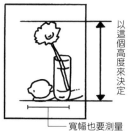

以這個高度來決定

寬幅也要測量

花的位置

玻璃杯的杯口

4 決定好上下位置之後，接下來要將中間的物件位置找出來。在這次的範例中，從花朵的上端到玻璃杯的底部之間，玻璃杯的杯口正好就是在中間的位置。

＊請參照右頁照片 B。

5 接下來要測量橫向的位置。一開始測量到的玻璃杯口位置到花朵上端的長度，與玻璃杯右端到花朵左端的長度是一樣的，因此可以將花朵左端的位置決定下來。

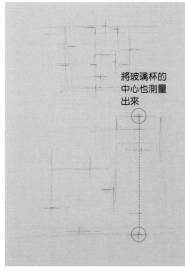

6 某種程度決定好位置的階段。

7 畫直線的時候可以使用直尺。

尺寸大小幾乎相同

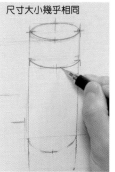

8 將玻璃杯口和水面的橢圓描繪出來。請以中心的標記（位置參考線）為引導，描繪成左右對稱橢圓的形狀都相同的話，看起來比較自然。

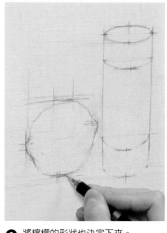

9 將檸檬的形狀也決定下來。

請注意玻璃杯的形狀

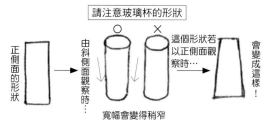

正側面的形狀 → 由斜側面觀察時… ○ × 這個形狀若以正側面觀察時… 會變成這樣！

寬幅會變得稍窄

*由於這次的範例只看得到一點點玻璃杯口的面積，不像上圖的透視線（愈遠的物體看起來愈小的透視描繪方式）那麼極端明顯，請特別小心。

花朵的概略形狀（構造）

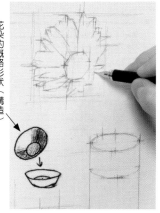

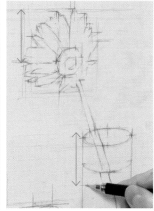

10 描繪時要想像著花瓣的概略形狀。測量找出相同長度的部位，掌握整體的形狀。

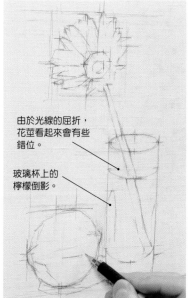

由於光線的屈折，花莖看起來會有些錯位。

玻璃杯上的檸檬倒影。

11 將檸檬的陰影面、玻璃杯上的檸檬倒影等重點部分也預先描繪出來。

12 以保護噴膠來讓草圖的線條定著下來。

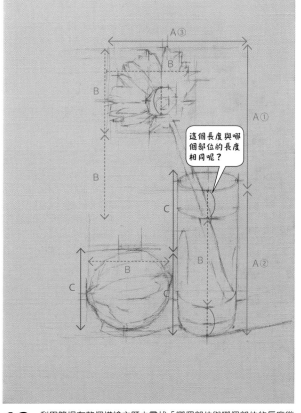

A③　B　A①

這個長度與哪個部位的長度相同呢？

B　B　B　B　A②　C　C　C

13 利用筆桿在整個描繪主題中尋找「哪個部位與哪個部位的長度幾乎相同」，並將位置標示出來。

*一點一點地在畫面上測量出各處細節的直線長度，將「差不多相同的長度」找出來，就能讓描繪的形狀愈來愈正確。

② 打底…使用「混色後的黑色」

和先前的描繪方法相同，將陰影色 3 色調製的「混色後的黑色」以油畫調合油稀釋後進行打底。

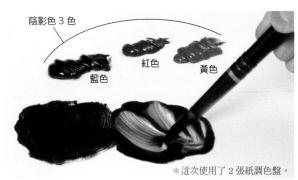

陰影色 3 色

藍色　紅色　黃色

＊這次使用了 2 張紙調色盤。

1 以陰影色 3 色調製打底用的黑色。將 PAINTING OIL SPECIAL 油畫調合油加入「混色後的黑色」，稀釋到如同液體的狀態。

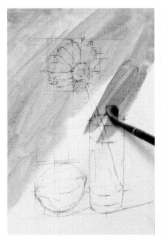

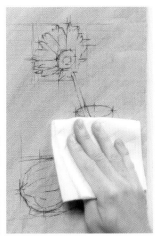

2 使用較大尺寸的16號榛型筆進行塗色。即使有些顏色不均勻也ＯＫ。最後再以廚房紙巾來充分擦拭乾淨。

整體畫面變成灰色了！

＊關於打底的效果，請參考第30頁。

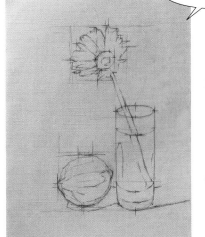

4 完成打底後的階段。

③ 「呈現大範圍的概況」，將色塊各別上色

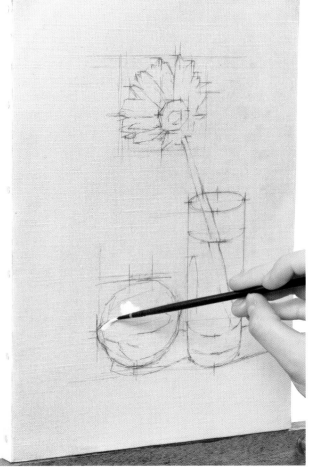

檸檬

1 由明亮面開始上色。首先要以 0 號圓筆在高光區塗上白色。

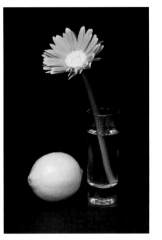

仔細觀察描繪主題，再進行描繪作業。

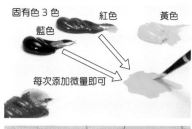

固有色 3 色
紅色
黃色
藍色

每次添加微量即可

添加少量的紅色

少量加入「混色後的黑色」，調製成稍微有些暗的檸檬色。

有些暗的檸檬色

2 檸檬明亮面的顏色是在（固）黃色中添加（固）藍色和（固）紅色混色而成。使用的筆刷是 2 號的榛型筆。

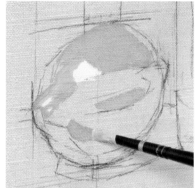

3 將一部分帶有紅色調的部位也預先上色。使用的顏色是在明亮面使用的顏色中再加入（固）紅色混色而成。

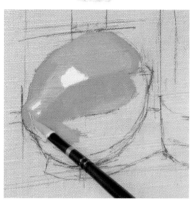

4 將與明亮面相鄰，看起來稍微有些暗的塊面上色。

加入「混色後的黑色」。

少量添加

5 調製檸檬的陰影色。雖然加入了黑色，但覺得紅色調不太夠的感覺，所以再添加（固）紅色來調整色調。

6 為陰影的塊面上色。

7 避開事先已上色完成的帶紅色調部分，將陰影的塊面各別上色。

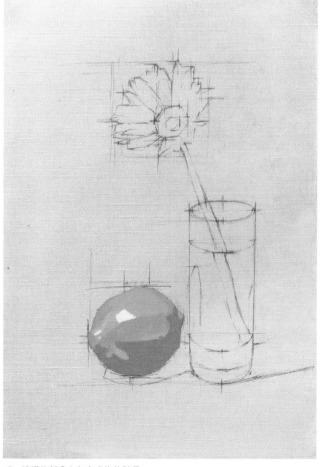

8 檸檬的部分上色完成後的階段。

＊（固）指的是固有色 3 色的顏料。（固）紅色是酮洋紅；（固）黃色是永固淺黃；（固）藍色是東方藍。

接著要將大丁草花各別上色。由於花朵會逐漸綻放，容易造成形狀上的改變，請盡早加快描繪時的速度比較好。

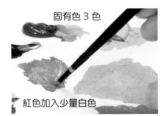

固有色 3 色

紅色加入少量白色

稍微添加

1 如果只使用（固）紅色顏料，會比實際的花朵紅色更暗，而且彩度也過於鮮艷。需要加入白色來調整變亮，同時降低彩度。因為黃色調也略嫌不足的關係，稍微添加（固）黃色來混色。

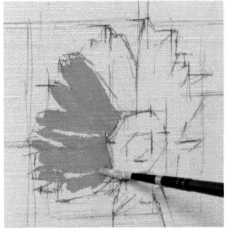

2 以較細的 0 號圓筆，從明亮面開始描繪。

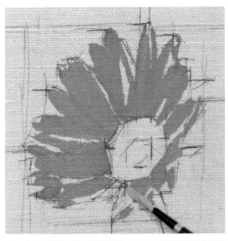

3 上色時要避開陰影的部分，以及花瓣前端的橘色部分。

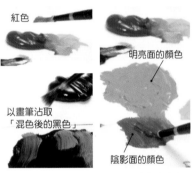

紅色

以畫筆沾取「混色後的黑色」

明亮面的顏色

陰影面的顏色

4 調製陰影面的顏色。在明亮面的顏色中加入黑色及（固）紅色來進行調整。

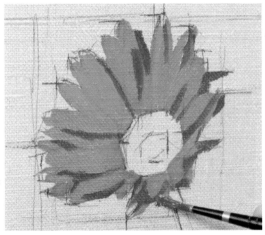

5 朝畫面前方突出而看起來變得較短的花瓣下方，以及每片花瓣間隙各自形成的陰影塊面，要以將塊面填滿的方式上色。

在黃色中加入紅色…

再加入白色提升明亮度

前端及中心的顏色

6 調製前端的橘色。

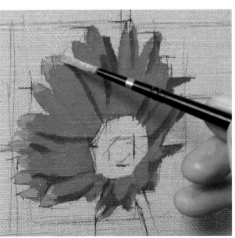

7 由於花瓣前端與花朵正中央的顏色相同，因此要在這兩個部位上色。

在黃色中加入紅色及藍色

稍微加入白色進行調整

8 中心部分的色調稍微有些不同，因此要各別上色。在（固）黃色中少量逐漸添加紅色及藍色，然後再摻入白色調合後再上色。

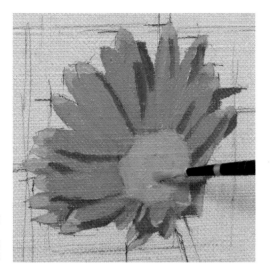

莖幹

首先要以（固）黃色與藍色來調合成色調接近的黃綠色，再添加紅色混色來降低彩度。

1 混色調製明亮面的顏色。

在黃色中混入少量藍色，然後添加少量紅色。

再加入一些黃色，以及藍色來進行調整。

最後再次加入紅色來混色

3 陰影面的顏色，是由先前調合好的明亮面顏色加上黑色等顏色，調整出想要的色調。

將明亮面的顏色＋黑色後再加入藍色。

也摻入黃色和紅色…

調整色調

2 描繪水中與露出水面的莖幹明亮面。

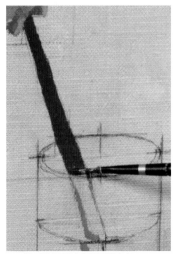

4 為玻璃杯口以上的莖幹上色。

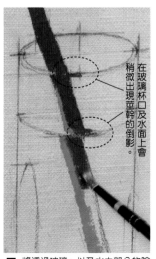

5 將透過玻璃、以及水中部分的陰影面顏色也描繪出來。

稍微出現莖幹的倒影。 在玻璃杯口及水面上會

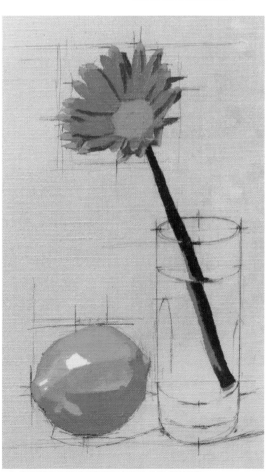

6 這是將大丁草花朵與莖幹各別上色完成的階段。

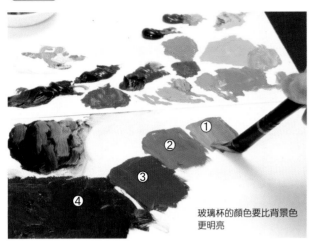

描繪透明的玻璃杯時，要將背景用的最暗的顏色先行混色，然後在其中少量逐漸加入白色，分別調製成4階段的顏色（相對較暗的灰色）來上色。

1 在「混色後的黑色」中加入（固）紅色及白色，混色成成最暗的灰色④。將4階段的灰色預先調合備用。

玻璃杯的顏色要比背景色更明亮

※雖然會使用到帶有些微色調的灰色，但與描繪單色畫（參照第43頁的第2章）的步驟幾乎相同。

2 以2/0號的圓筆描繪玻璃杯的杯口。使用顏色是較明亮的灰色①。

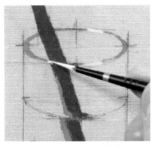

3 仔細地將高光區描繪出來。

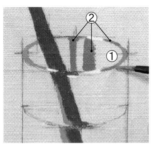

4 杯口的一部分以②來上色，要與①的明亮灰色相連接。

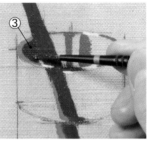

5 使用③的灰色，將橢圓形的左端以填滿色塊的方式上色。

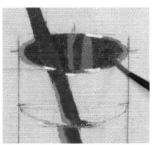

6 玻璃杯口內的上色完成了。

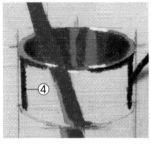

7 將玻璃杯內側及明亮的水面各別上色。由於草圖經過精確的描繪，上色時不要超過範圍太多。

8 通透可見的部分以③的灰色來上色。玻璃杯邊緣環繞到後方的塊面要以②來上色。

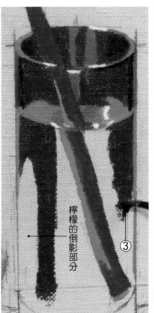 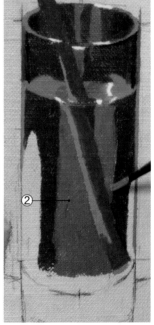

檸檬的倒影部分

9 避開莖幹各別上色水中的部分。檸檬的倒影部分保留不上色。

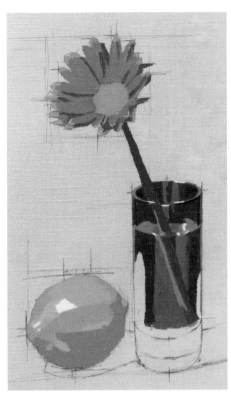

② ① 白色

③

白色

④

③

②

◀為了避免筆刷
沾附的顏料混色
所造成明暗的變
化，請分別使用
不同的畫筆。

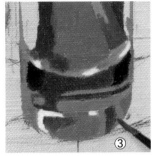

③

11 由於玻璃杯的底部並沒有事
先描繪詳細的草圖，請仔細
觀察後再各別上色。

10 玻璃杯的水中部分上色完成。接下來要各別上色杯底的部分。

檸檬的倒影

在②的灰色中
添加（固）黃
色與紅色。

在明亮面的
顏色中，再
加入灰色進
行混色。

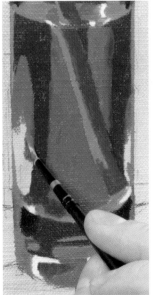

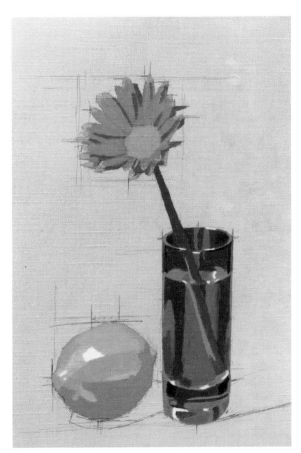

12 由明亮的上側開始描繪。

13 先為左側形成的倒影下側上
色，然後再為右側形成的倒
影上色。

14 可以看得出玻璃杯上的檸檬倒影，與旁邊的檸檬實體相較之
下，彩度並沒有那麼高。

119

陰影和背景

由於背景張貼了黑色紙張，受到光線照射的台座要以較明亮顏色上色，後方的背景則以相當暗的顏色上色。也因為背景較暗的關係，可以觀察到檸檬的陰影是呈現全黑的狀態。玻璃杯則因為有光線穿透的關係，會有明亮的部分，需要各別上色呈現。也請參考黑色背景的玻璃杯描繪範例（第107頁）。

◀製作以陰影色 3 色調合的「混色後的黑色」

1 將落在台座上的檸檬陰影以黑色上色。

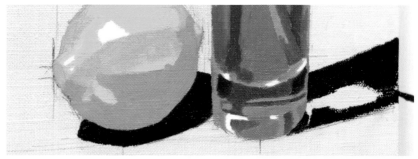

2 先將玻璃杯看起來是黑色的陰影部分上色。

3 光線聚集看起來明亮的部分，要以灰色來各別上色。細微的部分也預先描繪出來。

為了方便上色背景的灰色，可以用畫筆沾取油畫調合油。

將描繪玻璃杯時使用的④灰色充分混合均勻。

4 背景色所使用的顏色，是描繪玻璃杯時調製的顏色。因上色面積較大的關係，如果顏料不夠的話，請多調製一些相同色調的顏料。

＊背景上色時若需要再混色來追加灰色顏料，即使色調只有些許的差異，空間感看起來也會相當不自然，請多加注意。就顏料的特性來說，陰影色 3 色調製的「混色後的黑色」會稍微有些濃稠，所以這裡要加入少量的調合油。

以細筆自混色用的大型筆刷上沾取顏料。

5 以 0 號圓筆仔細為描繪主題的周圍上色。使用細筆作業時，沾附在筆刷上的顏料很快就會耗盡。可以先用較大的筆刷沾取大量的顏料，再以細筆取用。如此可以節省紙調色盤來回移動筆刷的時間，相當方便。

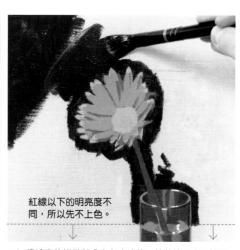

紅線以下的明亮度不同，所以先不上色。

6 將輪廓的細微部分上色完成後，接著使用大型筆刷一口氣將背景塗滿上色。

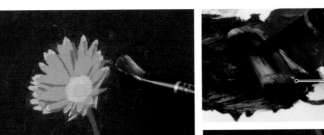

一點一點塗上明亮灰色來上色

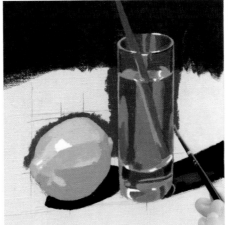

添加少量白色，調製成明亮一個色階的灰色。

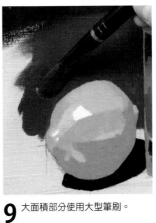

9 大面積部分使用大型筆刷。

7 這是將畫面上方的暗色部分上色完成的階段。

8 接著上色背景中稍微明亮的部分。描繪主題周圍要使用細筆。

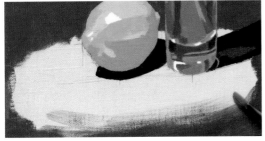

10 將畫面前方稍暗的台座部分也塗佈上色。

11 調製明亮一個色階的灰色，在描繪主題附近上色。

12 描繪玻璃杯下方的些微陰影。

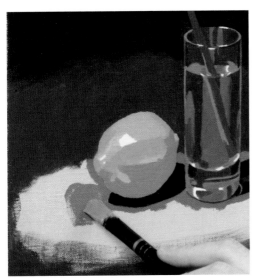

13 以大型筆刷為受到光線照射的台座各別上色。

14 使用沒有沾上顏料的筆刷為背景做暈色處理。請注意不要將描繪主題的輪廓部分也暈色了！

到此為止可以先結束第一天的作業

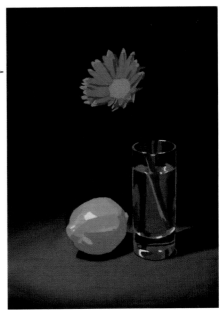

15 畫面整體依色塊各別上色完成的階段。（打底～整體上色完成耗費時間約120分鐘）。

4 描繪細節

1 檸檬的描繪方法與第36頁相同。由形狀的凹凸以及色塊交界部分的特徵開始進行描繪。

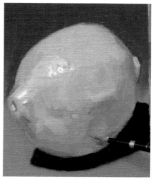

2 接著描繪高光區以及形狀環繞到後方的陰影塊面，將符合檸檬印象的形狀呈現出來。

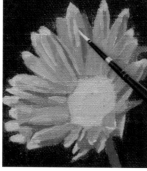

3 因花朵明亮面的色調有些不足，所以要再混色後將細節描繪出來。

4 以暗紅色追加描繪陰影的部分。

5 雌雄蕊的形狀也是呈現出花朵特徵的部分。描繪細節至足以呈現出大丁草花質感的程度。

描繪水滴

在花瓣上以滴管沾上水滴來當作畫面強調的重點。

6 以暗紅色來描繪水滴陰影。

使用後的調色盤

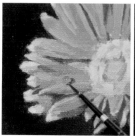

7 使用調色盤上已有的明亮橘色來呈現出圓潤感。

8 加上高光區。

玻璃杯與背景的混色空間

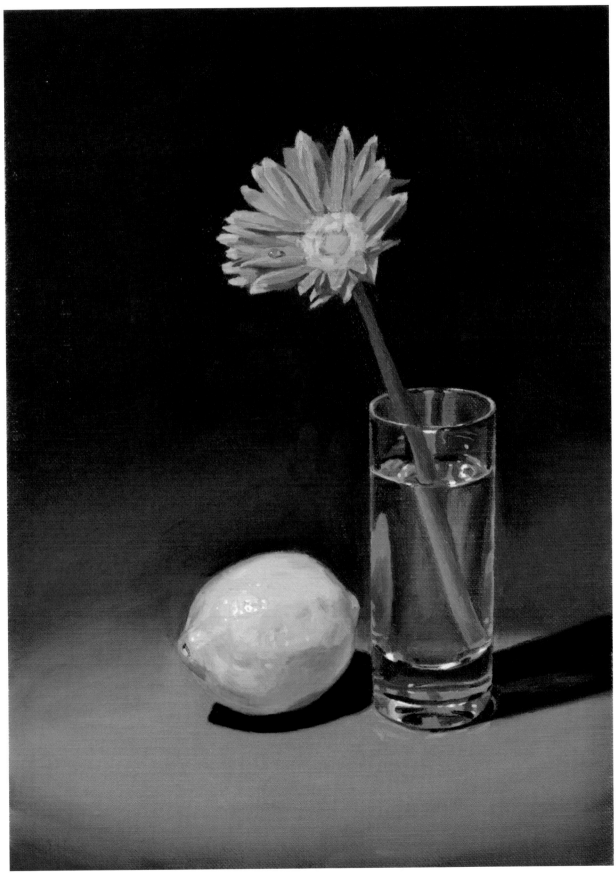

9 完成。將玻璃杯的形狀細節也描繪出來做為最後修飾。

《檸檬與大丁草花》中目畫布 F4 號（製作時間 5 小時 10 分鐘）

洋李、玻璃杯及洋桔梗

改變一下水果和花朵的種類，使用P4號畫布來試著描繪靜物畫。從第一天的下午開始作畫，一共耗費兩天的時間完成的作品。描繪主題可以自由選用當季方便取得的素材來描繪。

1 草圖～打底

1 在畫布上描繪草圖，然後噴上保護噴膠使其定著。與第114頁相同，預先以「混色後的黑色」進行打底。

〔短時間描繪的訣竅〕

如同目前為止的描繪方法，將顏色相同的各部分各別上色，就能夠減少更換畫筆顏色的作業。首先只描繪花朵，然後再描繪玻璃杯…以這樣的方式進行描繪作業，就不需要中途更換畫筆，可以縮短作畫的時間。

描繪主題照片。與檸檬、大丁草花的配置（第112頁）幾乎相同。台座使用具有木紋的木板（與第51頁單色畫與固有色描繪的作品使用相同的木板）。

2 依色塊各別上色　花（洋桔梗）

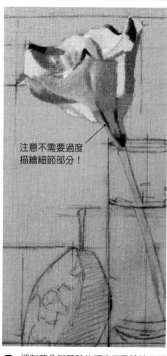

注意不需要過度描繪細節部分！

2 調製花朵與莖幹的明亮面及陰暗面顏色，依大範圍的概略色塊各別上色。

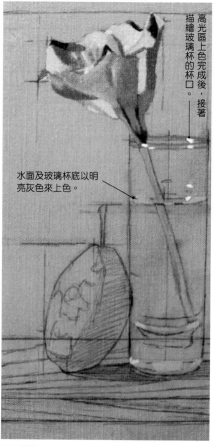

高光區上色完成後，接著描繪玻璃杯的杯口。

水面及玻璃杯底以明亮灰色來上色。

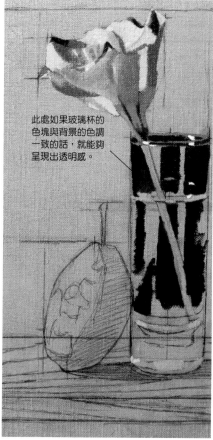

此處如果玻璃杯的色塊與背景的色調一致的話，就能夠呈現出透明感。

3 與第118頁相同，先將背景用的最暗顏色混合調色，然後再少量逐漸加入白色，調製出較暗的4個階段灰色來各別上色。

明

暗

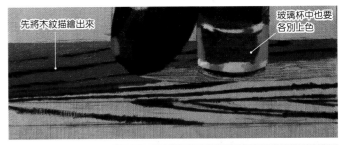

洋李與背景

先將木紋描繪出來

玻璃杯中也要各別上色

蒂頭也上色 ── 明

4 木板的顏色倒影在玻璃杯中的部分，先保留不上色。

暗

5 水果的深紫色部分（上），果粉的部分（下），各自區分明亮塊及陰暗色塊來各別上色。

也將陰影上色

6 上方塊面及側面要各別上色，呈現出木板的厚度。

3 描繪細節後即完成

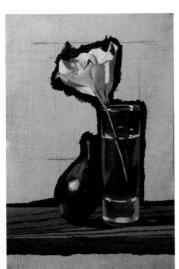

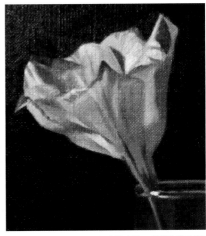

1 第二天要描繪細部細節的特徵。將花瓣的皺摺等細節呈現出來。

8 使用沒有沾上顏料的筆刷稍微暈色處理。至此第一天的作業結束了（打底～整體上色完成耗費的時間約110分）。

洋李在這個階段已經呈現出相當的質感，後續的描繪作業只要再將密度稍微提升一些即可。

7 將玻璃杯上色時調製的顏色，用來為背景上色。這次因為沒有觀察到有明亮度的變化，所以直接平塗即可。

2 玻璃杯的色塊要使用背景的顏色來調整。

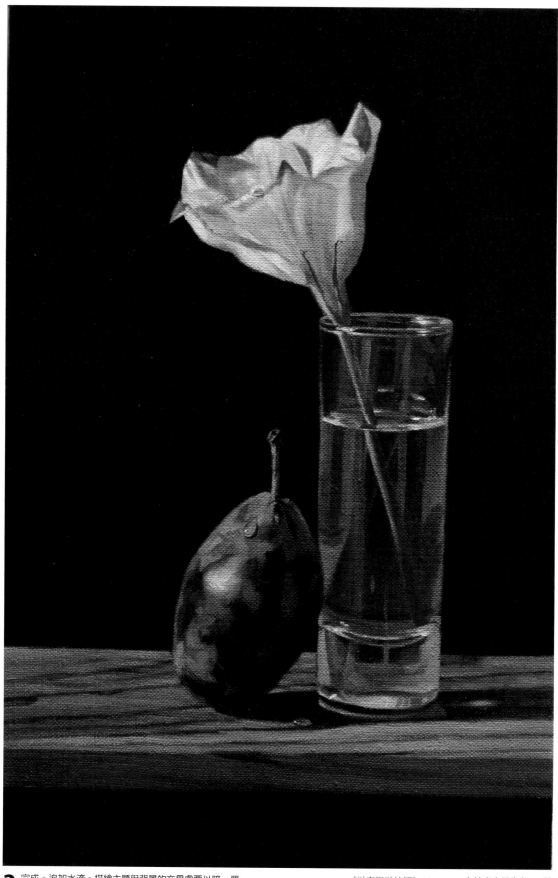

3 完成。追加水滴。描繪主題與背景的交界處要以暗一個
色階的顏色上色，營造出空間感來作為最後修飾。

《洋李與洋桔梗》Claessens 克林森中目畫布 P4 號
（製作時間 6 小時 20 分鐘）

第5章 | 試著以照片描繪風景畫

第5章與前面觀察實際的描繪主題來作畫的方法不同，是要以「照片」為基礎來作畫。如果在戶外寫生，會因為天候及時間的變化而造成太陽光線的變化，導致明亮面與陰暗面的色調也會不斷變化。若能將想要描繪的風景在自己喜歡的時刻，親自拍攝成照片，就能在自己家裡慢慢地描繪成油畫。靜物畫是觀察立體的物件，再描繪成平面的畫作。風景照片則已經是平面狀態的畫面。在畫布上描繪草圖時，也可以參考原本的顏色來進行混色調製，相對簡單許多。

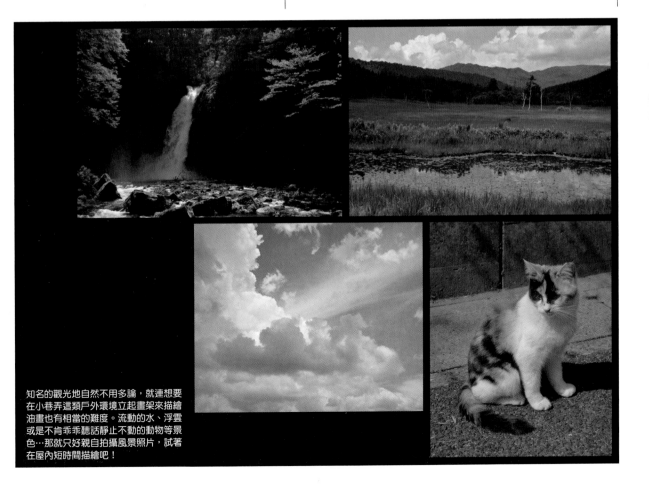

知名的觀光地自然不用多論，就連想要在小巷弄這類戶外環境立起畫架來描繪油畫也有相當的難度。流動的水、浮雲或是不肯乖乖聽話靜止不動的動物等景色⋯那就只好親自拍攝風景照片，試著在屋內短時間描繪吧！

描繪瀑布 …淨蓮瀑布

這裡準備了一張位於靜岡縣伊豆市湯之島某處瀑布的照片。描繪這個風景的步驟，會依照時間的順序來進行解說。為了不讓草圖描繪佔去太多時間，這裡將風景照片與畫布先以相同比例畫上方格線條再開始描繪。

◀準備好的照片

草圖～打底

1 準備：如果是ＳＭ～４號左右的畫布尺寸，畫在照片及畫布上的方格大約分成８～10格左右即可（30分鐘）。

2 草圖：以方格作為參考描繪形狀。為了不讓描繪出來的線條弄髒手，如果是右撇子的話，請由左上開始朝向右下進行描繪。然後再以保護噴膠來使草圖固定著（50分鐘）。

3 打底：以陰影色３色調製「混色後的黑色」。再以大量的油畫調合油稀釋後，使用大型的筆刷在畫面整體上色打底。

依色塊各別上色

4 以廚房紙巾擦拭完成後的階段。一開始先以灰色上色打底，後續在上層塗色時，明亮的部分會變得比較容易描繪。隨著描繪的過程，如果有顏料漏塗上色的間隙部分，也只會透出底下畫布的顏色，可以避免作品受到影響而降低完成度（５分鐘）。

將受到光線照射的部分概略上色

有很多加入白色混色的顏色

5 上色明亮色的塊面（40分鐘）。

淺淺地塗上樹木的陰影

6 調製明亮度位於中間的顏色，避開明亮的部分進行上色（20分鐘）。

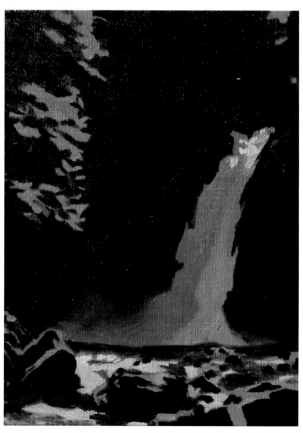

7 瀑布部分的特寫。將較暗的部分（大面積的陰影）上色。後方的岩石塊面上色後，瀑布的水流以及畫面前方的岩石部分自然就會被突顯出來，所以陰暗的背景後續不需要特別修飾處理也不要緊。

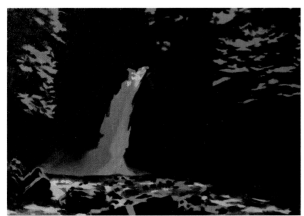

7 整體圖。陰影的部分多少有些沒有塗滿顏色的部分也沒關係，上色時請小心不要讓明亮色的塊面被破壞掉了。此時使用的顏色如果需要添加白色的話，請將添加量盡量控制在最小（50分鐘）。

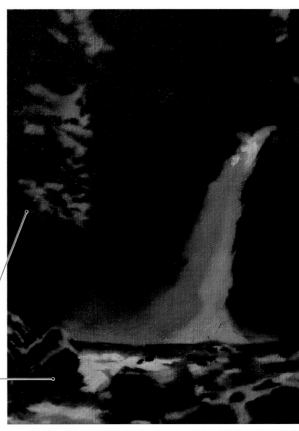

淺淺上色的樹木陰影在經過暈色後會變得更不明顯，讓整體畫面呈現出空氣感。

畫面前方的岩石部分要呈現出堅硬質感，不要暈色過度。

(暈色處理後描繪細節)

將透過樹葉隙縫可以看到的天空、瀑布上方受到光線照射，隱約可見的岩石、長滿青苔的石頭等細節描繪出來。

8 使用沒有沾上顏料的筆刷在畫面上刷動，彼此相鄰的顏色就會變得模糊並相互混色在一起（10分鐘）。

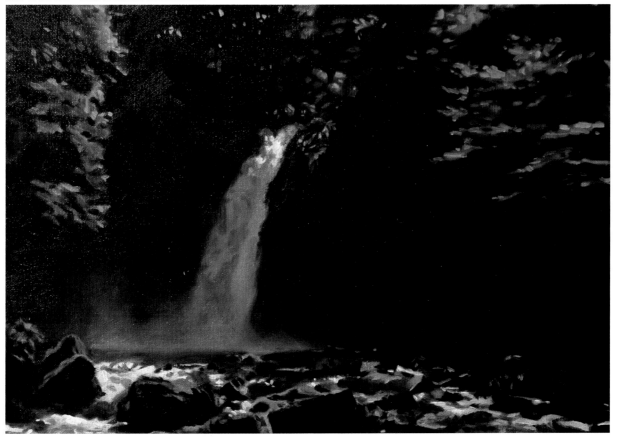

9 完成。只要將關鍵部分的細節描繪出來，就能夠充分提升完成度。

《瀑布的風景》細目畫布 SM（製作時間 6 小時 30 分鐘）

描繪山脈及草原…尾瀨國立公園

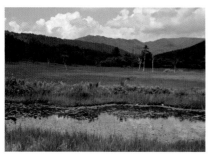

這裡要由照片來描繪這個面積橫跨4個縣的廣大濕原「尾瀨之原」。先在畫布與照片畫出相同比例的方格線條後，將草圖描繪出來。

◀準備好的照片

將各別上色時需要的輪廓線描繪出來

1 描繪草圖，以「混色後的黑色」完成打底，然後擦拭乾淨的階段。

依色塊各別上色…以遠中近來描繪

2 由遠景的天空開始上色。如果（固）藍色太深的話，顏色會顯得不自然，請多加注意。

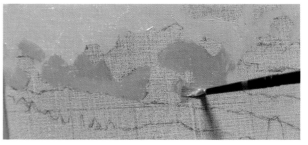

3 如果感覺（固）藍色太過鮮艷，除了白色外，還要添加微量的（固）紅色、（固）黃色來進行調整。

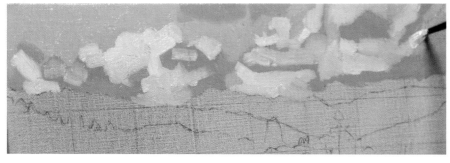

4 描繪雲朵時，最後需要以白色來描繪高光區作為修飾。在此時，即使是雲朵的明亮面也要少量添加陰影色3色來調暗一個色階。

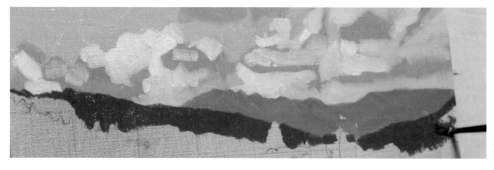

5 遠方的山脈因為空氣層的影響，看起來會帶一些藍色調。調製明亮面及陰影面的顏色時，要添加（陰影）藍色來混色。

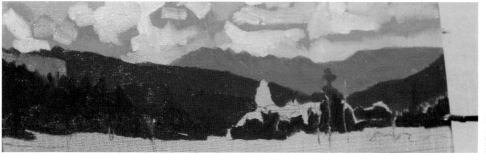

6 後方的樹林如果要將樹葉細節描繪出來，需要大費周章，因此要以陰影色的塊面來呈現。

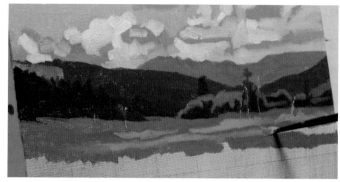

8 如果整個塗滿顏色的話，就會無法判別位置，因此要將畫面前方的樹木也描繪出來。

7 為了不讓中景的草叢過於單調，要在色塊上增加一些變化。

10 畫面最前方的草叢要到後面才會開始描繪，現階段只要以色塊來呈現即可。

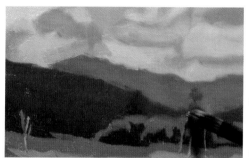

9 近景的池沼雖然給人水藍色的印象，但調製顏色時要去思考這個水面為什麼會呈現藍色？在此是因為藍天倒影在水面上，所以看起來是藍色。以剛開始就混色過的天空顏色為基礎來調合顏色，可以省下重新混色的作業時間。

將整體畫面暈色處理

11 將雲朵、樹林等色塊的交界處暈色處理，使顏色彼此融合。山的輪廓等和形狀有關的部分，保留不做暈色處理。

※（固）指的是固有色3色的顏料。（固）黃是永固淺黃；（固）藍是東方藍。（陰影）指的是陰影色3色的顏料。（陰影）黃是印地安黃；（陰影）藍是群青。（固）紅是酮洋紅；（陰影）紅是茜草紅；（陰影）黃是印地安黃；「混色後的黑色」指的是將陰影色3色混合調製而成的黑色。

12 將水邊水草的色塊暈色處理。

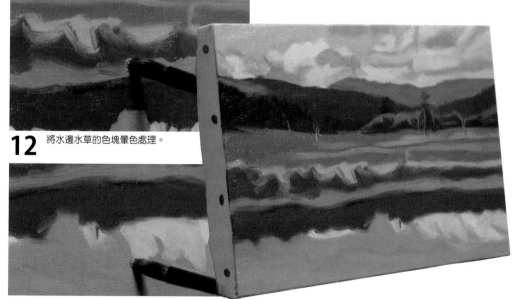

13 倒影在水面的雲朵也要暈色處理。

14 將整體畫面各別上色、暈色處理、然後完成色彩融合的階段。（打底～整體上色完成所耗費的時間約80分鐘）。

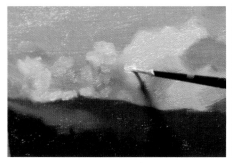

1 在雲的明亮部分以白色加上高光區。

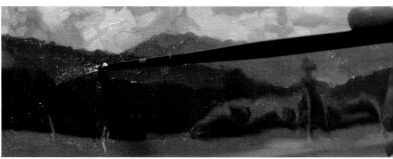

2 由畫面後方朝向前方逐漸修飾描繪。在為後方的遠景上色時，也要將前方物件的形狀決定下來。

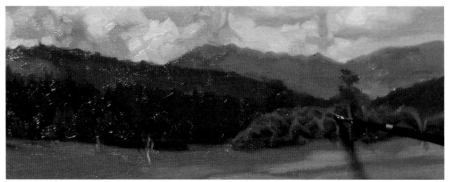

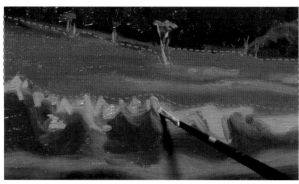

4 以細筆將位於中景的樹木形狀描繪出來。

3 在已經完成上色的林木陰影色塊中，將林木的明亮面描繪出來。雖說是明亮面，但與畫面整體的印象相較之下，還是非常陰暗的顏色，所以在混色的時候要注意別添加過多的白色。接下來將右側樹林的形狀具體描繪出來。

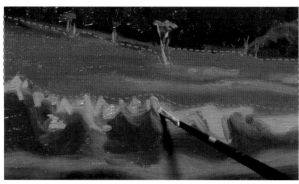

5 中景的草原在暈色處理時已經能夠將草原的意象呈現出來，保持這個狀態即可。描繪畫面前方的草叢，營造出立體的深度。

6 生長在水邊高度較高的草叢，要以較大的區塊來區分色塊各別上色。

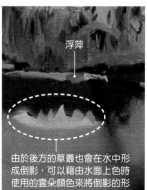

浮萍

由於後方的草叢也會在水中形成倒影，可以藉由水面上色時使用的雲朵顏色來將倒影的形狀確立下來。

7 水邊的陰影部分以陰暗色塊上色後，在岸邊的草叢加上黃色調的部分，讓畫面呈現一些強弱對比。

8 描繪浮萍時，注意不要和底下的顏料混色在一起，請以將顏料大量覆蓋在畫面上的要領進行描繪。

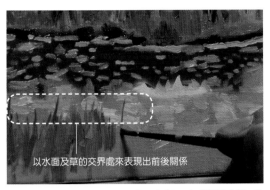

以水面及草的交界處來表現出前後關係

9 畫面前方的草如果要仔細描繪出來的話，相當耗費時間，請區分為較大的單位來快速上色。不過水面與草的交界處就會需要仔細觀察後再描繪。

10 描繪到此程度完成也可以。不過為了要提升完成度，在部分區域增加了色數，做出更為細膩的描寫。

11 描繪水面倒影中的水邊陰暗部分。

12 使用細筆將草叢的倒影形狀再整理修飾一下。

13 林木的樹葉部分要以再明亮一個色階的顏色重疊上色。

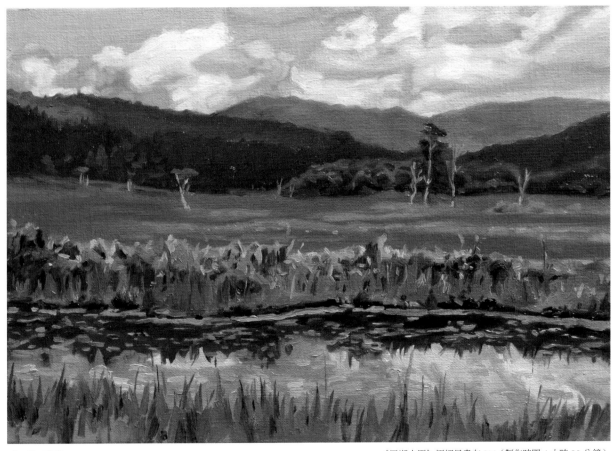

14 完成。

《尾瀨之原》極細目畫布 SM（製作時間 4 小時 20 分鐘）

請試著將綠色的變化各別描繪出來

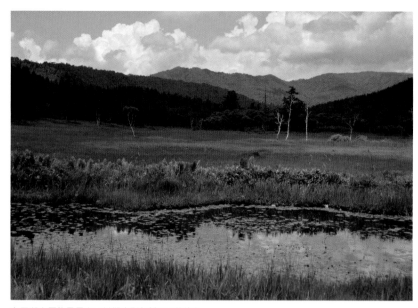

在尾瀨之原的風景中可以觀察到各種不同的綠色。

自然風景中的綠色有各式各樣不同的面貌。使用固有色3色中的藍色與黃色混色後,即可調合成綠色。光只是藍色多加一些,或是黃色多加一些,都能夠增加綠色的多樣性。如果想要進一步豐富綠色的種類要怎麼辦才好呢?可以添加固有色的紅色,來呈現出彩度降低的鈍色的綠色。若加入白色或是「混色後的黑色」,不只是彩度降低,明度(明亮及陰暗的程度)也會有所改變。除了以一般所謂的綠色上色外,在畫面中摻入藍色調或紫色調,活用豐富的色彩,正是各別上色描繪法的訣竅之一。請再次重溫由第130頁開始的風景混色以及各別上色描繪的教學內容吧!

＊這個頁面的混色是使用固有色3色、白色、由陰影色3色調製的「混色後的黑色」等顏色調製。固有色3色的紅色是酮洋紅、黃色是永固淺黃、藍色是東方藍。

遠方的山脈

D　　　　　C　B　A

E
F

近處的草叢顏色

G

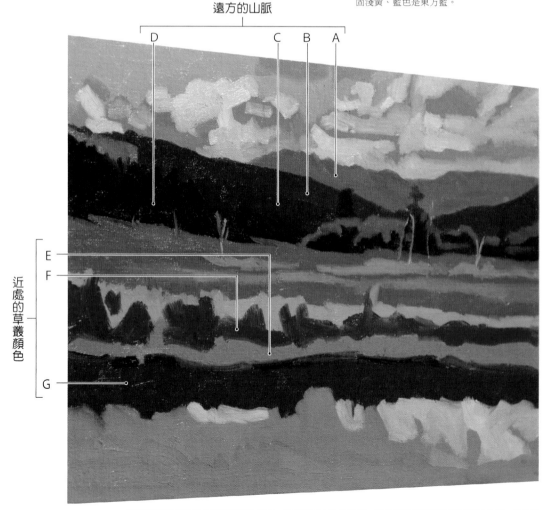

這是將畫面區分為大範圍概略色塊後,完成各別上色的階段。當在描繪住家附近的公園景色時,也可以活用像這樣的綠色混色應用。

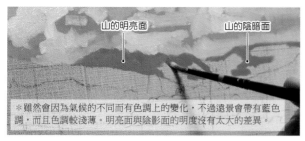

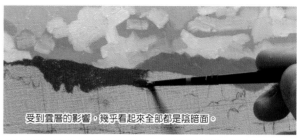

※雖然會因為氣候的不同而有色調上的變化，不過遠景會帶有藍色調，而且色調較淺薄。明亮面與陰影面的明度沒有太大的差異。

受到雲層的影響，幾乎看起來全部都是陰暗面。

A 陰影面要以藍色及紅色來調製成帶有藍色調的紫色，再加入少量的黃色來降低彩度。明亮面要在黃色中少量逐漸加入藍色及紅色來混色。兩者都要再加入白色來調整亮度。

B 在黃色中加入少量藍色進行混色。並且添加少量的紅色來調整彩度。

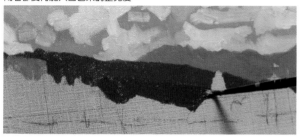

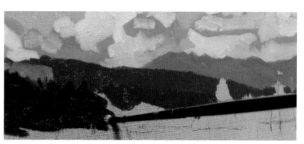

C 與B的混色相較之下，添加多一些藍色，再加入紅色後，進行各別上色。

D 來到畫面前方的部分，會呈現出某種程度的深色。添加藍色與「混色後的黑色」、少量的黃色後進行混色。直接以這個顏色上色的話會過於陰暗，所以還要再添加少量的白色。

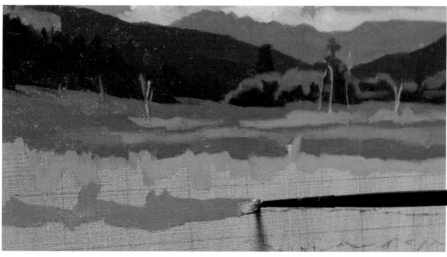

中景草原（濕地）的綠色，是較多的黃色加上少量的藍色調合而成。依不同色塊所需，混入紅色來抑制鮮艷程度，並以白色來調整明亮度，增加顏色的變化。畫面前方要以稍微有些鮮艷的黃綠色上色。透過混色也能夠表現出類似鉻綠色顏料的色調。

E 以色塊的方式為水邊的草叢上色。上方的明亮面顏色是以黃色與藍色調製成的黃綠色，再加上紅色與白色混色而成。草根部分則是在黃綠色中加入紅色來降低彩度，調合成暗沉的綠色來上色。

F 草的陰影面要以黃色及藍色調合成藍綠色，然後再加入「混色後的黑色」來混色。有需要調整時，可以加入少量的紅色及白色。

G 倒影在水面上的草叢顏色。使用與F相同的顏色。也可以透過混色來呈現出如同暗綠色或灰綠色顏料般的色調。

描繪雲朵

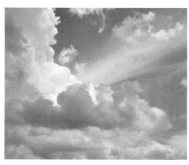

準備好的照片

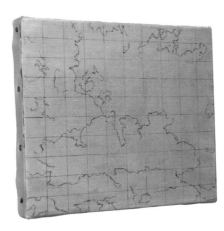

請將一朵朵形狀各異的雲朵拍攝成照片當作描繪主題吧！首先要在照片及畫布上畫出縱橫各10格的方格線條，再開始描繪。

草圖～打底

1 草圖完成之後，以「混色後的黑色」打底，然後擦拭乾淨。

依色塊各別上色

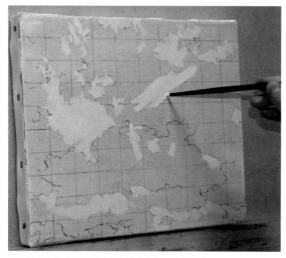

2 雲朵的明亮面，要使用在白色中加入少許固有色3色混合調製而成的顏色。

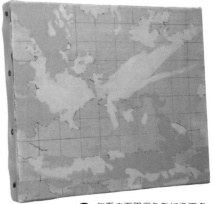

3 乍看之下覺得色數好像不多，但雲朵的明亮面其實有各式各樣不同的顏色。在這個階段就要先將顏色的差異各別上色呈現。調合帶紫色調的陰暗一個色階的顏色來上色。

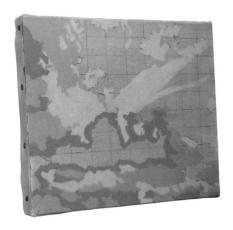

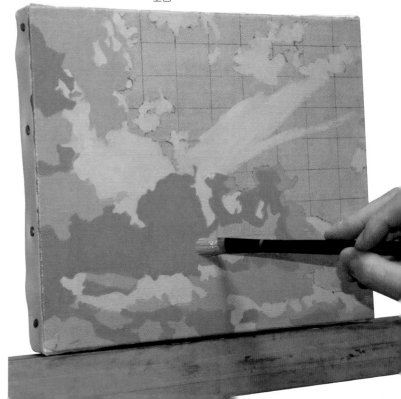

4 雲朵的陰影塊面其實還是相當明亮，調色時請注意不要變得過於陰暗。描繪時先以細筆在形狀交界處描邊，再以較大尺寸的畫筆在色塊內側上色。如果對於顏色的陰暗程度感到不確定的話，可以用筆刷沾附混色完成的顏色，拿到照片附近來比對進行確認。

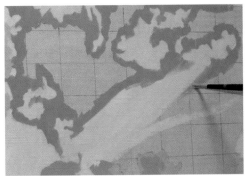

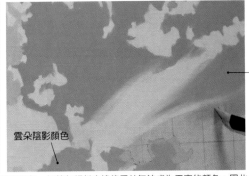

天空的藍色只比雲朵陰影顏色稍微深一點而已，注意不要明亮過頭了。

雲朵陰影顏色

5 由於天空色塊的藍色鮮艷，所以要使用大量的（固）藍色來混色。但藍色顏料直接使用並無法成為天空的顏色，因此要加入紅色、黃色來調整色調，然後再加入白色來增加明亮度。

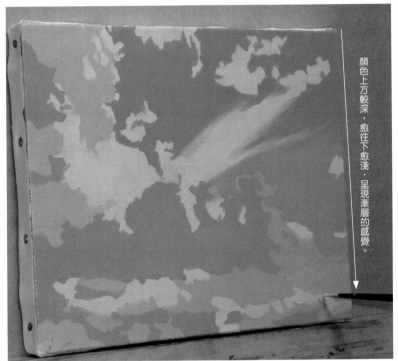

顏色上方較深，愈往下愈淺，呈現漸層的感覺。

6 上色時要讓藍色呈現一些深淺變化（打底～整體上色完成耗費時間：約80分鐘）。

將整體畫面暈色處理

7 使用沒有沾上顏料的筆刷，將整體畫面做暈色處理。雲朵雖然給人柔軟的印象，但輪廓鮮明的部分其實不少。暈色時配合底下草圖仔細處理，避免讓形狀過度崩壞。

8 以筆刷擦掠的方式，將絲狀的卷雲部分明快地暈色處理。

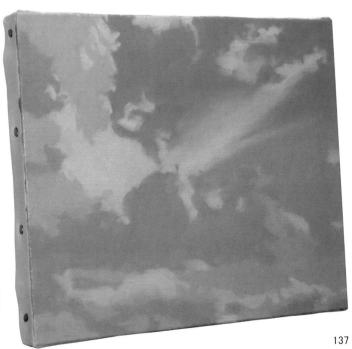

9 畫面整體暈色完成，色塊之間的交界處也都彼此融合的階段。

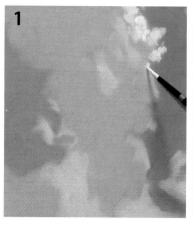

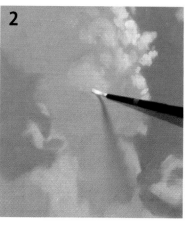

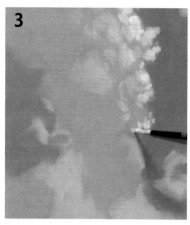

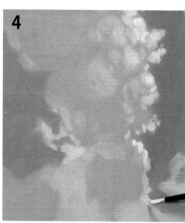

（描繪細節）

1 以細筆沾取白色顏料，將雲朵明亮部分的細部細節描繪出來。特別明亮的部分就以筆沾取大量的白色來上色。

2 畫筆不要沾上太多顏料，在畫布上與先前塗上的顏料以混色的感覺上色，就能夠表現出雲朵的微妙變化。

3 以白色將雲朵邊緣受到光線照射後的樣子，仔細勾勒描繪出來。

4 進一步描繪明亮面，將雲的分量感呈現出來。由於在各別上色階段使用的是稍微陰暗的顏色，所以這裡可以用沾附白色顏料的筆刷直接描繪高光區。

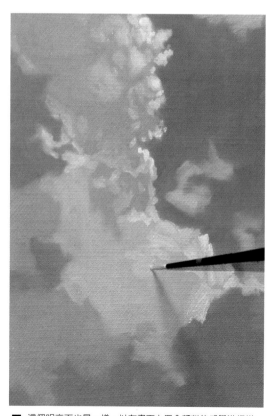

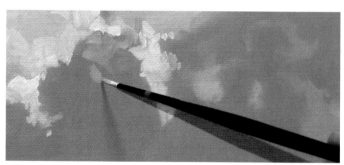

6 即使在陰影之中，也會區分明亮之處與陰暗之處，請參考照片描繪，更能夠呈現出雲的真實感。

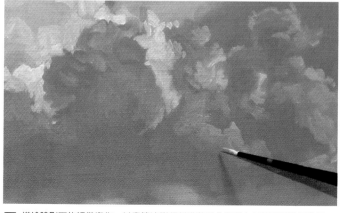

5 這個明亮面也是一樣，以在畫面上混合顏料的感覺進行描繪。

7 描繪陰影面的細微變化。以畫筆沾附顏料沿著雲朵形狀上色的要領進行描繪。

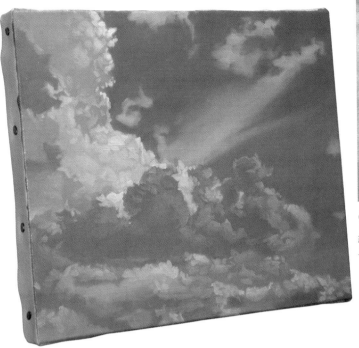

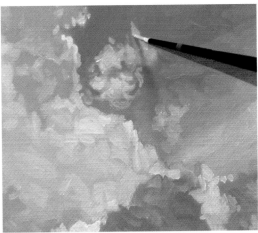

8 在這裡要加入更陰暗一個色階的雲朵陰影。

9 使用各別上色時調製的明亮面用顏色，描繪細微的雲朵細節，可以呈現出自然的印象。

10 即使稍微有些超出範圍，也可以使用天空的顏色，由外側來上色修正。

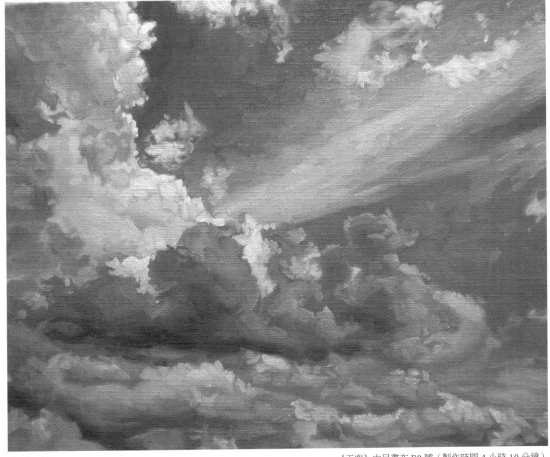

11 完成。

《天空》中目畫布 F3 號（製作時間 4 小時 10 分鐘）

描繪冰柱…三十槌的冰柱

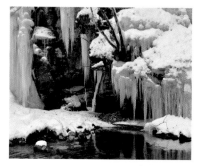

準備好的照片

描繪埼玉縣秩父市冬天奇景的盛大冰柱群與積雪。準備好的風景照片雖然色調較單調，但經過一點一點的細部混色描繪，可以呈現出與單色畫（第2章第43頁開始的技法介紹）完全不同的魅力。

草圖～打底

1 草圖完成後，以「混色後的黑色」來打底。這是將畫面擦拭乾淨後的階段。這個風景的畫面細節很多，所以草圖會耗費比較多的時間。

依色塊各別上色

2 從開始到完成都要使用細筆描繪。由於冰柱帶有藍色調的關係，先將固有色3色一點一點混色，再添加白色來調合出偏向藍綠色的灰色，為陰影面上色。接下來將陰影面的顏色加上白色，調合成冰柱的顏色來各別上色。

3 為了要節省換筆描繪的時間，可以將相同色調的部分一口氣全部塗上顏色。

4 調製比起冰柱的顏色稍微明亮的顏色，用來上色積雪的部分。

5 後方的岩石要視為較大的色塊來上色。為了要襯托出冰與雪的白色，這裡調合成帶綠色及接近黑色的陰暗顏色，仔細地在冰柱輪廓的周邊描繪上色。

6 這是完成畫面整體各別上色的階段。從一開始就要以描繪細節的方式上色。岩石表面及水面是陰暗色。水面上的倒影也要描繪出來（打底～整體上色完成耗費的時間約170分鐘）。

1 不需經過暈色，直接進入細節的描繪。仔細將岩石表面描繪至質感呈現出來為止。積雪的部分因為在色塊階段就已經呈現出雪的質感，所以這裡不需要太多細節的描繪。

2 如果在冰柱上描繪後方通透可見的岩石，就能夠呈現出透明感。將較細的樹木及枝幹描繪出來，也能讓畫面有些強弱變化，請仔細觀察照片。

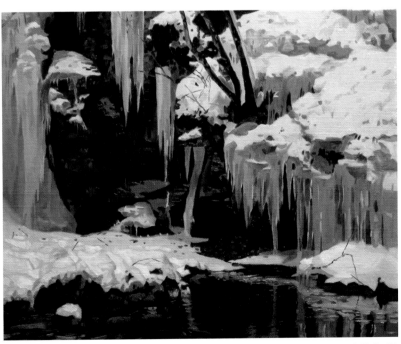

3 完成。若能將水面上的倒影，以及水底的石頭等細節描繪出來，看起來會更有水面的質感。這裡的水面因為沒有天空倒影的關係，不需要加入藍色調。在草圖階段、各別上色階段耗費更多的時間，可以讓最後修飾的完成度提升，因此即使耗費 1.5 天來描繪也很好。

《三十槌的冰柱》中目畫布 F3 號（製作時間 8 小時 40 分鐘）

描繪貓咪及有貓的風景

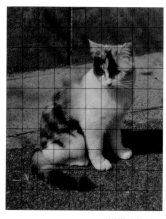

準備好的照片

草圖～打底

1 這次只有描繪貓咪。

只有一隻貓的情形

貓咪為主角的作品，與描繪靜物時相同，要以將細節質感仔細呈現出來的方法描繪製作。

依色塊各別上色

2 將眼睛內部受到光線照射的部分與陰影的部分各別上色。在這裡只有右眼受到光線照射。

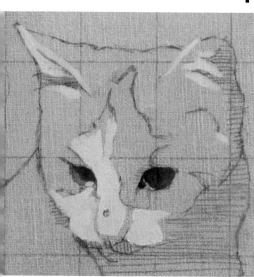

3 由受到光照的明亮面開始上色。

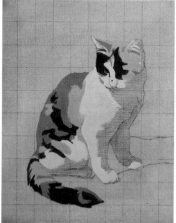

4 在草圖繪製的時候就已經將身上模樣的交界處描繪出來，所以此時只要將各部位的顏色各別上色即可。

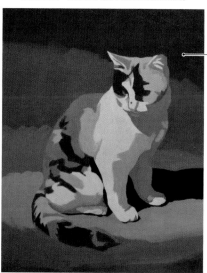

5 貓咪的陰影面要調成帶藍色調的顏色來上色。

將整體畫面暈色處理

6 將分別上色的毛色模樣色塊的交界處稍微做出暈色處理。背景也使用較大的筆刷來進行暈色。

描繪細節

7 即使只將輪廓周邊等較顯眼部分的毛描繪出來，就能夠呈現出蓬鬆輕柔的質感。

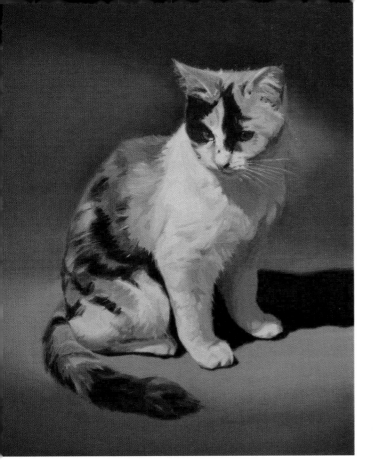

8 完成。帶有藍色調的陰影色可以營造出位於戶外的氣氛，請積極地加入藍色來混色。背景的顏色為了不要和貓咪身上的毛色重複，選擇以茶色來上色。

《貓》
細目畫布 F3 號
（製作時間 4 小時 50 分鐘）

風景中貓咪的情形

如果納入畫面中只佔小面積時，請記得貓咪身上的細節不要描繪過度了。

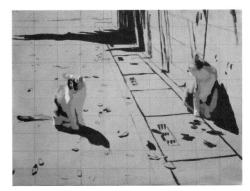

1 毛色與陰影的各別上色步驟相同。

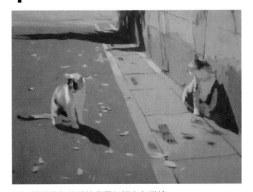

2 將道路與牆壁等背景仔細上色描繪。

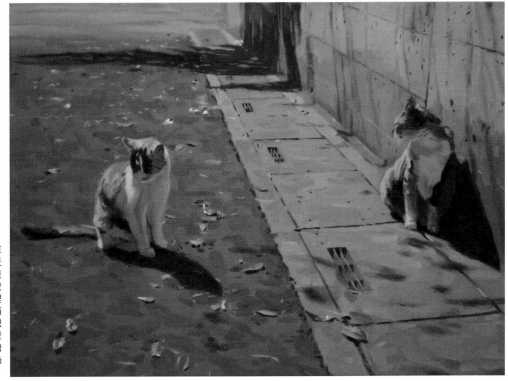

3 完成。前一天完成草圖，一共耗費 1.5 天來描繪製作。由於貓咪是風景的其中一個要素，只要先將色塊稍微暈色處理後，加入明亮面的細部描繪，就能讓特徵清楚呈現出來。背景將落葉及牆壁上的水泥孔洞等細節描繪出來，即使簡略化處理仍然能夠呈現出質感。

《有貓的風景》細目畫布 F4 號（製作時間 7 小時 30 分鐘）

●作者介紹

大谷 尚哉

1990 年 生於山形縣 居住於埼玉縣
2014 年 東京藝術大學美術學部 繪畫科油畫專攻畢業
2015 年 個展「Glossostigma」（Gallery NOAH）
2016 年 「大細密展 2016」優秀賞獎（The Artcomplex Center of Tokyo）
2017 年 「New Year Selection 2017」（GALLERY ART POINT）
2017 年 大細密展 2016 優勝者展覽「Over the MINIATURE」（The Artcomplex Center of Tokyo）
2017 年 個展「大谷尚哉展」（GALLERY ART POINT.bis）
2018 年 「第 16 回 NAU 21 世紀美術連立展」通過推薦展示（國立新美術館）
2018 年 個展「大谷尚哉繪畫展」（Hakuendo）
　　　　個展「RECTANGULAR BOX」（GALLERY ART POINT.bis）
2019 年 個展「Life 2018」（GALLERY ART POINT）
　　　　個展「Elatine Hydropiper」（GALLERY ART POINT.bis）
作家 HP　http://naoya1990.starfree.jp/

●企畫、編輯

角丸 圓

自懂事以來即習於寫生與素描，國中、高中擔任美術社社長。實際上的任務是守護早已化為漫畫研究會及鋼彈愛好會的美術社及社員，培養出現在於電玩及動畫相關產業的創作者。自己則在東京藝術大學美術學部以映像表現與現代美術為主流的環境中，主修油畫。
除了擔任《人物を描く基本》《水彩画を描くきほん》《アナログ 師たちの東方イラストテクニック》《コピック 師たちの東方イラストテクニック》《人物クロッキーの基本》（人物速寫基本技法）《鉛筆デッサン基本の「き」》（基礎鉛筆素描）《人物を手早く描く基本》（人體速寫技法：男性篇）《ありのままに描く人物画》（人物畫：一窺三澤寬志的油畫與水彩畫作畫全貌）的編輯工作外，也負責《萌えキャラクターの描き方》《マンガの基礎デッサン》等系列書系。

1 天即可完成寫實油畫基礎技法

只要 6 色＋白色就能描繪色彩的正宗入門書！

作　　者／大谷尚哉
翻　　譯／楊哲群
發 行 人／陳偉祥
發　　行／北星圖書事業股份有限公司
地　　址／234 新北市永和區中正路 458 號 B1
電　　話／886-2-29229000
傳　　真／886-2-29229041
網　　址／www.nsbooks.com.tw
E-MAIL／nsbook@nsbooks.com.tw
劃撥帳戶／北星文化事業有限公司
劃撥帳號／50042987
製版印刷／皇甫彩藝印刷股份有限公司
出 版 日／2020 年 9 月
I S B N／978-957-9559-41-6
定　　價／450 元

如有缺頁或裝訂錯誤，請寄回更換。

●畫布的尺寸一覽表

號數	F Size（Figure 的簡稱，人物型）	P Size（Paysage 的簡稱，風景型）	M Size（Marine 的簡稱，海景型）	S Size（Square 的簡稱，正方形）
0	18×14	18×12	18×10	18×18
1	22×16	22×14	22×12	22×22
SM	22.7×15.8	—	—	22.7×22.7
3	27.3×22	27.3×19	27.3×16	27.3×27.3
4	33.3×24.2	33.3×22	33.3×19	33.3×33.3
5	35×27	35×24	35×22	35×35
6	41×31.8	41×27.3	41×24.2	41×41
8	45.5×38	45.5×33.3	45.5×27.3	45.5×45.5
10	53×45.5	53×41	53×33.3	53×53

＊長邊×短邊，單位以公分標示。畫布的規格尺寸號數有從 0 號～500 號。本書介紹及刊載的範例是 0 號～4 號的尺寸，以及尺寸稍微較大，易於配置複數描繪主題的 6 號～10 號尺寸。這裡介紹的都是日本的畫布規格尺寸。

●整體構成‧概略排版
中西 素規＝久松 綠〔Hobby JAPAN〕

●書衣‧封面設計‧本文排版
廣田 正康

●攝影
今井 康夫
大谷 尚哉

●畫材提供
株式會社 KUSAKABE

●畫材提供及編輯協力
Claessens Japan 株式會社
株式會社丸善美術商事

●編輯協力
株式會社美術廣告社

●企劃協力
谷村 康弘〔Hobby JAPAN〕

國家圖書館出版品預行編目(CIP)資料

1 天即可完成寫實油畫基礎技法：只要 6 色＋白色就能描繪色彩的正宗入門書！／大谷尚哉作；楊哲群翻譯. -- 新北市：北星圖書，2020.09
　面；　公分
ISBN 978-957-9559-41-6(平裝)

1.油畫 2.繪畫技法

948.5　　　　　　　　　　109006310

臉書粉絲專頁　　LINE 官方帳號